打造夢想中的場景！

場景模型
製作入門

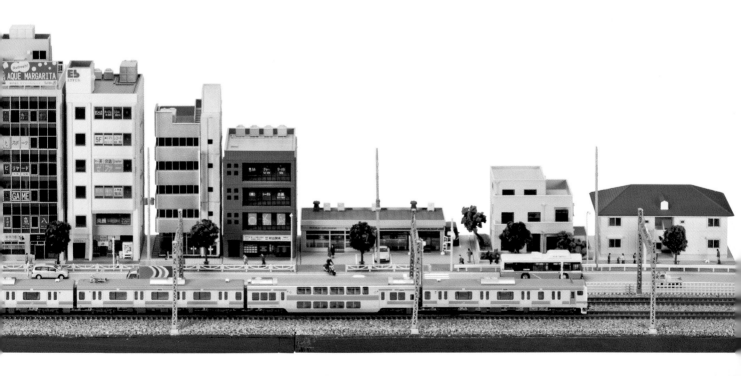

別想太多
先動手製作
看看吧！

樂在其中地
製作場景模型

許多人雖然嚮往製作場景模型，但常會因為門檻看起來過高而望之卻步。
不過其實只要從小東西開始嘗試，有天勢必能得到莫大的成果，
接下來就讓我們一起探索最適合自己的製作方法吧！

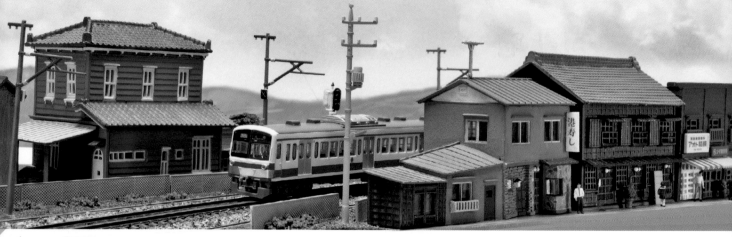

Practice 01 從小範圍開始著手

對於首次挑戰製作場景模型的玩家，我們會建議先在小範圍上製作場景。像是準備一張明信片、A5或B5大小的地台（材質可為塑膠板、膠合板等等），並開始製作特定場景，例如平交道、橋梁、地方站⋯⋯試著想想有什麼就算是小範圍也能還原的鐵路場景吧！決定好要製作的場景後，便可開始思考需要的材料並開始收集。

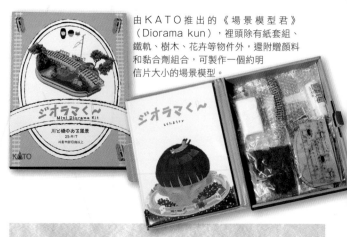

由KATO推出的《場景模型君》（Diorama kun），裡頭除有紙套件組、鐵軌、樹木、花卉等物件外，還附贈顏料和黏合劑組合，可製作一個約明信片大小的場景模型。

以保麗龍為基底製作的場景模型，優點為可透過切割輕鬆做出高低差。

百圓商店的展示盒也是很方便的小物。

自製簡單建築物

除利用市面販售的現成建築物外，將手邊的材料稍微加工，打造自己的原創作品也很有意思。而在製作原創作品時，記得也不要執著於追求完美，而是要將目標放在展現自身的世界觀。

用電腦繪製數個並列的黑色長方體，影印後黏於細竹籤上，便可製作出太陽能板。

用塑膠板和塑膠棒做出的倉庫，製作關鍵在於找到無需繁複加工即可進行製作的材料。

而製作場景模型最簡單的方法，就是在地台上鋪上場景色紙，放上鐵軌和現成的建築物，這樣便可以打造出漂亮的場景。若還有餘力再加點巧思的話，還可以在場景上撒點彩粉。

如果覺得從零開始製作很困難，也可以試著使用各大品牌所販賣的套組。像是KATO發售的《場景模型君》（Diorama kun），裡頭就有製作場景模型所需的材料和製作方法解說，無疑是新手入門的好夥伴。相信大家只要用這種套組製作一次場景模型，便會有動力接著繼續製作下一個作品。

剛開始製作場景模型時，記得不要把目標放在盡善盡美，而是要放在能夠有始有終，相信這樣大家應該就能堅持製作下去。

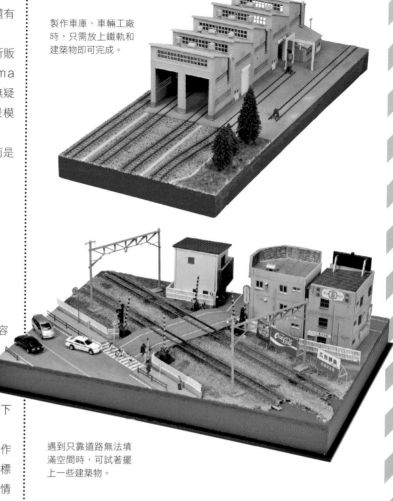

製作車庫、車輛工廠時，只需放上鐵軌和建築物即可完成。

Practice
02 盡可能地 活用建築物

當製作範圍擴展到一定大小時，填滿地面就會變得相當不容易，若是單純撒上彩粉又會顯得太單調，且用還原的道路來填補空間也有一定的極限，這時我們就可以使用一些建築物來填補空間。最近市面上不只有販售成品，還增加了不少簡單組裝即可完成的產品，只要有效利用建築物便可以輕鬆填滿餘下的空間。

不過要注意的是使用建築物來填補空間時，必須在開始製作場景模型前就先設計好場景藍圖。要是事先未將建築物的大小標示於藍圖就進行製作的話，最後有可能會出現擺不下建築物的情形，請大家務必留意。

遇到只靠道路無法填滿空間時，可試著擺上一些建築物。

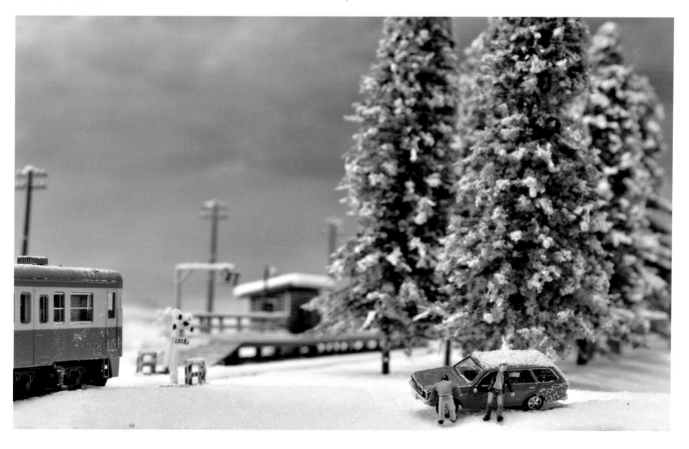

Practice 03 從喜歡的部分開始著手

一提到「場景模型」，大家多半會聯想到規模壯大的成品，但想要完成如此龐大的作品，需要花費許多力氣和時間。考慮到玩家可能因此在製作時感到挫折，所以要先從自己喜歡的場景「一部分」開始製作，才是完成場景模型的捷徑。

至於大小方面，玩家可先將尺寸設定在30～50cm左右，這樣做起來比較沒有壓力，處理細節時也不會太耗時間。

試著實際走訪一趟想製作的場景，透過親眼觀察景象、拍攝照片進行取材，便可擴大將該情景製作成場景模型的想像。此外，要記得製作時不用完全按照原場景製作，視情況將部分場景變形、省略也很重要。

著重自己想還原的亮點，便能讓讀者一目了然場景的魅力。

事先拍下場景當地的岩石地形、樹木等自然景觀，便可在製作時拿來參考。

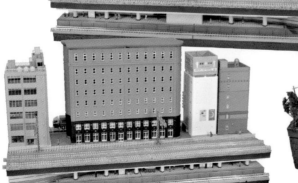

Practice 04 規劃區域分割製作手法

在製作大型場景模型時，推薦使用分割製作手法。當製作的模型尺寸較大時，完成後的收納也將成為問題，但只要運用這種分割製作手法，便可以輕鬆收納成品。

首先先試著繪製模型的完成圖或圖像，決定好要分割的位置再開始製作。

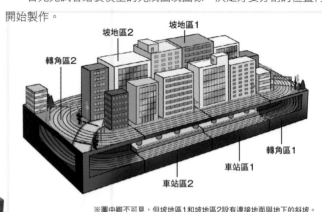

坡地區2　坡地區1
轉角區2
轉角區1
車站區1
車站區2

※圖中雖不可見，但坡地區1和坡地區2設有連接地面與地下的斜坡。

將模型分割為6等分製作而繪製的成品預想圖。

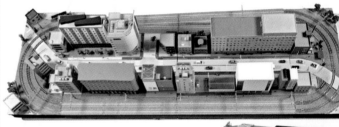

實際成品。

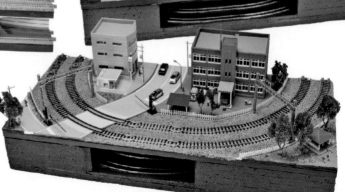

製作喜歡的場景吧！

Contents

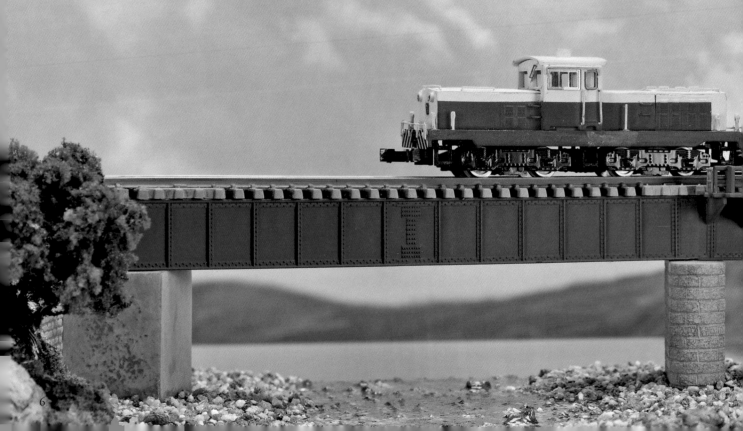

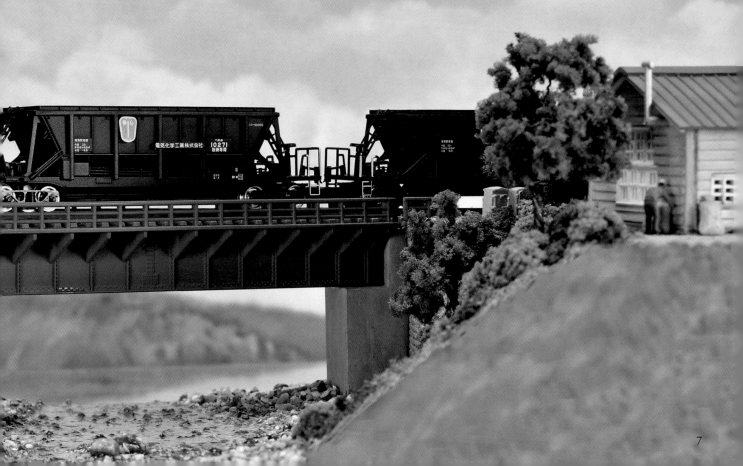

用場景模型讓N規模型 變得 更有趣！

工廠地區

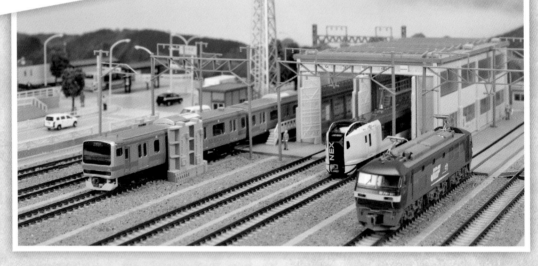

收集到列車以後，不妨來試著挑戰看看營造情境吧！
我們不必製作可供列車運行的大型場景模型，就算只是單純擺上幾輛列車的場景模型，
一定也能讓N規的世界變得更加遼闊！
就讓我們參考本書，試著踏出製作場景模型的第一步吧！

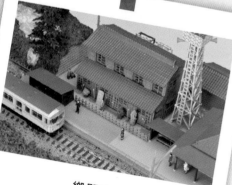

鄉間車站

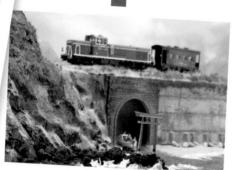

沿海地方線

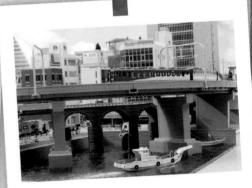

小河流經的城鎮

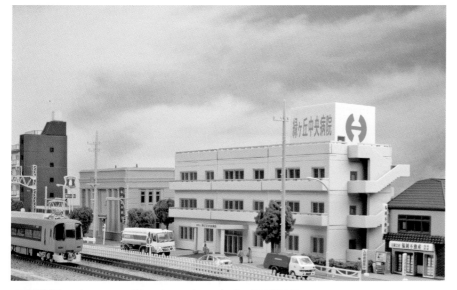

既可以當成獨立的場景模型玩賞，
也可以將各個模型組合，讓列車在
上頭奔馳……。 接下來就讓我們一
起來製作就算分開擺放，也能享受
各種情境的4個場景吧！

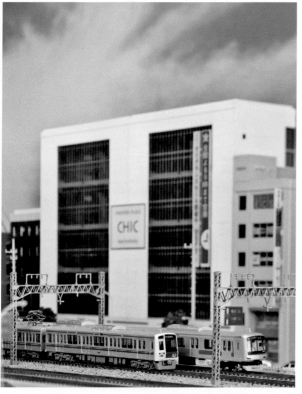

單擺、組合都好看

4 Scenes Diorama

製作　永光哲史
拍攝　奈良岡志

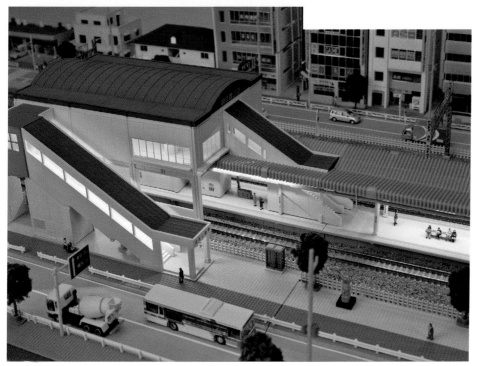

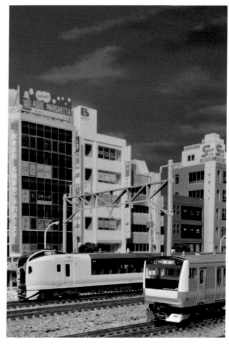

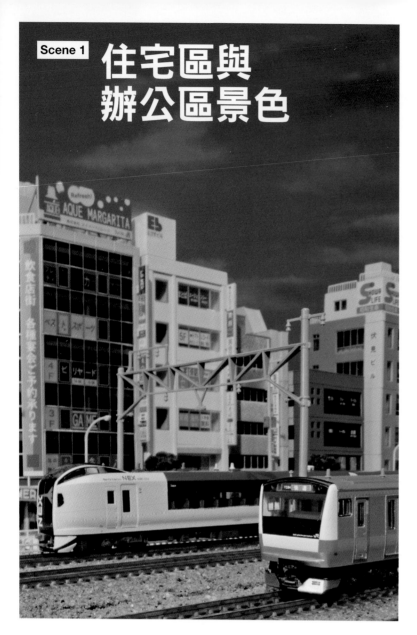

Scene 1 住宅區與辦公區景色

Concept

製作「住宅區景色」與「辦公區景色」兩塊場景模型，橫向連接時會呈現長型複線鐵路形式，縱向連結時則會呈現四線鐵路形式。成品除可作為展示台外，也潛藏著以模組形式延伸模型的可能性。

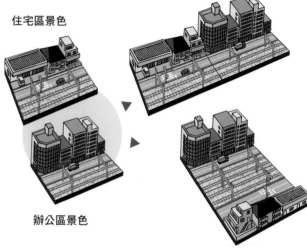

住宅區景色

辦公區景色

將模型綜向連接時，不僅是鐵路側，車道和街道側也能呈現出具有景深的景色。

Process 1 製作地台

自製作為地台的木製面板，並將整體塗上焦茶色。由於有些建築物取得不易，所以玩家只要慢慢尋找適合的模型就好。像範例便是以寬度較寬的GREENMAX（下稱GM）「鋪築路面」，及最多玩家使用在場景模型上的KATO建築物為基準設計出來的街道風景。

 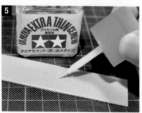

❶用厚度3mm的薄板和12mm的角材，製作370.3×243×15mm的木製面板，面板尺寸為依據實際鐵路計算出來的大小。❷用木工膠黏合薄板和角材，即完成木製面板。❸將木材的角裁切成直角。❹將木製地台塗上焦茶色壓克力顏料。由於待會要在地台上用黏合劑進行固定，故顏料記得選用乾燥後具耐水性的材質。❺將GM「鋪築路面」的人行道，用塑膠模型黏合劑（高流動型）組裝。❻因組合的零件長度不夠，故使用泡於熱水便可進行翻模的「取型土」來複製不足的部分。

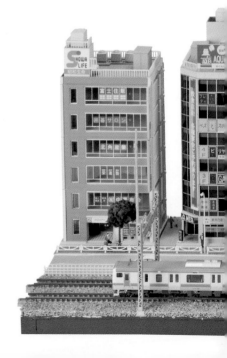

道路部分使用以電腦設計後列印出來的圖像,也可用直接將地台上色等其他方式進行製作。GM的「鋪築路面」雖需調整護欄和柵欄部分,但可以從範例圖片中選擇想要的款式,不必拘泥於廠商的既有樣式,只要選擇符合自身喜好的零件即可。

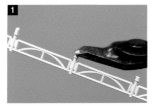
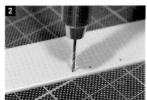

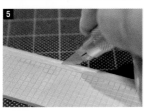
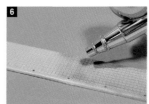
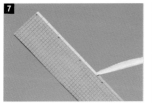
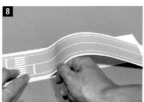

❶護欄、道路柵欄選用KATO「DioTown」系列,為讓物件能夠嵌入GM的「鋪築路面」,將欄腳部分切去1/2,並修整一下前端。❷在人行道上鑿出設置護欄和道路柵欄的插孔,孔的位置依護欄和道路柵欄的欄腳及實際情況來決定,或者也可以用「鋪築路面」的規格作為標準。❸將護欄試裝到人行道上檢查。❹先從路緣石開始塗裝,將Mr.HOBBY水性漆的消光灰混入些許咖啡色後,以筆塗方式進行上色。塗裝時以多次、薄塗的方式進行,不要一次塗滿。❺塗料乾透後貼上紙膠帶,以筆刀緊貼模型割除多餘部分。❻用Mr.HOBBY水性漆調製比剛才的灰色更暗的消光灰色來噴塗人行道。❼塗料乾透後撕去紙膠帶,即可獲得顏色分明的人行道和路緣石。❽用電腦標籤紙列印出自製道路,貼在厚度0.5mm的塑膠板上,並用美工刀切割下。切割時注意不要太用力,用美工刀沿線來回輕劃多次,便可平整割下道路。

場景模型規格

地台部分使用以鐵路實際大小縮放而成370.3×243×15mm自製的木製面板,連接兩塊場景模型則使用了鐵路連接片。為使鐵路呈現俐落的直線狀,範例使用了KATO的「UNITRACK」直線複線鐵路,不過這款產品的實際長度,似乎比目錄所標示的長度還要再短一些。

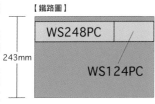

【鐵路圖】

WS248PC	
WS124PC	

243mm

←——— 370.3mm ———→

辦公區景色　　　　　　　住宅區景色

製作道路

道路部分是先用電腦向量圖形製作軟體設計圖案,再用印表機列印後黏貼完成的。製作方法為將印好的道路貼到塑膠板上,再用美工刀切下道路。設計圖案時如果有預留切割引導線(裁切線),便可輕鬆進行裁切作業。

範例使用的A4電腦標籤紙。

以電腦設計的圖案,因電腦標籤紙的長度不夠,故製作時採分段補齊的方式,下方是用來製作小鎮商店前停車場的道路圖案。

場景模型擺放了人物、大樓廣告以及招牌,放眼看去就像是走在真的街上一樣。

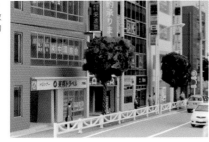

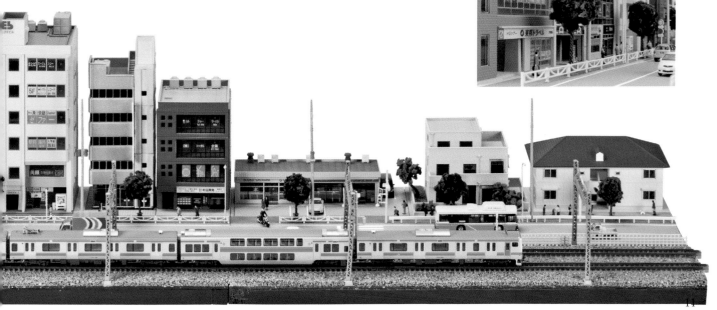

Process 3 固定鐵路

在製作架線柱台時，為讓木製地台和鐵軌間沒有間隙，通常會將藏在地台以下的部分切除，並塗上瞬間接著劑（下稱瞬間膠）與鐵路一同固定。玩家在製作場景模型時，最常忘記的就是架設架線柱，所以別忘了在構思階段就先抓好架線柱台的特徵，思考製作順序並調整空間。

 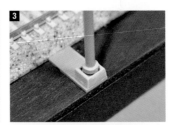

 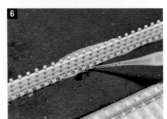

❶架線柱選用KATO的「複線寬幅型」（圖右），以美工刀沿線切除架線柱台隱藏在鐵軌下方的部分，如圖左。❷用瞬間膠固定鐵軌和架線柱台，由於最後固定時會使用碎石，所以本步驟只需著重黏合重點部分即可。❸架線柱台雖可採用眾多類型，但考慮到美感，範例以設置「複線寬剛架架線柱」的情況為準，試裝決定好擺放位置後，即可用瞬間膠進行固定。❹道路排水溝部分選用KATO的「排水溝」，削平設置處的突起部分，以配合道路厚度及和諧度。❺用瞬間膠固定排水溝，並用Mr.HOBBY水性漆調製近似成型色的消光灰色，再將排水溝上色。❻將預定設置於鐵路和道路交界處的水泥防護柵欄，用瞬間膠沿排水溝固定。

Process 4 固定碎石

在處理場景模型分界的道碴區塊時，為讓組合時縫隙不會過於顯眼，記得要在兩座場景模型組合的狀態下，撒上並固定碎石，並在碎石完全乾透前分開模型。碎石主要撒在鐵路的複線之間，和鄰近枕木的側面，盡可能遮住路基部分。

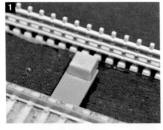 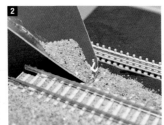 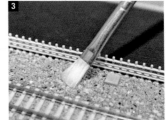 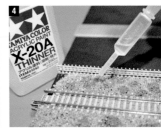

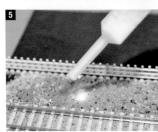 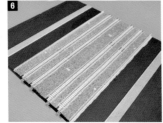 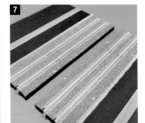

❶在撒上碎石前，為防止碎石跑進架線柱台的設置孔，記得要先用紙膠帶等封住。❷準備一張厚紙板，對折並裝入碎石，將碎石撒於鐵路旁。❸以尖端較柔軟的平筆推平碎石。❹先用田宮（TAMIYA）的「壓克力顏料稀釋劑」浸濕模型各處，方便木工膠滲透，也可將稀釋劑裝入噴霧器中噴灑。❺將木工膠以一比二或一比三的比例加水稀釋，並將木工膠塗至預先用稀釋劑浸濕的部分，等膠乾固定。❻記得要在兩座場景模型相連的狀態下固定碎石，以讓最後組合時，兩區間的縫隙不會太過明顯。❼趁木工膠還未完全乾透，將兩塊場景模型分離，並重複以上動作數次，以讓區塊間的界線看起來更加柔和。

Process 5 組合街景

由於各個品牌的建築物規格和樣式不同，所以一同使用時必須改造地基部分。像範例中KATO建築物的地基厚度，就和GM的「鋪築路面」相同，故範例便以前述兩樣模型的厚度為基準來製作街景。至於小鎮商店前的停車場，以及TOMYTEC大樓等建築，則是以削薄地基，或加上塑膠板增厚等方式調整厚度。

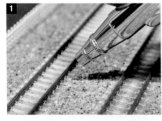

❶為呈現鐵軌的生鏽感及舊化感，先以田宮（TAMIYA）模型漆調製消光深咖啡色，再以筆塗方式上色，接著再用噴塗上焦茶色壓克力顏料。❷用棉花棒沾取郡氏水性漆溶劑，輕劃鐵軌去除顏料，以露出鐵軌踏面的金屬部分。❸用瞬間膠和TOMIX的「場景模型用膠」固定道路。❹改造Diocolle「昭和大廈A」的地基（圖右），以配合KATO「DioTown」（圖左）的地基高度。❺用美工刀和銼刀削低平地基內側。並用Mr.HOBBY水性漆調製明亮的消光灰色，塗裝用來填補建築邊緣的津川洋行「設計塑膠紙」。❻建築間的通道同樣使用了津川洋行的「設計塑膠紙」，並用Mr.HOBBY水性漆的消光灰色，混入些許咖啡色筆塗上色。

Process 6 收尾

雖然只是單純擺上建築物，也會讓人看起來煞有介事，但若將產品內附的貼紙盡可能地利用在場景模型上，便能讓整體更有都會風情的熱鬧氛圍。此外，範例作者還依個人喜好，將小鎮商店的屋頂漆成了灰色，並貼了許多內部裝潢用的貼紙，成功增添了美感。

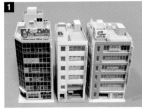 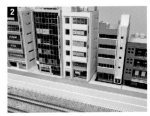

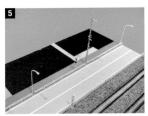

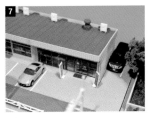 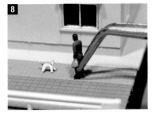

❶在KATO大樓貼上內附的貼紙。不論是自創的樣式，還是借鑑其他建築物的款式都饒富趣味。❷將建築物試擺到場景模型的地台上，確認呈現情形。❸在KATO「小鎮商店」的內部、展示櫥窗上也貼上貼紙。❹以Mr.HOBBY水性漆調製消光灰色，噴塗「小鎮商店」屋頂。❺固定交通號誌燈、電線桿、路燈等小物。若是欲固定的位置有可能妨礙到其他部分的施作，可以稍後再進行固定。❻使用塑膠模型黏著劑（高流動型）固定行道樹。❼擺上KATO「城鎮小物組合」的汽車。❽最後用橡膠接著劑固定人物即完成。

{ 令人著迷的都市建築風光 }

範例基本上只是擺上了現成的建築物，但透過貼紙的黏貼方式，以及擺上人物、汽車等小物，使成品看起來更具真實感。

透過擺放大量大樓，讓場景營造出一種不像是模型的壯闊感。

坐落在沉穩的色調之中，增添熱鬧氣氛的小鎮商店。商店的大小雖然不大，但卻成功發揮了畫龍點睛的效果。

鐵路周圍因增添了生鏽感而顯得更為真實，鐵軌和道路間設有柵欄作為分界，而碎石和道路的對比也與實景同出一轍。

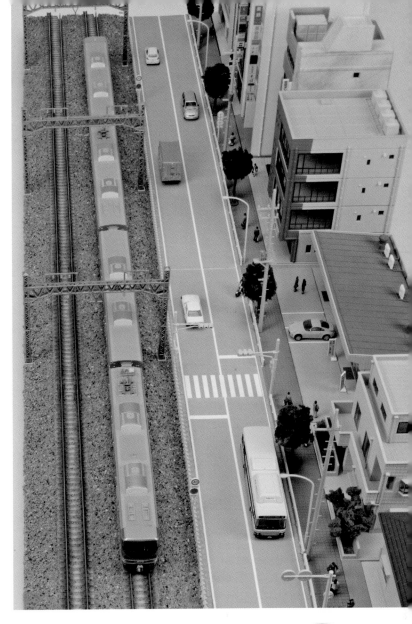

完成

鄉間車站風光

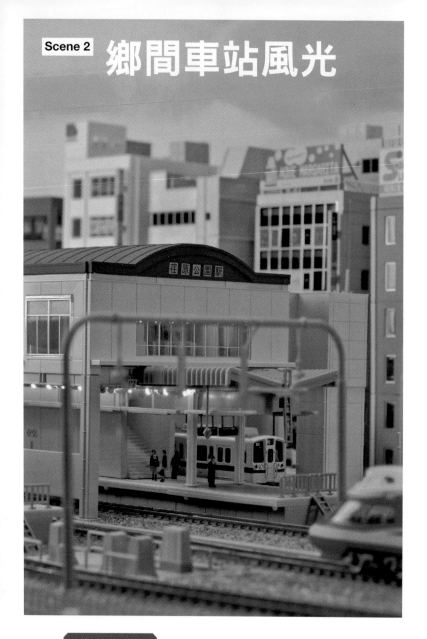

為製作能讓4節車廂組成的20m級列車停靠的月台,範例選用了KATO的「近郊型島式月台組合」。鐵路部分則使用了「V15複線站內鐵路組合」,尺寸約為681×243×15mm。

跨站式站房景色

島式月台及公車站
景色

【鐵路圖】

島式月台及公車站景色

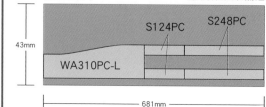

S124PC S248PC

43mm

WA310PC-L

├─────681mm─────┤

跨站式站房景色

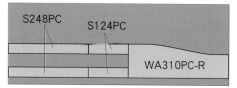

S248PC S124PC

WA310PC-R

Concept

雖說列車長度僅有4節車廂,但為了設置月台,模型的基底仍需有一定的長度,故範例將近郊型的跨站式站房分為兩個區塊進行製作,完成後只要縱向連接,便可獲得1面2線(1個月台、2條鐵軌)的島式月台。

跨站式站房景色

島式月台及公車站景色

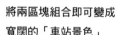

將兩區塊組合即可變成
寬闊的「車站景色」

Process 1

製作車站

由於KATO的建築物大多都可以拆解，故玩家可依據自身喜好重新塗裝或進行改造。而範例為突顯近代風景，故選用了灰色調作為整體色調。以筆塗技法在末端基底的器具箱上營造顏色深淺不一的感覺，並用噴筆塗裝地台，色調分明的塗裝方式可加強因錯覺而產生的美感。

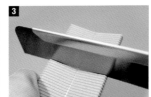
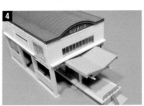

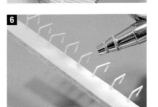
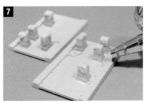
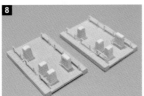
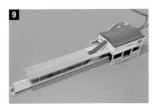

❶以Mr.HOBBY水性漆調製消光深咖啡色，噴塗車站屋頂。❷上完色的車站屋頂等零件。整體色調選用了較紅色系成型色沉穩的顏色。❸由於範例的設定是跨站式站房，不會使用到月台屋頂部分，故用薄刃鋸鋸除屋頂部分。❹為設置凸出的月台屋頂，用針式老虎鉗在月台上鑿出梁柱插孔，檢查插孔是否能穩定固定屋頂，並黏上細部的零件和貼紙。❺將V15鐵路組合內含的末端基底組合，並以Mr.HOBBY水性漆調製帶淺藍的消光灰色，以多次薄塗的方式筆塗器具箱。❻用噴槍將鐵柵欄噴上Mr.HOBBY水性漆消光白色，待顏色乾透後，再以噴槍噴塗同品牌的消光黃色。❼在器具箱上貼上紙膠帶，並將地基部分塗裝Mr.HOBBY水性漆消光灰色。❽塗裝乾透後撕去紙膠帶，即完成末端基底部分。❾組合車站和月台（屋頂部分請參考LED燈飾的嵌入章節），確認整體呈現情形，並固定細節的情景小物。

｛ 製作地台 ｝

因手邊沒有恰巧能放入KATO「V15複線站內鐵路組合」和「近郊型島式月台組合」的地台，故範例依模型尺寸自製了木製基底。

以厚度3mm的薄板和12mm的角材，製作681×243×15mm的木製面板。

接著用木工膠組合零件即完成木製面板。由於面板總長較長，故中間加了2根角材加強支撐。

塗裝部分選用了具防水性的壓克力顏料，將整個木製基底塗成焦茶色。

Process 2

設置鐵路、車站

鐵路部分最後使用碎石加強固定，所以這裡只要先用瞬間膠大致固定即可，也別忘了設置架線柱台。分界處則擺上津川洋行的排水溝以備拓寬，考慮到之後會再撒上碎石，所以這裡先用角棒來墊高排水溝。

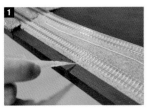
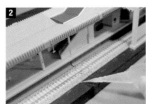

❶決定好擺放鐵路的位置，再用瞬間膠固定重點部分。❷使用瞬間膠固定鐵路、月台、站內架線柱及架線柱台。架線柱台部分還設置了寬鋼架架線柱所用的款式，可視情況靈活使用。❸在排水溝下面黏上2mm的塑膠角棒墊高。❹用瞬間膠將排水溝固定在地台上，並且用Mr.HOBBY水性漆調製出近似成型色的消光灰色進行塗裝。

｛ 人來人往的都會風情 ｝

計程車招呼站、公車站可說是站前不可欠缺的設施。

正在過馬路的行人。行走的人物別具動態感。

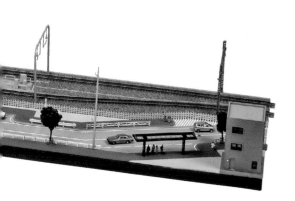

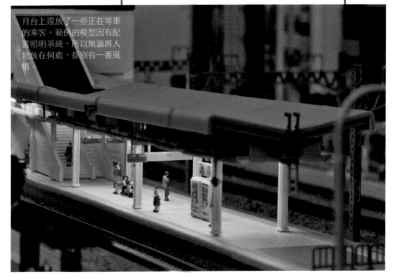

月台上還放了一些正在等車的乘客。範例的模型因有配置照明系統，所以無論將人物放在何處，都別有一番風情。

Process 3

製作站前廣場及道路

考慮到道路的全長較長，故圖案部分需避免選用太複雜的設計。先以電腦製作圖案後，再用啞光調的A4電腦標籤紙列印，並黏貼在地台上。人行道主要選用GM的「鋪築路面」，導軌部分則將內附的零件塗白後使用，少部分零件使用KATO的「道路柵欄」，營造出層次感。

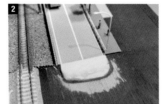
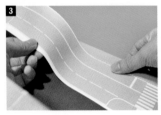

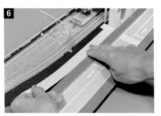

❶用向量圖形製作軟體繪製道路，並用一般用紙列印。將道路、鋪築路面、排水溝一同試擺在地台上，標出準確尺寸並進行調整。❷為防止道路出現落差，將厚度0.5mm的塑膠板嵌入連接處周圍，以減緩坡度。❸用啞光調的紙張列印道路圖案，並固定在地台上。黏貼時使用瞬間膠和TOMIX的場景模型用膠。❹用Mr.HOBBY水性漆調製帶咖啡色的消光灰色，並以筆塗方式替人行道的路緣石上色。接著以紙膠帶覆蓋路緣石，以更暗的消光灰色噴塗整條人行道。❺顏色乾透後撕去紙膠帶，並用針式老虎鉗鑿出設置導軌的插孔。❻站前的鋪築路面使用津川洋行的「設計塑膠紙」，並以Mr.HOBBY水性漆調製帶米色的消光灰色進行塗裝。

Process 4 固定碎石

用碎石加強固定先前以瞬間膠簡單固定的鐵路、島式月台、防護柵欄及排水溝。在下圖的範例中，除月台和鐵路間外，車站基底和鐵路間的縫隙也撒上了碎石。範例的碎石盡量選用顆粒較細的款式，以和N規模型融合。雖說範例只是個小型場景的模型世界，但碎石的使用範圍意外地廣，製作時記得要保持耐心，慢慢用筆鋪平碎石。

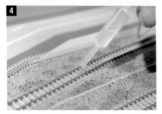

〔 燈條點亮車站 〕

月台屋頂內側的零件中，具有設置照明設備的空間，故範例在考量適合安裝於其中的光源後，使用了車用裝飾零件——LED燈條。

為防止光源擴散及光線穿透月台屋頂或車站內部，範例在LED燈條的黏貼面黏上鏡面紙。此外，車站和月台的屋頂皆設計成可拆卸式，以便進行修護。

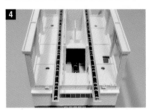
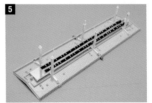
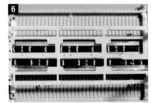

❶車站照明部分選用了車用LED燈條的LED白色。LED燈條寬約4mm，由於LED燈條原先並不適用於製作場景模型，所以只能自己土法煉鋼進行加工。❷在塑膠板上貼上鏡面紙，並貼上LED燈條。❸車站月台朝上的部分，預先保留了固定LED的凹槽。❹將貼在塑膠板上的LED燈條嵌入車站預留的凹槽並固定。❺月台屋頂部分則要先移除位於內側的零件，再將LED燈條貼到屋頂板內。❻以美工刀切除可能會擋到屋頂內側零件的LED光源的部分。

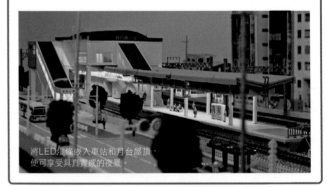

將LED燈條嵌入車站和月台屋頂，便可享受具有實感的夜景。

〔 用複線打造壯闊滿分的景色 〕

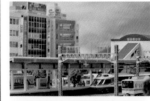

鐵路變成複線後，車站看起來感覺更壯闊了。

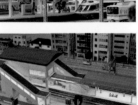

月台末端的器具箱周邊，也因塗裝和撒上碎石而變得更加寫實，鐵軌旁的排水溝充滿了真實感。

只要將「住宅區景色」以及「辦公區景色」組合，便可獲得複線組合。圖中可見兩條大道以車站為中心向兩側延伸，而位於車站後方的大樓，則為整體營造出一種現代都會感。

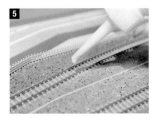

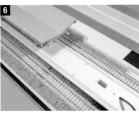

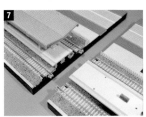

❶沿著路面或道路等物件，以瞬間膠固定水泥防護柵欄。這部分最後也會用碎石加強固定。❷撒上碎石。記得先在架線柱台的插孔貼上紙膠帶，防止碎石跑進孔內。❸用筆尖較軟的平筆鋪平碎石。要是有碎石跑進鐵路，記得要用筆掃除。❹先以田宮（TAMIYA）的壓克力顏料稀釋劑浸濕各處，方便木工膠滲透，木工膠記得要先以1：2或1：3的比例加水稀釋後再使用。❺將木工膠塗至預先用稀釋劑浸濕的部分，等碎石固定。❻固定碎石時，記得要像範例一樣，在兩塊場景模型相連的狀態下固定，好讓兩區塊間的分界不會過於明顯。❼在碎石完全固定前分離兩區塊。

Process 5　收尾

這次的作品沒有什麼可以擺放建築物的空間，但為了多營造一點站前的氛圍，作者在兩側擺上了Diocolle的商店。細節的情景小物主要用了KATO的產品，汽車部分除計程車外，都是來自Carcolle的產品。行道樹在整體呈灰色調的場景中，有一種畫龍點睛的感覺，讓整件作品別有一番風味。

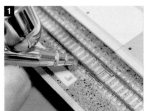
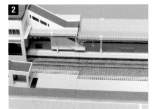

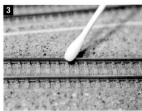

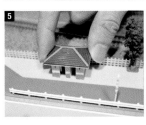

❶將鐵軌塗上以田宮（TAMIYA）模型漆調製的消光深咖啡色，並用噴槍噴塗焦茶色壓克力顏料，增添鐵軌的生鏽感及舊化感。❷將車站試擺上地台，確認舊化感呈現的感覺。❸用棉花棒沾取郡氏水性漆溶劑，輕劃鐵軌去除顏料，以露出鐵軌踏面的金屬部分。完成後再將車站嵌入軌道。❹在一些能有效營造真實感的地方，擺上護欄、交通號誌燈、電線桿、路燈等情景小物。❺擺上建築物。由於能擺放的面積較小，故設置模型時記得要考量一下整體的協調感。❻在月台和人行道上擺上人物，道路則擺上汽車，即大功告成！

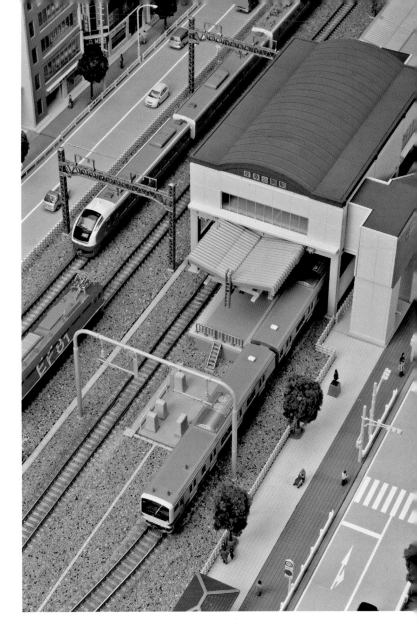

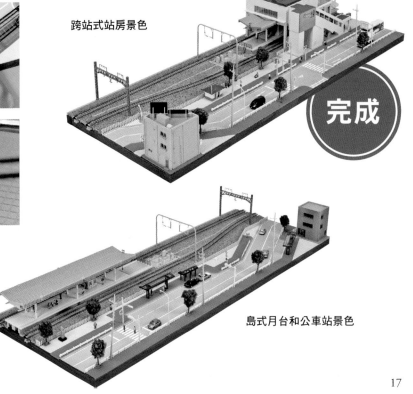

跨站式站房景色

完成

島式月台和公車站景色

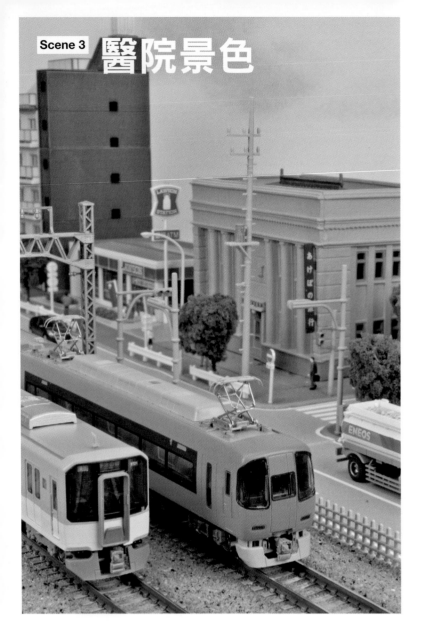

醫院景色

Concept

接著要製作的是可和「車站景色」對向組合的「醫院景色」，由於這款模型的鐵軌和建築物都呈直線狀，所以也很適合拿來當作收藏車輛的展示台。

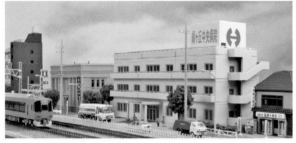

場景模型規格

為和「車站景色」對向組合，本模型以相同尺寸681×243×15mm進行製作，只是鐵路部分僅有直線型的設計。

【鐵路圖】

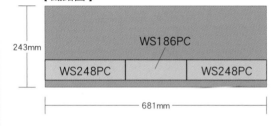

243mm	WS186PC	
	WS248PC	WS248PC

681mm

Process 1

製作建築物

先試組建築物，確認產品特徵及零件的接合狀況。若零件有接合不順的地方，就削除或切除卡榫部分進行調整；要是零件有縫隙就設法補齊，像是單純用補土，或是將補土混合瞬間膠使用，也可以用在瞬間膠上噴上瞬間膠加速劑製作的補土等各種方法。

❶醫院選用Diocolle的「醫院B‧鋼筋構造」，製作時記得不要急著上膠黏合，要先試組合看看確認成品的模樣，及檢查零件狀況。❷為使零件正確組合，用美工刀等工具削除用來引導組合的卡榫。❸以田宮（TAMIYA）高流動型膠水不留縫隙地從內部開始上膠。❹銀行也選用Diocolle的產品。這部分也為了使零件正確組合，削去部分卡榫以進行調整。

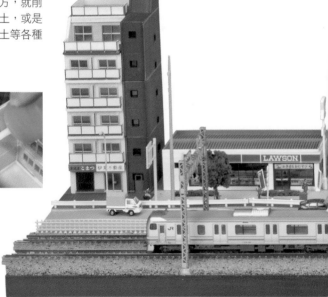

加工地基

建築物的地基部分用GM或津川洋行的產品來進行填補，使人行道和建築物的高度齊平。不過要是反過來刻意擺上台階和斜坡，或大膽地利用石牆隔開建築做出高低差，這種活用高度差的呈現方式應該也會滿有趣的。

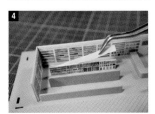
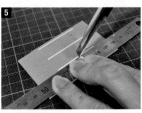
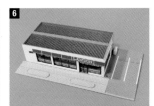
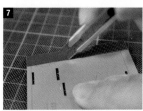
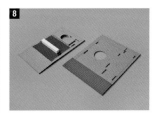

❶為讓GM的「鋪築路面」和其他物件的高度齊平，稍微修整場景模型的地基。❷「填」地基部分，選用Diocolle「附西式房屋的住宅」作為地基的石板地來填補，並依設置處調整大小。接著再用Mr.HOBBY水性漆調製近似石板地顏色的消光灰色，筆塗上色。❸用貼紙裝飾TOMIX「便利超商（LAWSON）2」內部，先將貼紙對半裁切，不要一次就全部撕開。❹決定好要在物件上黏貼的位置後，再撕除剩下的半邊底紙，便可漂亮地黏貼貼紙。❺改造產品內附的停車場，將原本可停放3輛汽車大小的面積，縮小為可停放2輛汽車。用美工刀切除塑膠或基底時，記得要放輕力道，以多次作業的形式進行切割，且下刀時要對準線。❻商店前的部分使用自製地基，並且調整KATO「小鎮商店1（紅色）」內附的零件後再進行組合。❼切除Diocolle「昭和大廈B‧公寓」地基的藍色磁磚部分，並黏上調整尺寸後的津川洋行「設計塑膠紙」。❽除「昭和大廈B‧公寓」（圖中較近者）外，「站前商店B‧不動產店」店前也進行圖❼的調整。接著再用Mr.HOBBY水性漆筆塗上切除磁磚的相近色。

範例中的木製地台尺寸為681×243×15mm。在處理鐵路、道路、鋪築路面、建築物設置比例都已確定的場景模型時，最優先要考量的就是規格。由於有時候會出現只是偏差幾mm就無法接合的情況，所以在確認規格時務必要準確。如果要製作多個相同尺寸的木製面板，可請木材行統一裁切，可減少尺寸的誤差。

作為地台的木製面板，使用厚度3mm的薄板及12mm的角材製成，尺寸為681×243×15mm。木材由購買的DIY店協助裁切，再自行組合。

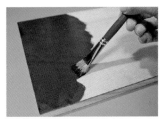

將整個木製面板塗上焦茶色壓克力顏料，顏料最好選用乾燥後具有防水性的材質。

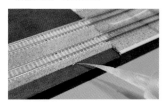

將地台與先前製作好的場景模型組合，並用瞬間膠固定鐵路和架線柱台，架線柱台使用寬鋼架架線柱台的底座。考慮到最後還會灑上碎石進行固定，故這裡只要先固定重點部分即可。

{ 車水馬龍的大道 }

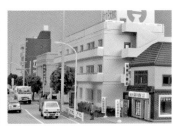

從醫院看過去的景象。雖然剛好面對大馬路，但整體給人一種平靜的感覺。

從超商看過去的景象，或許是因為擺了許多顯眼的小型汽車，看起來有種生氣勃勃的感覺。

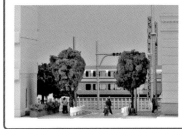

位於醫院和銀行之間的小十字路口。正在等紅綠燈的紅色遞郵摩托車，成了本場景的亮點。

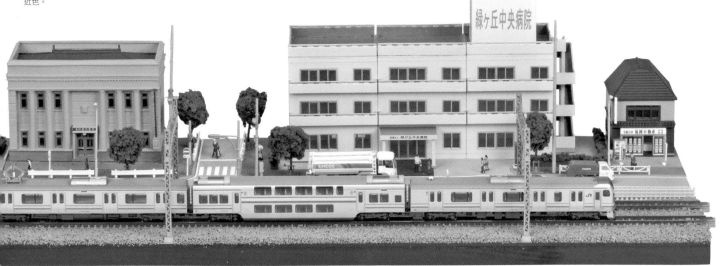

Process 3

製作鋪築路面
和道路

為了讓鋪築路面和道路與其他景色呈現統一感，作者在製作這部分時，大量調配使用了鋪築路面用的顏料，這樣不僅不會讓各物件的色調，看起來眼花撩亂，製作起來也更有效率。道路部分使用電腦的向量圖形製作軟體設計，並存成電子檔，只要有一個設計好的檔案，便能拿來廣泛應用，同時增加製作的彈性度。

❶GM「鋪築路面」內附的導軌因已成型，故上頭還留有卡榫。❷用精密雕刻刀切除卡榫，注意不要誤切到螺栓的部分。❸接著用模型專用砂紙修整切痕，注意不要誤磨到導軌本體。❹以噴槍裝填Mr.HOBBY水性漆的消光白色，噴塗導軌。❺鋪築路面部分需先從路緣石開始塗裝，以Mr.HOBBY水性漆調製帶有些許茶色的消光灰色，接著再筆塗上色。待顏色乾透後，在導軌上貼上紙膠帶，並貼合模型割除多餘的紙膠帶。❻用Mr.HOBBY水性漆調製比步驟❺更深的消光灰色，並用噴槍噴塗路面。待顏色乾透後，沿著導軌內側用針式老虎鉗鑿出設置護欄的插孔。❼用電腦向量圖形製作軟體設計的電子檔製作道路。圖中和道路同色的長方形是用來製作醫院的地基。❽以啞光調的電腦標籤紙列印道路圖案，接著將圖案貼在厚度0.5mm的塑膠板上，並固定在木製地台上。

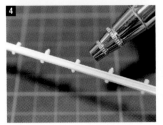
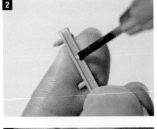
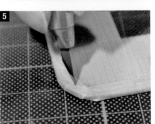
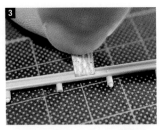
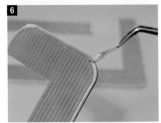
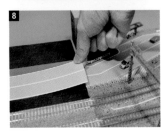

Process 4

製作醫院地基
和固定碎石

用塑膠板製作醫院地基，首先在道路通往醫院玄關的部分做出坡度，同時考慮到地基若只有灰色地面，看起來會略顯單薄，故作者還製作了通道及柵欄，並加上一點植被做點綴。排水溝和鐵路旁設置了柵欄，鐵路周圍則撒上了碎石，碎石部分選用了類似於UNITRACK路基的款式。

❶將津川洋行的「設計塑膠紙」裁剪成所需的大小，在醫院入口通往道路的地面，鋪上磚塊狀的磁磚。❷醫院的地基以厚度1.0mm的塑膠板打底，道路至醫院入口一帶的範圍，則使用厚度0.5mm的塑膠板和「設計塑膠紙」做出平緩的坡度。❸考慮到若在厚度1.0mm的塑膠板上，直接貼上厚度0.5mm的塑膠板會產生落差，故使用美工刀和銼刀進行修整，做出平緩的坡面。接著再以啞光調電腦標籤紙印出的灰色地面貼到地基上。❹以瞬間膠沿道路邊緣固定排水溝，水泥防護柵欄則依據排水溝來決定位置。固定好前述兩項零件後再撒上碎石。記得要在架線柱的設置插孔貼上紙膠帶，避免碎石跑進孔內。❺用筆尖較軟的平筆鋪平碎石。❻先以田宮（TAMIYA）的壓克力顏料稀釋劑浸濕各處，方便木工膠滲透，也可將稀釋劑裝入噴霧器，用噴灑的方式浸濕。❼將木工膠以1：2或1：3的比例加水稀釋，並塗至預先用稀釋劑浸濕的部分，等待碎石固定。❽待碎石固定，再用田宮（TAMIYA）模型漆調製的消光深咖啡色，替鐵軌上色，接著再用噴槍噴塗焦茶色的壓克力顏料，營造鐵軌的生鏽感及舊化感。❾用棉花棒沾取郡氏水性漆溶劑，輕劃鐵軌表面去除顏料，以露出鐵軌踏面的金屬部分。❿將鋪築路面擺上木製基底。醫院周圍用「設計塑膠紙」製作了柵欄，並加入了一點植被，完成上述步驟後，地面部分即大功告成。

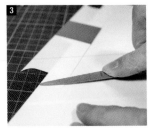

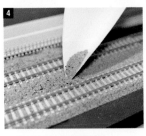
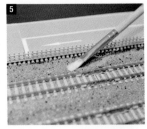
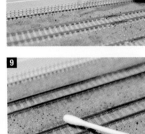
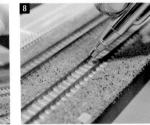
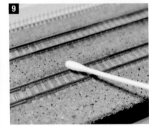
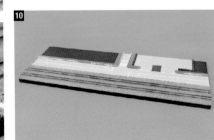

用大型建築物呈現壯觀的景色

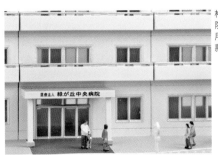

格外引人注目的醫院。一旁的人物也選用了符合醫院情景的款式。

從建築物背後看出去的景色也很不錯，帶有舊化感的鐵路和街道自然地融合在一塊。

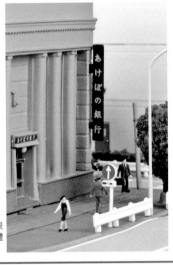

為作品增添厚實感的銀行，一旁的行道樹讓整體看起來更為沉穩。

Process 5 收尾

建築物雖可按照原先規劃直接放到預定的位置上，不過在設置人物、汽車、情景小物等其他物件時，若不謹慎考慮擺放的位置，有可能使呈現出來的畫面不如預期。故在擺放人物、汽車等物件時，記得要先試擺看看確認畫面，然後再上膠固定。另外別忘了考慮作業的順序，記得將有可能妨礙到施作的情景小物留到最後再擺放。

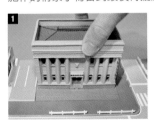

❶將組合好的建築物擺至預定位置。❷交通號誌燈選用了Diocolle的「交通號誌燈B」。燈泡部分皆有上色，圖右為綠燈、圖左為紅燈。❸在能突顯亮點的地方，擺上交通號誌燈、電線桿、路燈等情景小物。❹在人物腳底薄塗橡膠接著劑，黏至地台。❺將架線柱插進鐵路上的架線柱設置插孔，即大功告成！

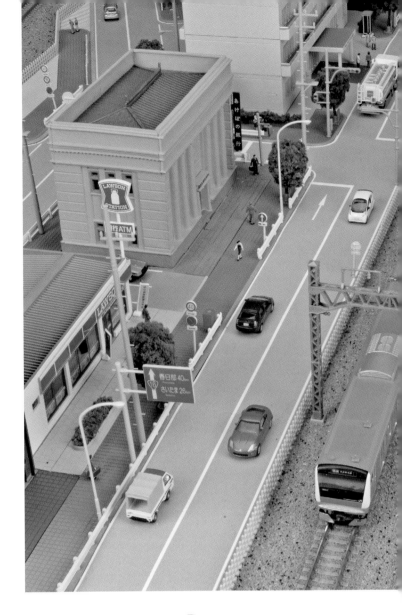

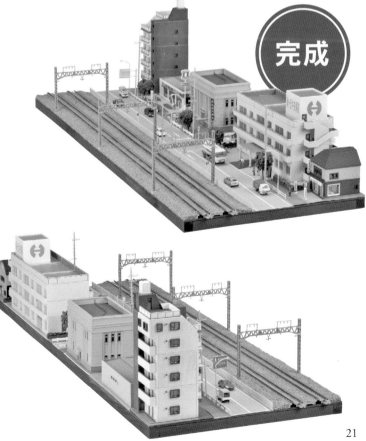

完成

購物中心景色

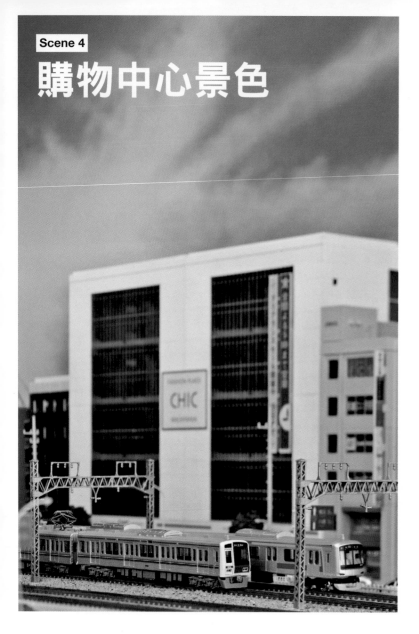

Concept

大樓模型即使實際上並沒有很高，但一旦放入N規世界後，便會顯得十分壯觀。而本範例就是利用這種交錯角的呈現手法，打造出高樓林立、具有氣勢的街道風光。

{ 製作地台 }

木製地台使用DIY店裁切服務裁出的木材，塗上木工膠固定即完成。

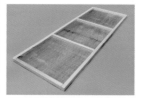

作為地台的木製面板，為以厚度3mm的薄板和12mm的角材，製作而成的681×243×15mm面板。

將整個木製面板塗上焦茶色壓克力顏料，顏料最好選用乾燥後具有防水性的材質。

{ 場景模型規格 }

模型成品的尺寸大小為681×243mm，本作品將KATO的複線板塊鐵路以直線形式擺放，模型架構十分單純。

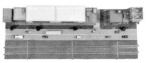

【鐵路圖】

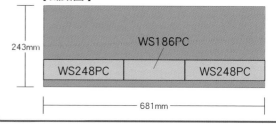

243mm

WS186PC

WS248PC　　　WS248PC

681mm

Process 1 改造建築物之1

想在作品中擺放大型大樓時，往往會因為擺放空間的限制，而在選擇建築物時受到侷限。這時可參考產品目錄等來進行選擇，進一步研究想擺放的模型，是否會超出擺放空間，或有空間不足的問題。若是有前述問題，就要考慮到自己的手藝，是否可透過改造或調整建築物，來解決空間上的問題，以縮小選擇範圍。

❶將TOMIX的「商業大廈A」拆解以改變塗裝。將美工刀刺入零件的分割界線進行切割。切割時的重點為放輕力道，沿線來回反覆切割。❷窗戶部分因有用原產品的卡榫固定，故要用美工刀將卡榫切斷，切割時需注意不要切到窗戶零件。❸拆解後的「商業大廈A」。❹在窗戶零件表面貼上紙膠帶，以準備施作煙燻感。❺以噴槍填入田宮（TAMIYA）模型漆的清水藍色（Clear Blue），噴塗窗戶零件背面。上色時以多次薄塗的方式進行，不要一次塗太厚。❻用Mr.HOBBY水性漆調製消光的灰色調藍色及深灰色，噴塗大廈外牆並貼上內附的貼紙收尾。

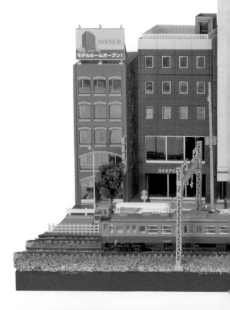

改造建築物之2

在改造建築物之前，請先確認產品特徵及零件接合情形。建築物與車輛模型不同，有時製作時未考量到日後可能會拆解，故即便玩家在拆解時再小心謹慎，有些產品的零件依舊很容易損壞。在範例中，作者用了許多之前留存的多餘貼紙，只要使用不同於原先產品的貼紙，便可出奇地淡化現成品的感覺。

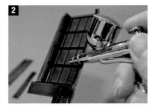

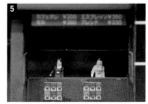

❶接著將TOMIX的「商業大廈B」按照一旁範例拆解。❷為讓此處的窗戶零件也營造些許煙燻感，先在零件上貼上紙膠帶後，再以噴槍於表面噴上田宮（TAMIYA）模型漆的清水藍色（Clear Blue）及清水橘色（Clear Orange）兩種顏色。❸外牆部分則噴上消光灰色。❹固定好小窗戶的零件後，再以滑動方式將正面的大窗戶推入固定。黏合部分使用了田宮（TAMIYA）高流動型膠水，從零件背面薄塗一層。❺在固定建築前，記得先將較難安排位置的人物就定位。圖中咖啡廳的人物來自Diocolle「工作的人們（鐵路及公車）」系列，即使改造後的用途不同於原先產品，但只要零件適合改造後的氛圍，便可靈活運用。

改造建築物之3

TOMIX的「綜合大廈」可向縱橫兩側延伸長度，例如範例也可改成以橫向的連接方式擴展長度。此外，這款模型內附用來裝飾商店櫥窗的貼紙，玩家可以將貼紙仔細剪裁後使用，像是將Diocolle的模型稍微加工，使其搖身一變為服裝模特兒等等。

❶用鉗子將建築系列「昭和大廈C（飯店）」的地基剪斷並塑型，以和GM的鋪築路面齊高。❷使用高流動性膠水和瞬間膠黏合零件。❸範例使用了綜合大廈新舊兩款產品，並在外牆噴滿Mr.HOBBY水性漆的消光白色。❹用附贈的貼紙將新舊產品結合。若要在商店櫥窗擺放帽子、西服等小物，可能會大幅改變整體氛圍，故需用筆刀小心切割貼紙後使用。❺用高流動性膠水、瞬間膠黏合兩棟綜合大廈後，便可開始擺放情景小物。❻在KATO「商業大廈2（灰色）」的窗戶和招牌上貼上貼紙，提高細節。或用電腦自製招牌貼紙，展現獨特性。❼範例中的部分裝飾，使用了製作別款建築物時所剩餘的貼紙，並非全都是同款產品內附的零件。❽也可將兩棟TOMIX「方形大廈組合（棕色）」組合，延伸為一個高樓大廈。這棟大廈1、2樓正前方的門窗也用噴槍營造出了煙燻感。

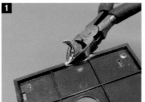
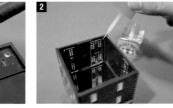

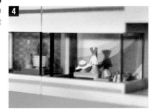

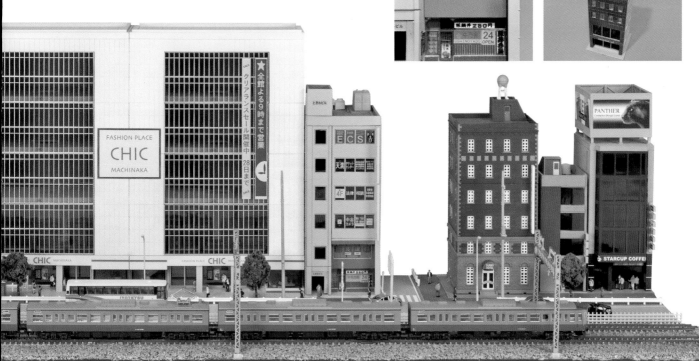

Process 4
製作道路及人行道

定好建築物的擺放位置後，便可開始計算道路、人行道所需的尺寸。人行道部分選用GM的「鋪築路面組合」，將組合連接其他場景模型，再將鐵路、道路、人行道固定至木製地台的正確位置上。尤其在固定道時，為避免貼歪，記得使用不鏽鋼直尺作為準線進行施作。

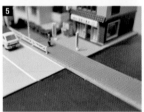

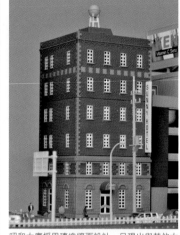

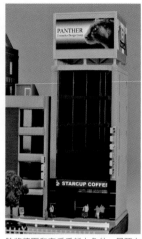

昭和大廈採用磚塊牆面設計，呈現出與其他大樓截然不同的風格。

除將牆面和窗戶重新上色外，屋頂上的自製招牌也展現了獨特的風貌。

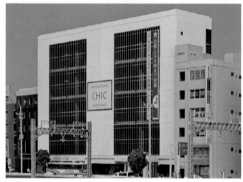

給人壯闊感的綜合大廈。這款產品雖然只有9層樓高，但呈現出來的感覺看起來比實際更高。

❶將道路和人行道部分與先前製作好的場景模型連接，並用瞬間膠固定鐵路及架線柱台。架線柱台使用了寬剛架架線柱的底座。考慮到最後還會上碎石加強固定，故這裡只要先黏合重點部分即可。❷導軌部分使用GM「鋪築路面」內附的導軌，並以噴槍裝填Mr.HOBBY水性漆的消光白色噴塗上色。❸鋪築面部分，先用Mr.HOBBY水性漆調製帶有些許茶色的消光灰色，再將從路緣石開始筆塗上色。顏色乾透後，在路緣石上貼上紙膠帶，並貼合模型割除多餘的紙膠帶。❹用Mr.HOBBY水性漆調製比步驟❸更深的消光灰色，再用噴槍噴塗路面。顏色乾透後撕去紙膠帶，用針式老虎鉗沿路緣石內側鑿出設置護欄的插孔。❺人行道和鐵路一樣，使用瞬間膠進行固定。接著再將人行道與先前做好的場景模型連接，一邊觀察整體呈現情形，一邊調整位置。❻用向量圖形製作軟體設計道路，接著用A4尺寸的啞光調電腦標籤紙印出圖案。電腦標籤紙的尺寸越大，越有利於減少切割時的破損問題。❼將貼有道路貼紙的塑膠板固定在木製面板上。黏貼時需注意不要黏到灰塵，也不要讓氣泡跑進貼紙裡。

Process 5
固定碎石

碎石部分選用了類似於UNITRACK路基的款式，除鐵路周圍外，各鐵路間也均勻地撒上了碎石。在處理附有路基的鐵軌的碎石部分時，記得要以枕木的末端為界線，不要把碎石撒進鐵路內，以免列車行駛時卡住。範例中的鐵路周圍雖以生鏽色進行了舊化加工，但玩家若是想參考鐵路的實際情況，讓加工更為寫實也無妨。

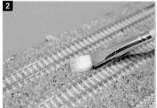
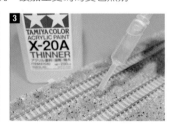
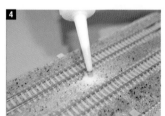

❶用瞬間膠沿道路邊緣固定排水溝，水泥防護柵欄則依據排水溝來決定位置。準備一張厚紙板對折並裝入碎石，在鐵軌旁均勻地撒上碎石。❷用筆尖較軟的平筆鋪平碎石。❸先以田宮（TAMIYA）的壓克力顏料稀釋劑浸濕各處，方便木工膠滲透，木工膠記得要先以1：2或1：3的比例加水稀釋後再使用。也可將稀釋劑裝入噴霧器，用噴灑的方式浸濕。❹將木工膠塗至預先用稀釋劑浸濕的部分，等碎石固定。❺待碎石固定，再用田宮（TAMIYA）模型漆調製的消光深咖啡色塗裝鐵軌，接著再用噴槍噴塗焦茶色壓克力顏料，以營造鐵軌的生鏽感及舊化感。❻用棉花棒沾取郡氏水性漆溶劑，輕劃鐵軌去除顏料，以露出鐵軌路面的金屬部分。

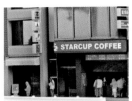
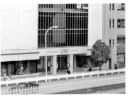
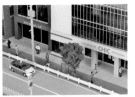

設有開放式櫃檯的咖啡廳。圖中的店員原本是交通單位的人物，但放在這裡十分適合。

百貨公司前等人的民眾。在展示櫥窗中，可以看到作者費心貼上栩栩如生的衣服、帽子及包包。

人行道上遛狗的民眾、邊滑手機邊走路的行人，還有將外套拿在手中的上班族，場景頗具現代感。

Process 6

收尾

在擺放人物和情景小物時，如果想要兼顧物件和建築之間的平衡及呈現，可以先將建築物試擺上地台，以決定前述物件的擺放位置。最近日本國內廠商出的人物種類日漸豐富，玩家可以依據城市的街景和季節，大量擺上人物做裝飾。

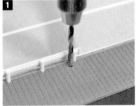

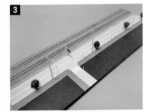

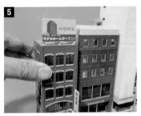

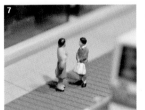

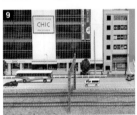

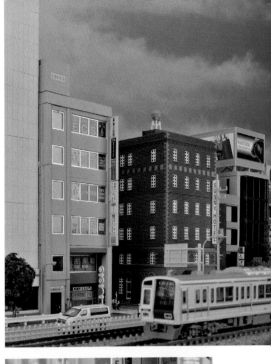

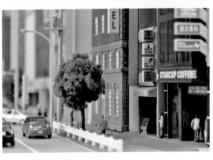

❶用針式老虎鉗鑿出設置電線桿、路燈、道路標誌、路線牌等情景小物的設置插孔。❷選擇能有效營造真實感的地方擺上情景小物。❸若有情景小物很難在建築物固定後進行擺放，記得要在那之前先進行裝飾。❹將調整過尺寸的津川洋行「設計塑膠紙」，填補建築物擺放空間中的空缺部分。並依場景用Mr.HOBBY水性漆調製消光的相近色，再以筆塗方式進行上色。❺將建築物擺至預定位置。❻邊確認呈現畫面，邊擺上人物。❼活用人物的特徵進行裝飾，將使畫面看起來更具真實感。❽用田宮（TAMIYA）高流動型膠水固定樹木、電話亭等情景小物。也可以用雙面膠。❾汽車部分，購物中心前選用淺色調的汽車，採磚塊設計的大樓則選用咖啡色系的汽車，且車與車之間的距離也要有所講究。最後只要在鐵路上架線柱即完工！

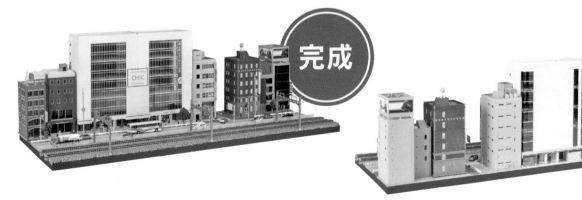

完成

將做好的場景模型，與增高約15mm左右的曲線軌道組合，便可享受列車在模組式模型上奔馳的樂趣。

將模型擴充為壯觀的四線鐵路

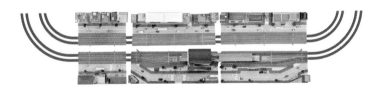

景物繁多的複線無限鐵路

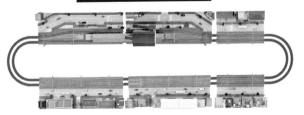

仔細觀察壯觀的巨大場景模型！
Hobby Center Kato東京店

在Hobby Center Kato，玩家可以親身體驗到玩賞N規模型的方法，像是「場景模型原來是這樣做的」、「N規模型原來是這樣運行的」等等。

本中心除以KATO的產品為中心進行展示和銷售外，玩家還可以在此體驗駕駛列車的樂趣，現場甚至還擺設了模型成品，可供民眾擺上自己的列車收藏運行。

此外，現場除有販售KATO自家的產品外，還有販賣許多其他場景模型的相關產品，有興趣的玩家有空務必要走訪一趟。

1F 大型展示品

圖中長8m、深度超過4m的大型展示品，為本中心的鎮店之寶。列車在精心製作的場景中奔馳著。

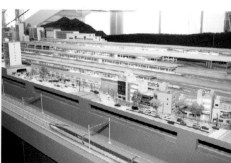

作為主要場景的車站，最外側有HO規的列車模型在運行。

本作品還還原了地下隧道內的情景。

溪谷部分架了4種不同類型的橋梁。

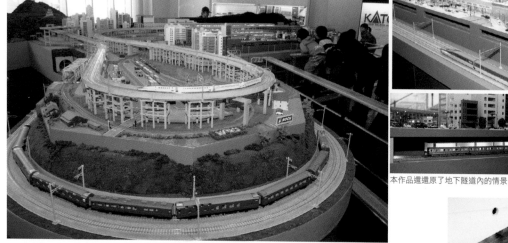

中心內部依各區有不同的場景設定，玩家可一次體驗各種場景。

1F 車輛展示及販賣

此處展出了過去到現在的大多數車輛產品，數量約在3000台以上。
此外，現場販售的製作用品中，也有很多來自海外的產品。

民眾可從上方俯瞰本作品，這也是這座情景的妙趣所在。

此處車輛是以連接狀態進行展示的，故玩家可以輕鬆掌握產品的面貌。

現場販賣眾多製作模型所需的用品，內容包括模型底座等大型零件、粉末及人物等小物類素材。

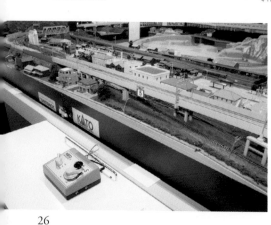

2F 體驗N規模型運行＆工作間

凡消費滿500日圓以上，便可免費體驗25分鐘的駕駛服務。此外，本層還設置了設有插座的工作間，玩家可在此安裝場景模型的配件或進行改造。

在大型場景模型上體驗駕駛列車的樂趣，擴大自己對製作模型的幻想吧！

SHOP DATA

Hobby Center Kato
東京店

地址 〒161-0031 東京都新宿區西落合1-24-10

電話 03-3954-2171

營業時間 上午11點～晚上8點（平日）／上午10點～晚上7點（週末及假日），全年無休（年末至年初等特定假日除外）

搭乘都營地下鐵大江戶線至落合南長崎站下車，步行5分鐘後即可抵達

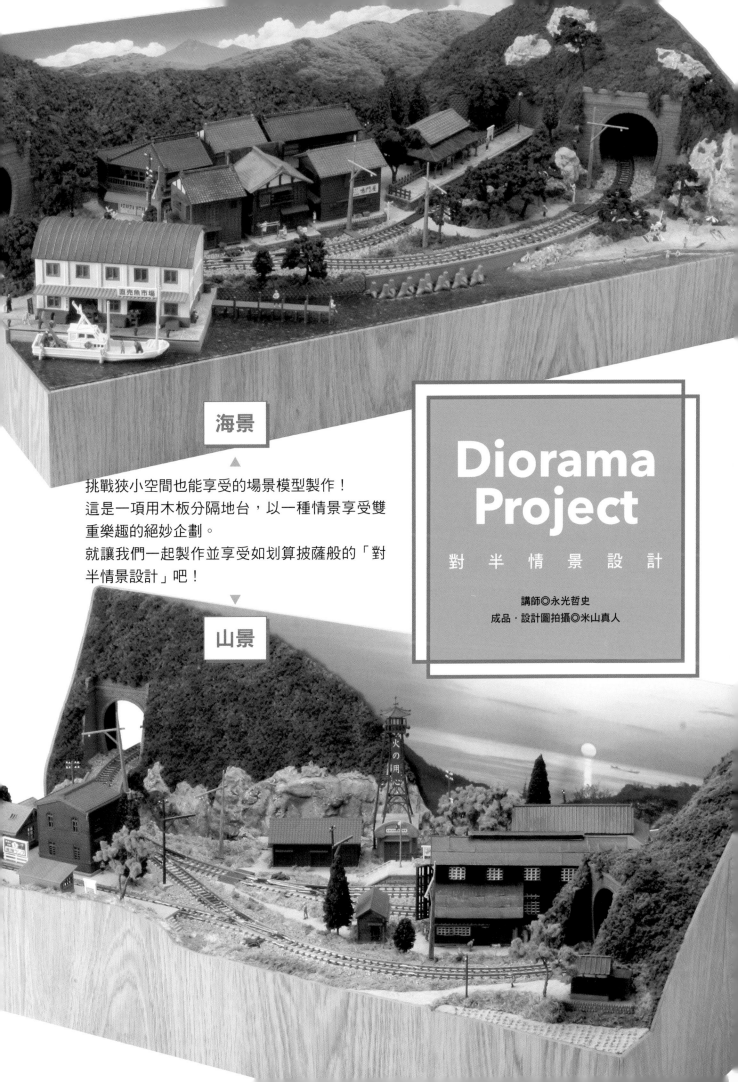

海景 ▲

挑戰狹小空間也能享受的場景模型製作！
這是一項用木板分隔地台，以一種情景享受雙
重樂趣的絕妙企劃。
就讓我們一起製作並享受如划算披薩般的「對
半情景設計」吧！

▼ **山景**

Diorama Project

對　半　情　景　設　計

講師◎永光哲史
成品·設計圖拍攝◎米山真人

製作地台

●海景

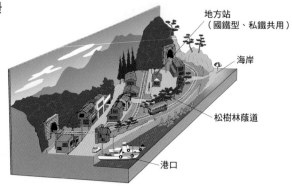

地方站
（國鐵型、私鐵共用）

海岸

松樹林蔭道

港口

主題為「優美的場景模型」

　　本章節製作的「對半情景設計」，是將 2 片尺寸為 300×600×25mm的木板組合而成的主題。這種情景不僅平時收納方便，還能當作小型場景模型用來裝飾，組合起來還能擺上列車享受行車風光。

　　玩家可在木板上發揮巧思，大膽變換場景的地區、景色、季節等設定，這點和模組式模型十分相像。不過由於對半情景設計的 2 片木板之間設有一道屏風，故各區塊的位置都是固定的，這點就和模組式模型不太一樣。

　　即便想要製作的場景有很多，但設法把場景的亮點突顯出來，也是製作場景模型的要點。從這樣的觀點來看，在小面積上用心製作優美情景的每一個細節，似乎也可說是小型場景模型和情景「精挑細選」的特色。

●山景
（地方私鐵、貨物共用）

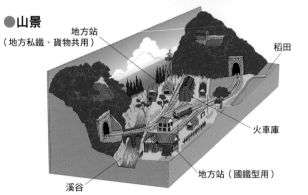

地方站

稻田

火車庫

地方站（國鐵型用）

溪谷

要做就做截然不同的景色吧！

　　由於這種設計會在中間插上屏風遮擋，所以玩家在製作時無需考慮兩區塊的景色是否相關。玩家可製作大城市的鐵路風光、路面電車、地方線，甚至是地下鐵的景色等等，也可以將模型設計為具有極端變化的兩種景色。

6　想平行切割保麗龍板時，可使用 2 把不鏽鋼直尺（600mm），以雙面膠相對固定在保麗龍板上，但要小心不要用太多雙面膠，否則在撕去雙面膠時，有可能傷到保麗龍板的表面。

7　以照片的狀態開始進行裁切作業。

8　用保麗龍切割器俐落地裁切保麗龍板。也可以使用普通的美工刀進行裁切，但用專用切割器裁切的話，保麗龍板不會掉碎屑，方便將保麗龍板削薄或平整地裁切。

9　再次放上鐵路確認位置。將鐵路全數連接後，又會呈現出不同的感覺。

10　做好以保麗龍板製成的地基後，將地基試擺上木板，並插上屏風（MDF板），以決定鐵路的擺放位置。不過這時有一點需要注意，即鐵路與車站月台、火車庫相連的部分，會受到鐵路與建築物及地形間的協調感影響，故玩家可一邊製作，隨時決定鐵路的擺放位置。

11　在屏風上鑿出插孔。先在屏風標上預計鑿孔的地方，再用鋸子進行加工。製作時記得以車輛升高導電弓後仍可通過的高度為基準。

12　按照剛才鑿出的插孔，在另一塊屏風上也標上記號後再進行加工。

13　根據地點不同，能夠行駛的車輛也有所限制，玩家可在鐵路擺上各種的車輛試運行，記得要確保車輛不會撞到屏風。

加工地台

以坐落在「山景」的溪谷為基準，計算用來製作地形的保麗龍的所需高度。製作時記得使用直尺輔助，準確裁出想要的尺寸。

1　情景地台選用了TOMIX的「組合式木板A」（下稱木板），尺寸為300×600×25mm。

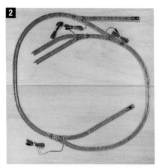

2　模擬兩座模型完工後組合的模樣，並試擺上鐵路。

3　地形部分選用方便加工、厚度種類眾多的保麗龍板，並以「山景」的溪谷部分的深度（依個人喜好）為基準計算所需的高度。保麗龍板在未經加工處理的狀態下，雖然會有硬度不足的問題，但因後續步驟會黏貼塑膠板及使用碎石固定附有路基的鐵軌，所以硬度上不會有太大問題。

4　根據計算好的高度黏合所需的保麗龍板，黏合時使用保麗龍專用的保麗龍膠，塗抹保麗龍板的正反面。

5　用抹刀平均抹開保麗龍膠後黏合。

在本範例中，作者在以地方站為背景，製作了正統的「海景」與「山景」交織、對比鮮明的景色。範例雖然只有一條鐵路，但作者依「山景」的分歧站，私心規劃並製作了國鐵線和地方私鐵 2 種路線。

在「海景」區塊中，作者使用了港口、沙灘及松樹林蔭道來打造海岸線旁的鐵路。這區塊的車站只有一個月台，國鐵和地方私鐵的列車都可以通行。另一方面，「山景」區塊則有兩個車站，地方私鐵的車站還設有火車庫。

鐵軌部分使用了TOMIX的「精細軌道」，為了在小面積上組合無限軌道，範例鐵軌的主要曲線半徑採用了迷你曲線軌道C177。此外，作者於「山景」的地方私鐵車站設置了迷你道岔軌道PL140-30，火車庫的入口處則設置了迷你曲線軌道C140-30，故能在上頭行駛的列車有限。

鐵路配置圖

範例中的鐵路全數選用了TOMIX的「精細軌道」，主幹線使用了C177的「迷你曲線軌道」作為主要曲線軌道，火車庫入口處則選用了C140。

此外，主幹線的道岔全數採用基本尺寸，玩家可在尺寸範圍內放上各式各樣的列車運行。

【山景鐵路配置圖】

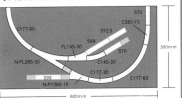

【海景鐵路配置圖】

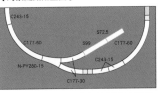

□ S33　□ S18.5　□ 尚未決定鐵路長度的部分

裁切加工地基

首先以建築物配置的協調感為基準，用記號筆標出大海和溪谷部分，即完成標示需要裁切地基的地形。

14 首先先準備計算「海景」中大海的位置。在保麗龍板製成的地基上放上鐵路，並以TOMYTEC的「漁港B」和「漁船」的大小為基準，決定港口、海邊的位置。

15 削整零件內的凸起部分，讓海平面到地面的高度和「漁港B」的岸壁齊高。

16 在岸壁擺上保麗龍板，抓出正確的高度。

17 拆下鐵路模型車輛的上蓋，拿來用在面朝鐵路的海岸結構上。

18 如照片所示，沿著鐵路模型車輛的下緣輕輕描線。

19 為讓海平面保持水平，將保麗龍板分割進行加工。作業時先裁出大海的部分，盡可能保持垂直插入保麗龍切割器。

20 用保麗龍切割器打薄岸壁的高度。

21 完成裁切大海部分的保麗龍板，接著將兩塊保麗龍板黏回原本的形狀。為準確保留保麗龍板的厚度，黏合時記得使用以 1：1.5 比例加水稀釋的木工膠。

22 疊上岸壁確認厚度。

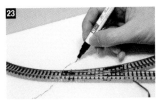

23 「山景」部分則先從大致定出溪谷和山區的位置開始著手。定位時記得留點空間，以便正式施作時有修改空間。

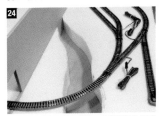

24 裁出溪谷後便可放上鐵路，確認溪谷的高度和寬度。

製作山區

由於隔板前方都設計成山區，木板交界處則設計成了隧道供車輛通行，故製作時記得要一邊考慮成品呈現出來的感覺，平均地擺放山區。

25 將預定設置山區的部分擺上保麗龍塊，模擬山區的大小。

26 在較長的隧道設置發生故障時的車輛取出口。在切成薄片的保麗龍板上，用刀抵住不鏽鋼直尺進行裁切。蓋子部分要保留到後期的加工作業。

27 從車輛取出口看進去的樣子，別忘了確認隧道內的保麗龍是否會碰到車輛。

28 作者想在作品中加入火車庫，故準備了TOMYTEC的「火車庫」，圖為作者正在確認模型和後面的山區搭起來是否合適，看起來似乎要再縮小一點。

29 用保麗龍切割器將山區粗略加工後，即完成「山景」的打底作業，圖中的山區還是未黏合固定的狀態。

30 將「海景」部分同樣進行山區加工。此處的山區需依據魚市場和街道的對比來決定尺寸，看起來魚市場需要再縮小一點。

31 「海景」打底作業完工。此處的背景雖然也是山區，但要注意不要讓此處的山區比「山景」的山區還要多。

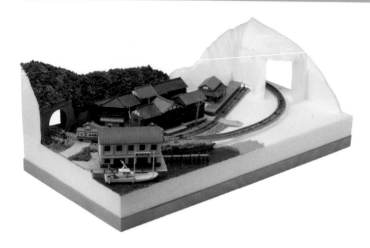

建築物部分選用了TOMYTEC的Collection系列和KATO的Diotown系列。站前商店的街道是以和風為基調的古風風格，使用了街道系列R第1彈的「酒館」2棟、「藥局」、第2彈的「轉角店家（餐館）」、第6彈的「土牆設計的蕎麥麵店」，以及KATO的「採出桁設計的食堂2」（出桁設計：指梁柱或橫木從建築側柱凸出，前端再放上橫木的設計）。

透過縮小化將漁港也放入作品之中

在建築物當中，也有透過塗裝或因配合站前廣場和地基高度而進行改造的模型。且作者還在站前廣場到平交道一帶的街道做出了坡度，山區的部分也因應街道景色進行了加工。

店鋪部分只要透過擺放情景小物等，便可讓商店輕鬆搖身一變不同種類的商店。魚市場部分採用將「漁港B」縮小化的方式製作，作者還改造了漁港B的地基，做出可供漁船停放的空間。隧道入口部分，為讓各種車輛可以在軌道上行駛，作者選用了入口較寬的津川洋行的產品。

站前廣場、商店街、平交道部分，則使用了塗成灰色的石膏進行製作，這裡需注意石膏在上色風乾後顏色會變淡。

本場景的季節設定為盛夏，草皮和植被部分應該也可以使用噴槍等工具上色。

挑戰將場景分成四塊來製作

一般在製作模型時，通常會採取平均整體進度的方式進行，但在這次的範例中，作者特意將情景分成了「站前商店·港口」和「車站·海岸」兩部分，並嘗試先完成其中一個場景。

為精準確定模型的整體呈和建築物的擺放限制，作者在底座上試擺上車站，以掌握站前廣場、商店街、平交道的大小和位置關係。

製作建築物

要在有限的空間內擺放各種物件，需要下點工夫，除需掌握架構整體的尺寸外，有時也需視情況改造物件。讓我們化煩惱為樂趣，體會製作模型的妙處吧！

1 將建築物放上地基，思考商店的配置。圖為商店正面朝前，可正面欣賞商店的配置方式。

2 試著嘗試各種配置方式吧！圖為商店正面向隔板的配置方式，餐館設置在車站一側。

3 隔街排列商店的配置方式。這雖然是最傳統的擺法，但作者最後還是決定選用這種方式。只要調整建築、背後山區等物件的尺寸，應該就能稍微緩解商店之間的擁擠感。

4 將「酒館」組合。將酒館試擺上地基，並用瞬間膠黏它牆壁。

5 用美工刀割除刻印在地基上的人行道。貼合模型的邊緣分次下刀。

6 酒館的牆壁原本是亮茶色，以Mr.HOBBY水性漆調製消光的焦茶色，並薄塗上色。

7 屋頂部分本來也是亮灰色，這邊以Mr.HOBBY水性漆調製顏色較濃的消光灰色，再薄塗上色。

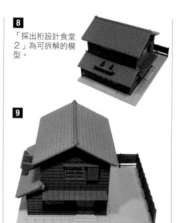

8 「採出桁設計食堂2」為可拆解的模型。

9 相對於預定擺放的位置，這款食堂的整體面積比較大，故處理時利用縮小化法，切除模型地基的後院等部分。

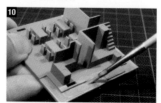

10 將食堂縮小化處理後，以Mr.HOBBY水性漆調製消光灰色，開始上色。

11 待顏色乾透後，在地基下方加上石牆，並將地基高度調整成和站前廣場的地基等高。石牆的顏色採用了不同於地基的濃灰色。

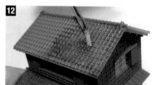

12 食堂的屋頂也薄塗上Mr.HOBBY水性漆的消光灰色。這次的顏料加了比較多消光塗料，可以期待一下顏色乾透白化後所呈現的舊作感。如果白化情形太過嚴重，也可用消光濃灰色或玩家自身偏好的顏色，重新薄塗上色。

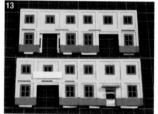

13 縮小化「漁港B」。圖為產品組合前的牆面情形。

14 用薄刃鋸鋸斷牆面，以貼著梁柱邊緣直切的方式進行作業。

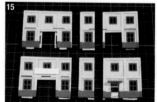

15 牆面分解完成，中間只有一列的部分看起來變小了。去除不必要的部分後再用瞬間膠黏合。

配合牆面，將地基和屋頂部分也進行縮小化處理。

將縮小化後的模型塗上產品的相近色，柔化切面，用混合消光塗料的Mr.HOBBY水性漆來回薄塗數次。

完成建築物後，將模型放上底座，確認擺放的位置，並將車站、車站月台也試擺到底座看看。

製作地形

由於基本地形已經完工，接下來只要透過調整細節部分，製作具體的地形即可。即便只是調整幾mm，也能瞬間讓地形呈現出來的風貌有所變化。

因保麗龍板具一定厚度，所以作者設置了配管以供道岔、支線等管線通過。配管選用了可讓電路連接器穿過的尺寸，內徑8mm的塑膠製產品。

用保麗龍切割器將保麗龍板開洞後插入配管，並用電鑽在木製基底上鑿洞。

用木工膠黏合保麗龍板和木製基底，並適度貼上打包用的牛皮紙膠帶。確定兩塊面板黏緊後，便可撕去牛皮紙膠帶。

隧道入口選用了津川洋行的產品，為了讓設置入口的地方不會產生過大的縫隙，在設置處覆蓋上適度加工後的保麗龍板，並將隧道內側塗上Liquitex的黑色顏料。

用焦茶色的壓克力顏料替山區、地面打底。這裡的顏料最好選用乾燥後具有防水性的材質。

港口海平面部分，塗上了Liquitex顏料的淺翡翠綠（Light Emerald Green）、猩紅色（Scarlet Red）、石膏及木工膠混合而成的顏料作為打底。

柏油路以及平交道的部分，則塗上了鈦白（Titanium White）、火星黑（Mars Black）、石膏及木工膠混合而成的顏料。混合時要注意一下比例，讓石膏在乾透時可以變硬。此外，為了將道路鋪平，可將厚度0.2mm的透明塑膠板切成合適的大小當作抹刀。使用前可在抹刀表面灑上一點水，操作起來會比較容易。

趁石膏還未完全硬化，用美工刀等工具削去多餘的部分整平。

這階段也可以處理一下平交道的設置處。

在撒上碎石前，先在道岔的驅動零件上貼上紙膠帶。

撒上碎石用筆鋪平，然後再塗上用1：2或1：3的比例加水稀釋的木工膠固定。上膠前可先用田宮（TAMIYA）的壓克力顏料稀釋劑浸濕各處，以方便木工膠滲透。以石膏固定的道路周邊，有可能會因木工膠滲透而出現變色情形，而意外增加真實感。平交道部分也在本步驟進行固定。

將木工膠加入適量的水稀釋，和碎石混合後塗至道岔周圍。作業時小心不要沾到用來手動切換道岔的把手，也不要讓碎石滲入零件內。

準備擺上植被和建築物的底座。圖中的車站和車站月台都是尚未黏合的狀態。

收尾

擺上植被以及建築物後，整件作品所呈現的感覺也會截然不同，讓人看了心情很好。玩家可在本階段確認一下整體架構和色調是否符合預期，並將作品調整到自身理想的狀態。

在山區、地面塗上木工膠，並黏上浸濕木工膠的草粉和植被。

雜草部分使用浸染Liquitex綠色和米色顏料的萬能抹布。

大海的部分塗上以Liquitex顏料調製的深綠和群青色。此處的設定雖然是港口，但玩家在上色時也可嘗試考慮海的深淺，讓顏色呈現有淺有深的感覺。總之在此階段，若能將大海部分調整到有海的感覺就再好不過了。

待顏料乾透後，再於海平面塗上加水稀釋過的壓克力無酸樹脂，畫出海浪和光澤感。壓克力無酸樹脂塗太厚的話會乾得比較慢，較難掌控收尾進度，所以記得不要塗太厚。

擺上建築即大功告成。

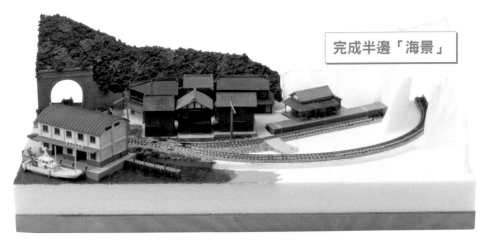

完成半邊「海景」

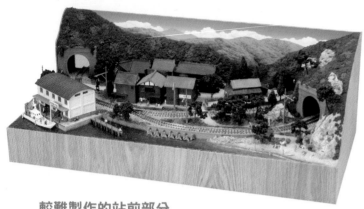

較難製作的站前部分

首先來製作必須固定擺放位置和尺寸的車站。車站部分選用了TOMYTEC的「車站A鄉村風車站」。

由於車站廣場以及車站的地基為一平面，故針對兩區塊細小的分界部分，使用與車站廣場顏色相同，以鈦白（Titanium White）、火星黑（Mars Black）、石膏及木工膠混合而成的顏料來補色。

不過要將顏色和之前的柏油路色統一十分困難，故作者在製作時於周圍處塗上了加了較多水的石膏，以融合整體顏色。此外，玩家也可在石膏乾燥後，用噴槍將分界部分噴塗上相近色進行調整，這種方法和分界部分的填補痕跡，有時候反而會讓場景看起來更具真實感。

把日本落葉松改造成松樹

松樹林蔭道部分，作者使用了TOMYTEC的「日本落葉松」逐一加工，這種樹的樹幹和枝葉都與松樹很相似。擺放在鐵軌附近的松樹，因要避免與車輛擦撞，故部分的松樹有做剪去枝葉的處理。海水部分隨沙灘的顏色逐漸變深，上的顏色也要越來越濃，此處作者用了壓克力無酸樹脂做出海水的光澤感和波浪，並用Liquitex顏料的白色來描繪浪花。

岩石部分使用了「岩石鑄模」進行製作，上色部分則採用了滲透法，也就是趁前一個顏色還未乾透，就再覆上其他顏色的技法，使用這種手法時記得要把畫筆沾多一點水。

選用能展現夏日氣息的情景小物

這款模型的季節設定在盛夏，故人物和情景小物部分，都選用了與季節相應的款式。沙灘上的野餐墊部分，則是將賽車模型的轉印貼紙，依據人物的大小進行裁切而成的物件。

用來分隔場景模型的隔板背景，選用了帶有夏天氛圍的照片並再行繪圖軟體進行加工。照片加工完畢後用較大的紙張列印出來並於上方薄塗木工膠抹勻，再貼到隔板上。依據玩家所使用的列印紙或墨水，有時候可能會出現上膠後，木工膠滲透過紙張墨水的情形，請務必注意這點。接著再將貼上木紋的隔板（MDF板）貼至底座正面和兩側，加強美觀。由於此步驟需要在周圍塗上木工膠，故對於提高模型整體的硬度也發揮了一定的作用。

製作車站和隧道入口

車站部分使用了TOMYTEC的「車站A鄉村風車站」。帶點古風的外觀和鄉間鐵路的景色十分相襯。作者在製作時配合模型尺寸，稍微調整了一下月台的長度，並做了點小加工和重新上色。

1 蓋上補土，掩蓋月台的接縫。補土用了加入瞬間膠充分攪拌後的款式，或是在填補補土後，再噴上瞬間膠加速劑也可以。

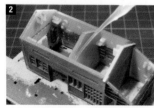

2 試將車站組裝到地基上，確認位置無誤後，再用瞬間膠將牆面黏合。

3 在月台上塗上以Mr.HOBBY水性漆調製的消光灰色。石牆部分則調製與帶紅的消光灰色相近的顏色，薄塗上色。

4 組裝好的車站也和月台一樣，薄塗上與產品本身相近的顏色。像這樣重新替模型上色也可以降低產品的塑膠感。

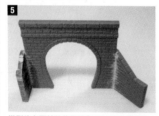

5 模型的主要幹線使用了C-177的曲線軌道，為盡可能地讓各式列車能在軌道上行駛，隧道入口部分選用了津川洋行的產品進行加工調整。

6 隧道入口部分也薄塗上以Mr.HOBBY水性漆調製的消光灰色。

7 鐵路專用側線的車擋離山區很接近，故使用石牆來進行固定。至於石牆的大小和形狀，需依據石牆與鐵軌、山區、車站等周邊物件的平衡來決定。

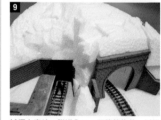

8 將帶有車擋的鐵軌的末端（右側）膨脹的部分，如圖用美工刀切除。

製作山區和岩石

我們到目前為止，都是根據地形來決定車站、石牆的大小，以及隧道的位置等等。但在接下來的階段中，我們要開始配合物件來製作地形，同時也要考慮到要露出岩石的部分，以決定山區的形狀。

9 試擺上車站、隧道入口、石牆等物件，以模擬山區的形狀。接著削去或填補保麗龍板，做出山區的大致形狀，再薄塗上一層保麗龍膠進行黏合。

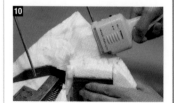

10 待填補的保麗龍板固定後，以保麗龍切割器削去多餘的部分。

隧道內部塗上Liquitex的黑色顏料。

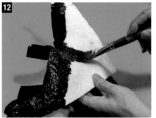

用焦茶色的壓克力顏料替山區、地面打底。上色完畢後，將山區黏至用保麗龍板製成的基底。

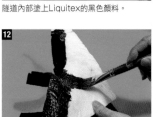

將石膏灌入鑄模量產岩石，取出後適度修型，再以木工膠進行黏合。

黏合岩石時，別忘了用相同的石膏填補周邊的隙縫。

岩石上色部分，先塗上以Liquitex顏料混合較多的水調製而成的藍紫色，接著再塗上米色，使米色滲透先前所上的藍紫色，以營造真實感。

接著再塗上Liquitex的焦茶色顏料，即完成岩石部分。

製作地面和海岸

本情景是以分解和組裝為前提進行製作的，故僅使用保麗龍板作為基底，可能會出現硬度不足的問題。故作者在製作時除在地面加入了石膏外，鐵軌部分也鋪上了碎石，另外還加上了草粉、植被等來加強保麗龍板的硬度。

地面塗上了Liquitex的淺翡翠綠（Light Emerald Green）、猩紅色（Scarlet Red）、石膏及木工膠混合而成的顏料。沙灘部分則塗上了石膏和米色彩粉混合而成的顏料。

在製作地面時可順便設置平交道。

用鈦白（Titanium White）、火星黑（Mars Black）、石膏及木工膠混合而成的顏料，填補車站及廣場間的分界部分。這邊在顏色的調整上會比較困難，故玩家可使用加水稀釋過的石膏，延伸塗抹至廣場及車站的地面上，讓顏色看起來更均勻。

撒上碎石用筆鋪平，然後再塗上用1：2或1：3的比例加水稀釋的木工膠固定。上膠前可先用田宮（TAMIYA）的壓克力顏料稀釋劑浸濕各處，以方便木工膠滲透。

將D.C.支線的N規電線從側面拉出，重新設置隧道內的電線。並用碎石加強固定隧道內的鐵軌。

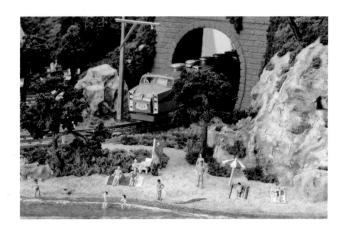

在山區、地面塗上木工膠，並黏上浸濕木工膠的草粉和植被。

雜草部分使用以Liquitex綠色和米色顏料染色的萬能抹布，並用木工膠將抹布和地面黏合。用削尖的免洗筷沾取木工膠，並如圖在周邊上膠。

接著再用削尖的免洗筷壓緊抹布，讓雜草部分和地面合而為一。

製作岩石時的便利小物

　　岩石部分為模型的重點之一，作者在此使用了Woodland Scenics的「鑄模」（橡膠型），將石膏灌入鑄模中量產岩石。

　　製作方式為在鑄模塗上中性清潔劑，然後倒入溶於水的石膏（也可摻入極少量的木工膠）。待石膏乾燥後取出，再靜置一晚即可完成。

　　這裡要注意的是石膏與水要以石膏1：1/3的比例進行調製。為確保模型完全成型，最好靜置整整一天後再取出石膏。由於製作上比較花時間，所以最好是在模型製作初期就開始製作岩石。

圖為將溶於水的石膏倒進鑄模的模樣。鑄模可重複使用，故只要擁有一個鑄模，製作岩石時就很方便。

架線柱為可拆式！

　　考慮到這款模型是地方鐵路的景象，無論是電氣化列車還是柴聯車都很適合，故作者在製作時，將架線柱設計為可拆式的構造，玩家可配合列車款式體驗不同樂趣。

　　製作的方法十分簡單，只要先準備TOMIX的架線柱地基，再用黏合劑固定地基即可。但要記得撒上碎石時不要蓋住插孔。

只要黏緊地基，便可輕鬆拆下架線柱，並配合列車款式決定鐵路的情景。

製作松樹和樹木

松樹林蔭道是沿海地帶常見的景色，也是能豐富模型空間的小物。製作過程雖然費工，但作者還是努力還原了松樹林蔭道的景象。

25 松樹部分，作者選用了枝葉與松樹相似的TOMYTEC「日本落葉松」，稍微加工後使用。圖為作者在製作時想將樹幹拉長，所以消除了樹枝上的突起部分。

26 想將樹木整體的長度拉長，但又很難用黏合劑黏合拉長，故作者最後使用了針式老虎鉗在樹幹底部開洞。

27 準備一個辦公用的迴紋針，並將迴紋針插入免洗筷，作為連接零件的輔具。

28 用老虎鉗剪短迴紋針，插入日本落葉松的樹幹底部作為軸心，插好後將免洗筷抽除。

29 用針式老虎鉗在塑膠模型的滑輪上開洞，拿來當作樹幹的延伸部分。並用瞬間膠將日本落葉松的底部和迴紋針軸心黏合，削整邊緣以和樹幹融合。

30 以相同手法繼續製作松樹。

製作大海和收尾

與港口城市的海景風貌不同，此處作者選擇了沙灘海水浴場作為模型主題。玩家在製作時也可實際走訪一趟海邊，觀察大海的景色並精益求精。收尾時只要擺上建築物和情景小物，整個場景就會瞬間變得多采多姿，玩家不妨在模型中找找能突顯亮點的位置，擺上物件吧！

31 從沙灘被海浪打濕的部分開始上色。這裡使用了加了較多水的Liquitex的焦茶色顏料薄塗上色。

32 接著再薄塗一層以Liquitex顏料調製的深綠色。

33 注意海水水深，以群青色做出濃淡效果。

34 消波塊使用了GM的產品。先將被海水淹沒的部分削去大約1/5的大小，接著再薄塗上以Mr.HOBBY水性漆調製的消光灰色，等消波塊乾至一定程度後，再將被海水淹沒的部分輕塗上幾近於黑的綠色。

35 等剛才上的Liquitex顏料乾透後，就可以開始在大海上加工光澤感和波浪。圖中作者在海平面塗上了以水稀釋的壓克力無酸樹脂。

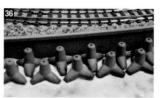

36 接著擺上消波塊。

37 波浪部分使用了Liquitex的白色顏料進行加工。在上色過程中，若出現白色暈染情形，只要用沾了水的筆立刻擦除即可。若無法擦除，也只要重新補漆，再次塗上壓克力無酸樹脂即可。

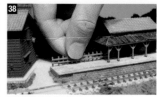

38 擺上建築物和情景小物。

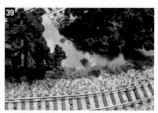

39 擺放樹木和松樹時，記得要預留一些空間，避免植物與列車擦撞，剪去一些樹枝也可有效避免這種情況。

40 擺上人物。

41 隔板的背景部分，將稍微加工過的照片以較大的紙張印出，均勻薄塗上木工膠後，再貼至隔板。若使用的是噴膠，記得要注意通風。

42 最後再用貼有木紋貼紙的MDF板，以木工膠與底座正面和兩側黏合固定即完成。這項步驟除可以加強底座的硬度，也提升了成品的美感。

鐵路配置看這邊！

　　本作品的鐵路全數使用了TOMIX的精細軌道，同時使用了迷你曲線軌道及固定式鐵軌，使鐵軌整體擁有多樣的面貌。

【海景鐵路配置圖】

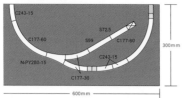

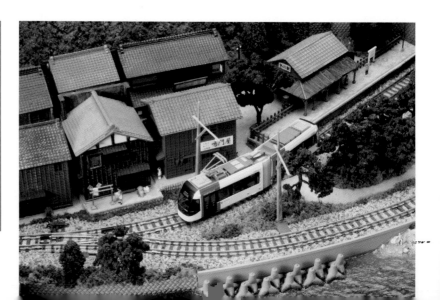

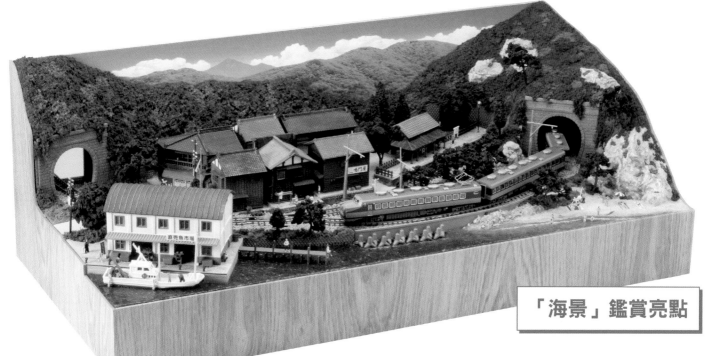

「海景」鑑賞亮點

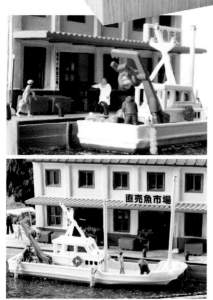

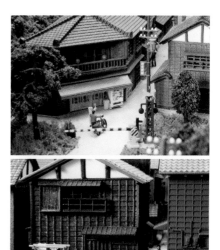

漁港部分有剛靠岸正在船邊工作的人們。人物模型的種類很豐富，故很容易便能製作出面貌樣多樣的場景模型。

在海水浴場玩耍的小孩和體型微胖的釣客，給人滿滿的夏日氣息。

閒聊的居民和曬衣服的阿姨。圖片中的場景明明是場景模型，卻處處充滿了現實生活的日常感。

出現在沿海地區的富士輕軌，感覺像是現實生活中會出現的景象。

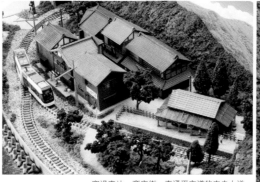

穿過車站、商店街，直通平交道的中央大道。雖然是古風的街道，但由於作者不僅僅是單純將模型擺上，而是用心提高每座模型的完成度，給人超越單純的懷舊之情的感受，而且也能看出月台地面和道路用的是同種素材。

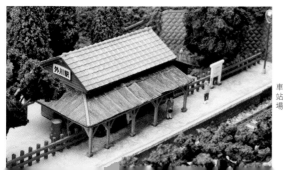

車站部分放上了銚子電鐵外川站的車站站牌，而在月台上等車的人物也為場景營造貢獻良多。

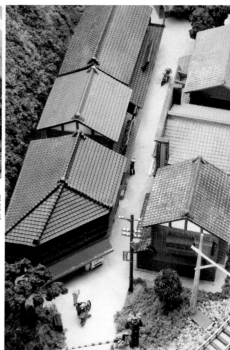

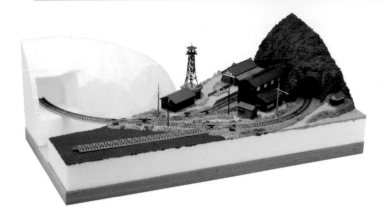

有效配置建築物

這座場景模型配置了「附帶稻田的車站」和「附帶溪谷的車站」兩個車站，街道部分以古色古香的風格為基礎，建築物部分選用了TOMYTEC的Diocolle系列、KATO的Diotown系列，以及GM的物件。

如果遇到空間不足，導致產品難以按原樣直接擺入的情況時，就需要進行改造，但只要將模型稍微加工就可以了。像在本範例中，作者就使用了與山區、雜草等背景形成對比的暗色系產品，為作品增添了亮點。

本範例的配置以設置上較難調整大小的GM「火警瞭望塔」

為基準，調整了個建築物的尺寸。其中火車庫的全長雖然縮小了，但與背後的山區之間還是沒有什麼空隙，而石牆的背後就是鐵軌。想當然耳，這種配置方式必須注意列車在進入隧道時，是否會和石牆擦撞。

此外，由於火車庫前設有曲線軌道，故作者在製作時雖有注意火車庫門、內部是否會碰到列車，但和車站月台側的空間相比，此處能容納的列車仍很有限。

加深秋意的稻田和雜草

隧道入口部分使用了Diocolle系列，鐵路部分以碎石固定，隧道內部也撒上了些許碎石加強固定。

範例中的稻田為稻子收割的狀態，觀察實際的稻田，在顏色和景色上下點工夫也不錯。

雜草部分使用了可貼合曲面，以Liquitex綠色和米色顏料染色的萬能抹布。當玩家為如何填補空白而感到煩惱時，只要將這種萬能抹布貼在空白處，就能營造出一種真實感，可說是製作模型時的好幫手。草粉和植被的部分，作者配合了作品季節來選擇顏色，其中也有將草粉和植被浸泡在以Liquitex的深咖啡色，和加水稀釋後的木工膠混合而成的液體，浸染後再進行使用的部分，或是也可以等浸染乾燥後，再用噴槍等工具上色。

待情景小物、樹木、人物等物件的配置全數完成，便可確認整體的呈現情形。

製作建築物

近年來，廠商在建築物的款式上明顯增加了許多，一些受到玩家熱愛的建築也經上色加工後產品化。試著按照自己的理想和模型的配置空間，將風格獨特的建築稍微進行加工，進一步構築理想中的景色吧！

1 開始加工GM的「火警瞭望塔」。

2 用針式老虎鉗在鐵架的交叉處鑿洞，以營造懷舊氛圍。

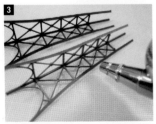
3 在將瞭望塔組裝起來之前，先以噴槍在塔內側塗上消光的深綠色。

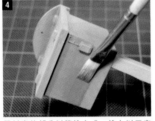
4 器材庫的部分以筆塗方式，塗上以田宮（TAMIYA）模型漆調製的消光灰色。上色時記得要以多次薄塗的方式上色，不要一次塗太厚。

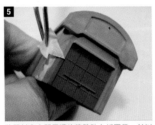
5 將器材庫大門周遭的牆壁貼上紙膠帶，並以噴槍裝以田宮（TAMIYA）模型漆調製的消光深咖啡色，噴塗上色。

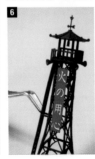
6 圖中的貼紙為一塊鐵板。製作方式為將貼紙貼至塑膠板上，再漆上跟鐵架一樣的顏色，並在側面加上一座梯子。

7 火車庫選用了TOMYTEC的「火車庫A2」。由於範例中火車庫背後設定為山區，空間上無法全數容納產品原本的尺寸，故製作時縮短了火車庫的全長。

8 考慮到火車庫的牆面部分也還原了真實的內部構造，故在縮短全長時，為了不切到牆面部分，作者也確認了內部的情況，縮小了要切除的部分。

9 用美工刀切除牆面。

10 將窗戶切除一列成為下大上小的模樣，屋頂和基底部分也一樣進行加工。

11 將要放入火車庫內的鐵軌，去除頂到後方牆面的連接片，並用美工刀切除導軌。

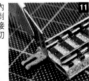
12 在鐵道上試放入鐵軌，並確認鐵軌是否卡緊。

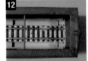
13

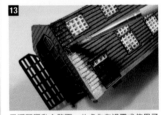
用瞬間膠黏合壁面。此處作者視需求使用了混合補土的瞬間膠進行加工，上色部分則使用田宮（TAMIYA）模型漆，調製與產品本身相近的消光色，並以筆塗方式進行上色。

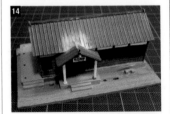
14 車站部分選用了TOMYTEC的街道系列R，第4彈（下稱街道系列R4）。作者在製作時切除了正門兩側的支柱，並用塑膠板墊高，同時也改造了屋頂的部分。

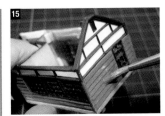

車站部分也調製了與產品本身相近的消光色，以筆塗方式輕塗上色。

車站月台部分選用了TOMIX的「對向式月台組合」。為了讓月台可以嵌入車站的底座，用薄刃鋸鋸除不必要的部分。

將步驟16切好的月台部分嵌進車站底座。此處的側面部分（車站底座右側）還使用了GM的石牆。

將月台和車站底座塗上消光灰色，刻意稍微改變模型的顏色。

設置在稻田附近的倉庫小屋，其實是街道系列R4「派出所‧待命室」內的廁所，作者在模型上加了一道門後使用。

製作地形

在有限的空間擺上鐵軌、山區及建築，並配合各區塊的情況做出地形。只要放上建築，道路就會自然而然地形成，有時也會需要一些起伏。由於我們製作的是3D立體模型，所以在製作時記得要考慮理想與還原出來的作品的差距，視情況調整地形。

為讓道岔、支線等管線通過，作者在配管部分選用了內徑8mm的塑膠配管。首先用保麗龍切割器將基底開洞後插入配管，並用電鑽在木製基底上鑽洞，接著再將兩者用木工膠黏合，並以牛皮紙膠帶進行固定。待木工膠乾透且確定黏緊後，再撕去牛皮紙膠帶。

將鐵軌和加工完成的建築擺上底座，確認各物件的位置。

地面部分使用焦茶色的壓克力顏料，以筆塗方式進行打底。由於待會會再用瞬間膠暫時固定鐵軌，所以上色時記得塗厚一點，以防保麗龍溶解。

待顏料乾透後，放上鐵軌稍微固定一下。為了讓本區塊與「海景」部分相連，進行本步驟時記得要將兩區塊合體。鐵軌部分最後會再用碎石進行最終固定，故這邊只需用瞬間膠固定重點部分，讓鐵軌位置不會跑掉即可。

隧道入口部分選用了Diocolle的「隧道入口B磚塊款」，內含直線款（圖左）和曲線款（圖右）各2個，和2組側邊零件。

Diocolle的隧道入口內側有一條凹槽，玩家可因應配置上的協調性或個人喜好來縮減高度。

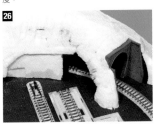

將山區的大小，因應與鐵軌、建築、隧道入口等物件間的平衡進行調整。從隧道內可以看到火車庫的後側很難保留太多空間。

將GM的「石牆A」貼至露出的部分，掩蓋隧道的空洞處和保麗龍板的厚度。

為填補站前廣場和車站基底間的高低差，因應兩者的高低差，準備一塊較有厚度的保麗龍板，並配合站前廣場的形狀進行加工。

擺放倉庫小物的地方也用保麗龍填補高度。

地面部分，塗上了以Liquitex的淺翡翠綠（Light Emerald Green）、猩紅色（Scarlet Red）、石膏及木工膠混合而成的顏料。在道岔的驅動零件周遭貼上紙膠帶，防止液體流入及方便維護。石膏乾燥後顏色會變淡，所以記得先在多餘的保麗龍上薄塗道顏色，並用吹風機將石膏迅速吹乾，以確認最終呈現的顏色。木製踏板的部分也在本步驟進行設置。

收尾

考慮到要在保麗龍板上固定鐵軌和建築，硬度上可能會有問題，故除預先塗上的石膏外，作者還加上了碎石和草皮，以提升模型整體硬度。

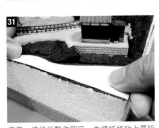

準備一塊紙板製作稻田。先將紙板放到要設置稻田的地方，沿著一旁現有的物件裁出稻田部分。

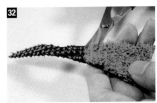

將剛才的紙板放上人工草皮裁出想要的形狀，再用剪刀修剪草皮。

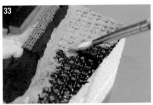

由於稻田的設定為秋轉冬的「收割完的稻田」，故將草皮塗上與地面顏色十分相近的土黃色石膏。

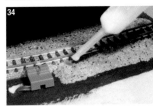

撒上碎石以畫筆抹勻，並以滴管滴上以1：2或1：3比例加水稀釋的木工膠進行固定。架線柱的基底也在本步驟進行固定。

將木工膠加入適量的水稀釋，和碎石混合後塗至道岔周圍。作業時小心不要沾到用來手動切換道岔的把手，也不要讓碎石滲入零件內。

在山區、地面塗上木工膠，並黏上浸濕木工膠的草粉和植被。

雜草部分使用以Liquitex綠色和米色顏料染色的萬能抹布，並用木工膠將抹布和地面黏合。

擺上建築即大功告成。

製作附帶溪谷的車站

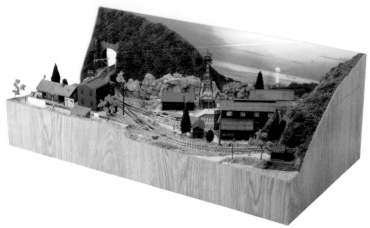

用進口組合包製作地方站

為使「附帶溪谷的車站」的配置和一般車站有所區分，作者在範例中改造了FALLER的零件。改造的地方有將牆面高度齊平、縮小屋頂部分等，另外還設置了剪票口和候車室。

由於各零件的牆面高度不同，故作者在進行步驟3時，以圖右的三角形面為基準，裁切了各零件的下擺和牆面。並在凸出的部分補上切下的零件，讓形狀呈四方形。此外，由於牆壁木材原本的前端為三角形，屬西式風格，故作者在製作時也將前端補平，改造成日式風格。

接著用美工刀貼著模型裁下屋頂。這裡使用的美工刀銳利，所以在操作時記得不要一次太用力，而是要放輕力道分次下刀。

月台部分選用了GM的地方站款式，月台的分界和高度以TOMIX的對向式月台為基準進行調整。

彎曲的拱橋為作品亮點

彎曲的磚頭製拱橋由ALTUS的產品加工製作而成。將用來放置拱橋的鐵軌放上厚度1.5mm的塑膠板，並在鐵軌兩側各黏上2根2mm的塑膠角棒，並切除角棒外側多餘的塑膠板。

拱橋側面因彎曲的外側和內側的全長不一，故先以外側面為基準對照蓋板，再計算出內側面的長度，以達到平衡。待內外側的長度決定，蓋板的長度自然也會跟著定下來，再來只要依定下的長度進行裁切即可。

接著在拱橋處貼上透明的塑膠薄板，用這方法可以較輕鬆地製作出彎曲的磚頭製拱橋。設置拱橋時，因拱橋和岸壁間有出現空隙，故作者使用了保麗龍板來進行填補。

為場景畫龍點睛的峽谷岩石部分，則使用了Woodland Scenics的「岩石鑄模」，在車站側的崖壁填上岩石掩埋縫隙，再擺上附有隧道的山區和岩石。上色部分使用Liquitex的顏料，依序塗上藍紫色、米色、微調後的白色及幾近於黑的茶色。

鐵軌配置看這邊！

「山景」側的鐵軌配置如下圖。本作品的鐵軌全數使用了TOMIX的精細軌道，且盡可能地讓各種列車可以在主要幹線上行駛，曲線軌道部分採用了不低於C177規格的軌道。

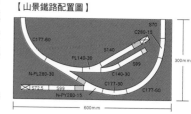

【山景鐵路配置圖】

製作「附帶溪谷的車站」

車站部分選用了德國FALLER的產品，月台部分則使用了GM的產品。試著活用組合包的特有特色，在有限的空間內建構夢想中的車站吧！

「附帶溪谷的車站」使用了FALLER的「Haltepunkt」模型，用些微的改造讓模型搖身一變為帶有日式風情的車站。

外國的建築物一般都有豐富的顏色，而本產品甚至還在建築表面做了舊化處理。

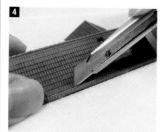

每個零件的牆面高度不同，故以圖右的三角形面的高度為基準，各自進行調整。另木材的前端為三角形，故本步驟也將前端補平成一直線。

將屋頂做縮小化處理，以和牆面看起來具協調感。此處可用美工刀貼著模型進行裁切。

改造完成後的模樣。其中牆面的凸出型出入口，是由切割下的牆面拼湊而成的。

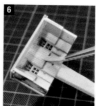

建築部分活用產品本身的舊化感，薄塗上消光的相近色。

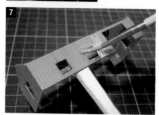

建築外觀的牆面也塗上消光的相近色，這下由切割牆面拼湊加工的部分也不再那麼突兀了。

將車站屋頂部分塗上消光的淺翡翠綠色（Light Emerald Green），由於顏色太過鮮豔，故作者在顏色乾透後還輕塗上一層消光暗灰色，以降低飽和度。

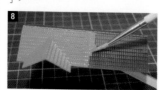

將成品調整至理想狀態後，車站部分即製作完畢。

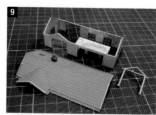

將帶有車擋的鐵軌的末端（右側）膨脹的部分，以美工刀如圖切除。

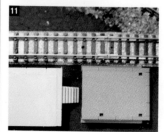

月台部分選用了GM的地方站款式，月台的分界和高度以TOMIX的對向式月台為基準進行調整。

統一不同情景

考慮到與「海景」連接的隧道內部鐵軌部分，日後會頻繁進行連結和分解作業，故將水與木工膠以相同比例，或木工膠大於水的比例（例如 2：3）進行混合後浸濕碎石，牢牢固定住鐵軌部分。

樹木部分選用了TOMYTEC的「櫸樹、杉樹、麻櫟」模型，將樹枝剪去後使用。由於植被設定為秋日景色，故作者在此選用了紅葉色的櫸樹，不過玩家也可以加入同系列的「柿樹、紅葉樹、銀杏」等模型，以壓克力顏料直接為植被上色做出變化。

底座部分和之前製作的「海景」部分一樣，黏上貼有木紋貼紙的MDF板，使「對半情景設計」整體呈現統一感。

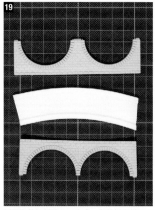

側面和蓋板部分加工完成。在蓋板和側面的接合部分，若將拱橋的上部設置在略低於鐵軌踏面的位置，即可讓各式各樣的列車通過拱橋。

在拱橋內側以高流動型塑膠模型黏著劑，黏上厚度0.2mm的透明塑膠版。

黏合完畢後，切除塑膠板的多餘部分。

配合拱橋的寬度，用多出來的零件拓寬橋腳部分。

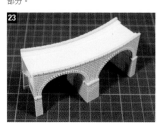

彎曲的磚頭製拱橋成型。

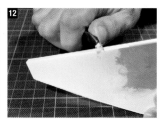

以塑膠板和塑膠製的角棒，製作連接月台與車站周圍的道路部分。圖中作者為了讓塑膠板和角棒間沒有縫隙，正在以美工刀削整塑膠板。

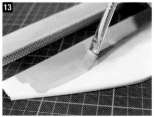

將塑膠板塗上消光灰色，以多次薄塗的方式進行上色。

製作彎曲的拱橋

搭建在迷你曲線軌道上的橋梁，最好使用自製的模型。在本範例中，作者選用了ALTUS的磚頭製拱橋，這款產品除可讓多種車通過外，在加工難易度以及美感上都有不錯的表現。拱橋加工彎曲的方法雖然有很多，但這裡我們先介紹比較簡單的方法給各位讀者。

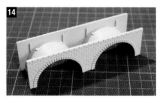

橋梁部分選用ALTUS的磚頭製拱橋，原本的產品如圖所示，為直線型的拱橋。

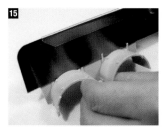

先用薄刃大鋸大膽地鋸除拱橋的側面。

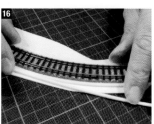

製作橋梁蓋板部分時，先在厚度1.5mm的塑膠板上擺上預計設置的鐵軌，接著用塑膠模型黏著劑（高流動型）和瞬間膠，在鐵軌兩側各緊黏上2根2mm的塑膠角棒。操作時注意不要折到角棒，也不要黏到鐵軌！

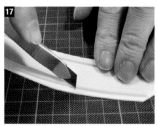

將步驟15鋸除的拱橋側面，再以美工刀削去多餘的部分，以和蓋板處黏合。

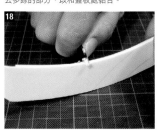

用美工刀仔細削整塑膠板，讓塑膠板和角棒間的高度齊平。

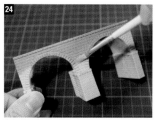

上色部分以Mr.HOBBY水性漆調製帶茶色的消光灰色，筆塗上色。

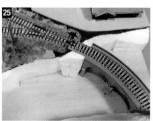

將鐵軌接上拱橋固定基底，並用多出來的保麗龍板填補基底與山崖間的縫隙。

製作峽谷

現實中的岩石會依各地區而有特有的顏色和形狀，是樣貌豐富的自然景觀。玩家可仔細觀察實物並應用在自身製作的模型上，也可特意強調某些部分，展現岩石的壯闊感。讓我們一起思考要如何用岩石豐富設計，做出各式各樣的岩石吧！

隧道入口部分選用了Diocolle的產品，細小的部分用多出來的保麗龍板填補，多餘的部分則用美工刀削除。

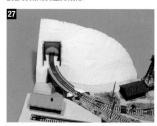

將山區放上底座，確認整體的協調感。由於待會還要放上用石膏製作的岩石，故此步驟記得要在河川部分預留擺放岩石的空間。

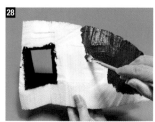

山區的打底部分以焦茶色的壓克力顏料筆塗上色，隧道內部也用同種顏料塗上黑色。

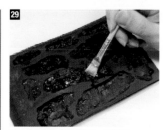

岩石部分使用「岩石鑄模」來製作。

將石膏製作的岩石適度削割，再用木工膠設置在基底上。由於岩石待會可能會妨礙到對向山區的製作，故此步驟尚未將岩石完全固定。

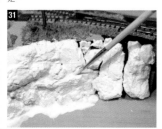

用石膏填補岩石周遭的縫隙，並放上用來固定對向山區的岩石。

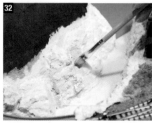

將岩石塗上以Liquitex顏料混合較多的水調製而成的藍紫色。

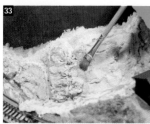

趁步驟**32**的顏色還未乾透，再塗上米色滲透，增添真實感。

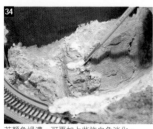

若顏色過濃，可再加上些許白色淡化。

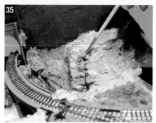

調製幾近於黑色的茶色，塗在岩石的凹陷處做出陰影部分，即完成岩石上色部分。

製作山區和河川

模型的情景設定在秋天，故山區的部分也要配合季節進行製作，試著在選擇草粉和植被時注意一下顏色吧！河川的深淺部分則藉由顏色的濃淡來進行呈現，只要上色時致力展現出真實感，應該就能做出完成度極高的河川。

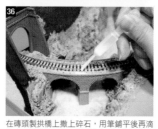

在磚頭製作拱橋上撒上碎石，用筆鋪平後再滴上木工膠進行固定。隧道內的鐵軌也使用碎石加強固定。

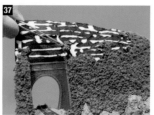

在山區塗上木工膠，並黏上浸濕木工膠的草粉和植被。

因為是小型的分區設計，所以製作時若將地基傾斜進行作業的話，可以防止裝在陡坡上的草粉和植被滑動。

雜草部分使用以Liquitex綠色和米色顏料染色的萬能抹布，並用木工膠將抹布和地面黏合。

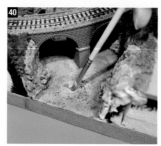

河川部分薄塗上Liquitex顏料調製的鶯色（綠褐色）。

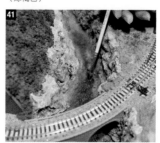

注意河川的深淺，以深綠色做出濃淡表現。

接著再薄塗上幾近於黑色的濃綠色。

待顏料乾透後，以筆畫出河川的光澤感和流動感。先在河川表面塗上以水稀釋的壓克力無酸樹脂，待樹脂乾透後，再將整體薄塗上以專用溶劑稀釋的田宮（TAMIYA）模型漆透明色。塗上後顏色雖然會馬上白化，但全乾後就會變為透明色，所以上色後只要放在一旁靜置即可。

收尾

只要放上一棵樹或一件情景小物，便能使模型的情境展開全新的故事，而在製作過程中，不停呈現出原先未預想到的畫面，也是製作場景模型的魅力之一。讓我們一起為反映出作者個人特色的模型收尾吧！

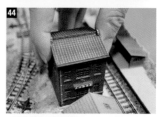

將預先準備的建築物一一放至底座。

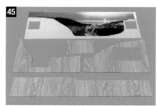

隔板背景部分，將稍微加工過的照片以較大的紙張印出，均勻薄塗上木工膠後，再貼上隔板。並在底座周圍以木工膠貼上有木紋貼紙的MDF板，這樣除了可以加強底座硬度外，還提升了整體美感。

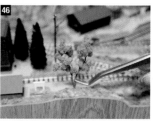

在場景模型上擺上樹木和情景小物。由於地基部分是保麗龍板，所以很輕鬆就能將物件插入。

擺上人物。

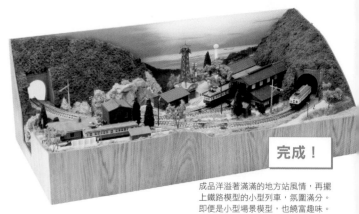

完成！

成品洋溢著滿滿的地方站風情，再擺上鐵路模型的小型列車，氛圍滿分。即便是小型場景模型，也饒富趣味。

將各區塊合體

漁港部分使「海景」景色更為豐富。

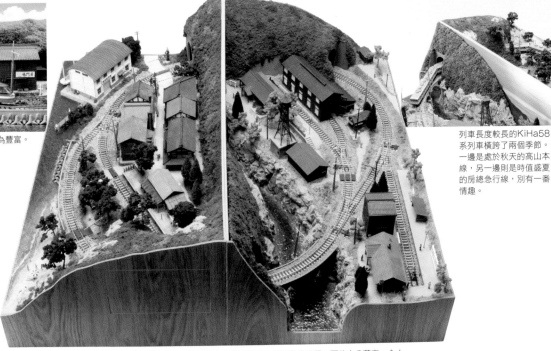

列車長度較長的KiHa58系列車橫跨了兩個季節。一邊是處於秋天的高山本線，另一邊則是時值盛夏的房總急行線，別有一番情趣。

這座「對半情景設計」模型，就算只有半邊也可以當作獨立的場景模型玩賞，不過若將兩座模型組合，則可變成具有無限樂趣的小型場景模型。

右區塊為「山景」，左區塊為「海景」。兩區塊在山區和草木上的顏色皆不同，面貌十分豐富，令人很難想像這只是個小型場景模型。

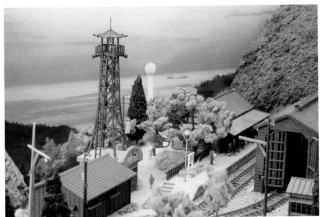

在山區對面是沉入廣闊大海的夕陽景色，秋天總是天黑得特別快。

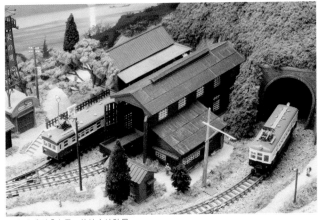

能夠感受到「山景」的地方站秋景。

擺上精心製作的峽谷後，場景便有了真實感。牆面上的照片也配合場景模型整體進行了加工。

「山景」鑑賞亮點

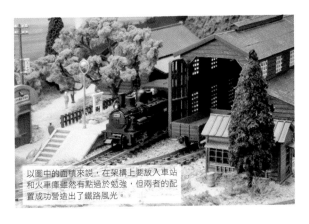

以圖中的面積來說，在架構上要放入車站和火車庫雖然有點過於勉強，但兩者的配置成功營造出了鐵路風光。

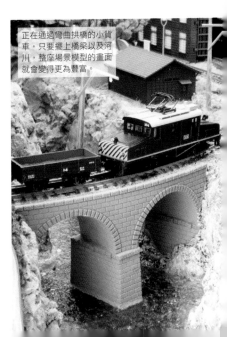

正在通過彎曲拱橋的小貨車，只要擺上橋梁以及河川，整座場景模型的畫面就會變得更為豐富。

JR神田站前
Tomi×Showroom Tokyo

以發布TOMIX相關消息而備受矚目的「Tomi×Showroom Tokyo」，是可以最快確認新產品及預訂產品等樣品，或在產品發售前查看或觸摸產品品質，體驗TOMIX魅力的寶地。這裡除會展出TOMIX的新產品外，還會舉行採全面預約制的各種工作坊，以讓玩家更進一步地欣賞各種鐵路模型。此外，現場還設有十分壯觀的場景模型，請各位玩家一定要走訪看看！

現場還設有大型場景模型，由圖可看到模型以新產品等為中心，有各式各樣的列車在上頭行駛著。（※備註：本照片為過去設置的模型，目前可能已經換上其他新的模型）。

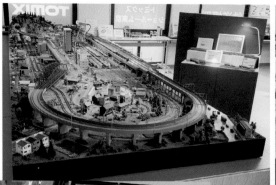

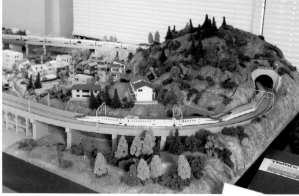

也可在此確認最受玩家關注的新產品情報。

現場還設有回顧TOMIX歷史的展區，可以看到許多寶貴的產品。

現場還展示了為TOMIX歷史增添色彩的歷代列車產品。

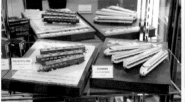

Tomi×Showroom Tokyo內部十分寬廣，民眾可在此悠閒地參觀學習。此外，要是在玩賞和設計方面有任何疑問，都可以詢問中心的工作人員。

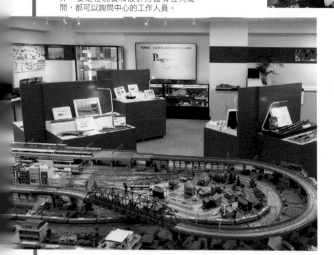

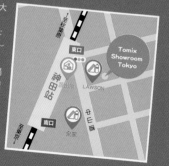

SHOP DATA

Tomi×Showroom Tokyo

地址 東京都千代田區鍛治町2-7-1 神田IK大廈7樓（JR神田站東出口一出來）

營業時間 （四、五、六、日、假日）12：00～14：00／16：00～18：00（14：00～16：00為休息時段）。二、三固定公休。
※本中心有入場人數限制，採30分鐘輪流入場制，修理部只接受事前預約。此外，營業時間和固定公休日可能會視情況有所變動，來訪前請務必至本中心網站（https://www.tomixworld.jp/）進行確認。另本中心未販售一般商品、限定商品及原創商品，也不會舉辦打折活動。

以照片來
探討情景

在製作場景模型時，走訪場景的實際地點十分有參考價值，但要走遍所有景點也有一定的難度，故本書想在此向讀者介紹幾個城市、私鐵和鄉間路線中別具特色的車站。此外，想必也有部分玩家想要還原車站以前的面貌，所以我們也在本章節中，收錄了兩座車站的往日情景，作為「回放」系列介紹給各位讀者。

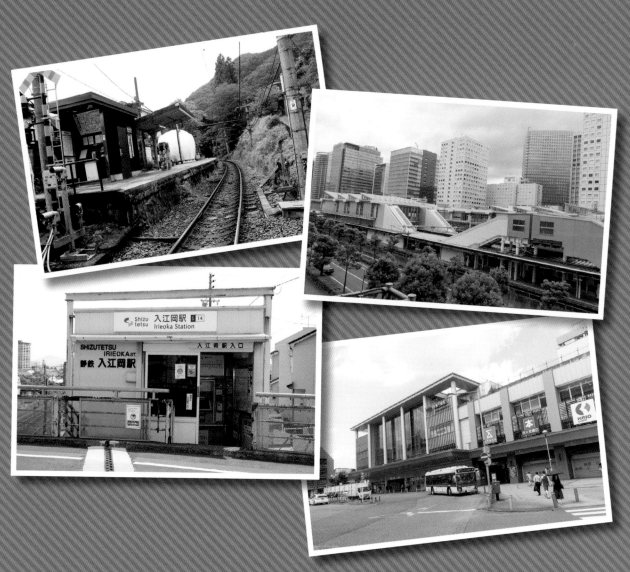

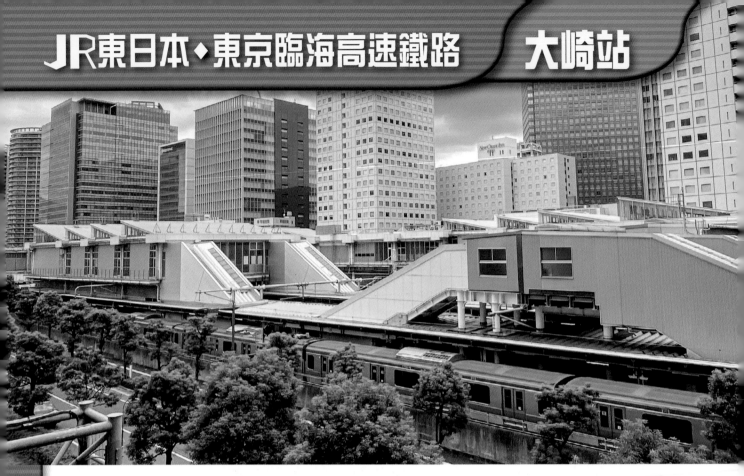

本站有山手線、埼京線、湘南新宿線、臨海線、相鐵線5線列車通行，且車站周邊因都更而建起了高樓大廈，轉變成充滿時尚氣息的街道，如今發展蓬勃的情況，讓人很難聯想到過去本站只有山手線一條路線通行。

進化的山手線站

到1980年代為止，大崎站周邊還到處是SONY和明電舍（MEIDEN）的工廠，以及一些木造住宅，街景看起來不怎麼風雅。但隨當地被列為東京副都心地區之一，開始進行開發後，便在1987年1月以「OHSAKI NEW CITY」之開幕為開端，在形象上有了巨大的轉變。

大崎站原本是僅有山手線通行的2面4線（2個月台、4條鐵軌）的普通跨站式車站，但隨2002年埼京線、臨海線啟用直通運轉，挪用大崎站西側的調車場，增設2面4線（2個月台、4條鐵軌）的月台後，車站也因此打造了連結東西的自由通道。此後大崎站便形成了4面8線（4個月台、8條鐵軌）的運行形式，新舊月台之間還有使用複線鐵路的山手貨物線通行。

大崎站從原本平凡的山手線車站，搖身一變成為具有多條路線通行的車站，加上周邊地區的開發，使用的乘客也在逐年增加。本站有各式各樣的列車通行，可供玩家在還原被大樓環繞的都市車站時當作參考。

車站周邊配線簡圖

往五反田		往品川
	山手線	
	山手線	
山手貨物線		
		臨海線、湘南新宿線
埼京線、湘南新宿線		
		往大井町、西大井

圖中右側的道路為從山手通往北剪票口的路，若從左側穿越道路，則可到達銜接OHSAKI NEW CITY的連通道。

主站房　大崎站為設置於橋上的車站，主站房部分除設有以前往五反田方向的北剪票口外，還有埼京線、臨海線啟用時新設的往品川方向的南剪票口。南剪票口側因面向連結東西側的自由通道，民眾可由此前往東出口的GATE CITY OHSAKI或西出口的ThinkPark，故這一帶十分熱鬧。

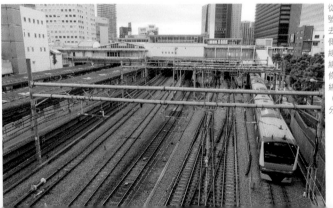

從山手通（都道317號線）的大崎天橋看下去的車站北側。圖中右側的4條路線供埼京線、臨海線、湘南新宿線通行，位於中央的2條路線則是山手貨物線，左側的4條路線（可看見月台屋頂的部分）則供山手線通行。

從ThinkPark俯瞰位於車站南側的東西連通道，車站位於通道的深處。

月台、車站設備

從車站東側開始，依序為山手線通行的1、2、3、4號線，湘南新宿線、臨海線、相鐵線通行的5號線，埼京線、臨海線通行的6、7號線，以及湘南新宿線、埼京線、臨海線通行8號線，對於初次搭乘的乘客來說可能會有些複雜。

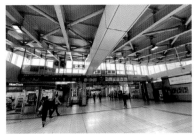

北剪票口，大廳範圍較南剪票口寬闊。

於2002年新設的南剪票口，此區塊採開放式設計，面朝自由通道，整體氛圍明亮活潑。

南剪票口的大廳。與北剪票口相連的通道設有名為「Dila大崎」的購物中心，裡面有餐廳等設施。

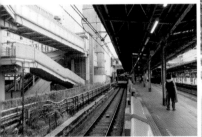

山手線內環的第1、2號線月台，以大崎為底站的列車所使用的2號線一側未設置全高式月台門。

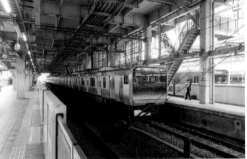

設有全高式月台門的山手線外環3號線，以及開往東西綜合車輛中心的回送列車停靠的2號線。月台的上方就是Dila大崎。

從大廳眺望山手貨物線（位於中央複線鐵路），鐵路右邊為4號線，左邊則為5號線。

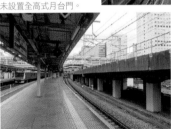

5、6號線月台的旁邊就是山手貨物線的高架橋，且5、6、7、8號月台未設置全高式月台門。

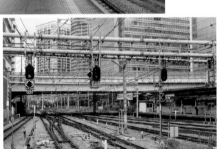

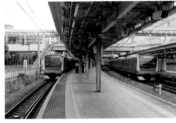

8號線（圖左）供埼京線、湘南新宿線北行駛用，6、7號線則主要供往返列車使用。

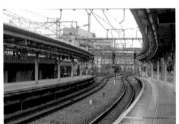

從7號線看向通往大井的鐵路，由圖可以看到鐵軌平順地形成了一道弧度。

從7、8號線的月台看向通往澀谷的鐵路。此區塊設有多個道路號誌燈和標誌，若能用場景模型還原，絕對會讓作品的鐵道景象更增添一分顏色。

車站周邊

車站的東出口、西出口皆因都更而建起了高樓大廈，頗有副都心地區的氛圍。位於東出口的OHSAKI NEW CITY、GATE CITY OHSAKI內部設有商辦等多種商業設施，與位於西出口的ThinkPark、SONY CITY OHSAKI成為當地的中心地帶。

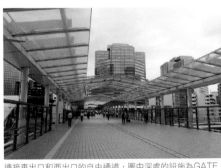

連接東出口和西出口的自由通道，圖中深處的設施為GATE CITY OHSAKI。

在大崎地區都更時期最早完工的OHSAKI NEW CITY。這座設施總共橫跨5個街區，內部設有商辦、飯店和商業設施。

從東西自由通道看向通往品川、大井町的鐵路，最遠甚至還可以看到東海道新幹線、橫須賀線的高架橋。

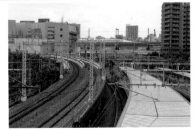

位於西出口的公車總站，這裡除有通往澀谷、大分町一代的公車外，也有長程高速巴士。

車站的東出口側還保留著令人懷念大崎站過去景象的舊辦公室，在現代化大樓的包圍之下，老舊的辦公室成了車站的一個亮點。

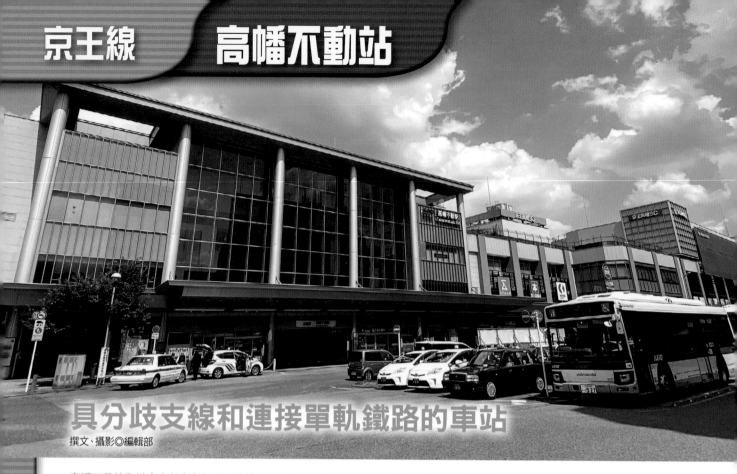

具分歧支線和連接單軌鐵路的車站

撰文、攝影◎編輯部

高幡不動站為以東京新宿為起點，連接八王子、高尾山和神奈川橋本一帶的京王線，此外還設有通往府中賽馬場、多摩動物公園的支線。高幡不動站為動物園線的起站，同時還是多摩單軌鐵路的轉乘站，為京王線的主要車站之一。

看點眾多的私鐵站

高幡站自1925年設立以來，至今已有超過百年的歷史，且自1964年動物園線、2000年多摩單軌鐵路通車後，高幡站的功能性又提升了不少。此外，高幡站同時也是高幡不動檢車區的所在地，內部設有機廠，佔地面積廣大。車站3樓部分為橋上型的剪票口層，民眾可從此處的自由通道前往京王高幡購物中心和多摩單軌鐵路高幡不動站。

高幡不動站為3面5線（3個月台、5條鐵軌）的設置，其中1號線為動物園線專用線，2、3號線下行京王八王子、高尾山口方向，4、5號線則上行調布、新宿方向。過去雖可在本站看到通往八王子和高尾山方向的列車分離及合併的景象，但現今本站只有開往各方線的直通列車通行。高幡不動站雖是遠離市中心的私鐵車站，但具有分歧支線、有與其他鐵路公司銜接，以及設有機廠等特點都頗具看點，應該很值得讓玩家在製作場景模型時拿來參考。

從同個剪票口出去，再往左走即可通往北出口。

從通往北出口的通道俯瞰，可看到月台和留置線。圖為看向通往八王子方向鐵路的照片。

主站房

高幡不動站的外觀為用了許多玻璃設計、具現代化風情的車站大樓，而車站內部也因開放式的設計採光良好，在造型上沒有特別突出的地方，是很適合用來製作場景模型的車站。

可說是高幡不動站門面的南側車站，旁邊相連的建築是購物中心。車站前方為圓環設計，正門口則有公車站和計程車招呼站。

出了剪票口往右走即可到達南出口。

北出口的設計十分簡潔，只有樓梯、手扶梯和電梯。

穿過鐵軌下方，連接北出口和南出口的通道。若將這裡用場景模型還原的話，感覺會成為整個作品的亮點。

月台、車站設備

3個月台總共設有5條路線，其中3、4號線為上下行線的主要路線，2、5號線則為待避線。動物園線專用的月台則採1線1面（1個月台、1條鐵軌）的設計，分配的線路為1號線。

停靠在1號線的動物園線列車。由於此列車採4輛車廂的編制，故月台上往新宿方向的區域有用柵欄圍起來，禁止乘客進入。

2、3號線（圖右）和4號線（圖左）的月台。由於本站白天幾乎沒有需要進行緩急接續（即快慢車會車）的情況，故大部分的列車都使用3、4號線。

從3號線看向4、5號線的月台。月台屋頂等的支柱使用H鋼打造，且兩個月台間的上方沒有設置屋頂遮蓋。

待命室的牆上貼有太陽能板，若在製作場景模型時，將太陽能板作為反映環境議題的設備，應該會很有趣。

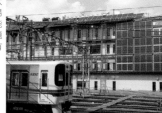

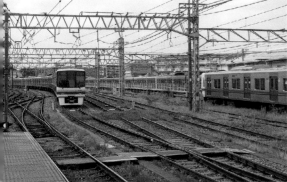

在鐵路間的繼電箱為製作車站情景時的重要小物。

從月台看向通往八王子方向的留置線，各路線可藉由道岔來往。

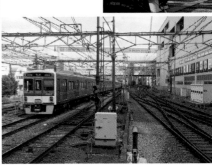

從月台末端看向通往新宿方向的鐵路，右側為動物園線的鐵路。若臨時有從新宿通往多摩動物公園的直通列車運行的話，列車會進入2號線，以折返線的方式經過道岔，再進入動物園線。

多摩單軌鐵路

多摩單軌鐵路連結了多摩中心和上北台之間，總計約16公里長的路線。為將多摩地區與南北連接，銜接京王線、小田急線、中央線、青梅線及南武線的路線。

多摩單軌鐵路站的入口位於本站大樓新宿側一帶，剪票口則設在3樓。

從單線動物園線的平交道看向單軌鐵路的車站。

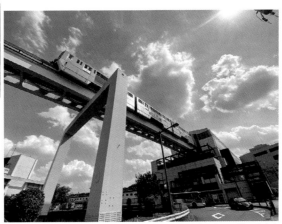

單軌鐵路北出口一帶，此處和京王線幾乎呈直角型交叉。

高幡不動尊

高幡不動站的站名由來——高幡不動尊就位於車站徒步約5分鐘的地方，只要從車站的南出口出站，沿著與商店相連的神道即可抵達。

穿過神道後正前方即為金剛寺（高幡不動尊），這裡是關東三大不動寺之一，同時也是新選組土方歲三的菩提寺（指埋葬祖先遺骨以及弔唁的寺廟）。

神道上有餐廳等各式店家。

車站周邊配線簡圖

```
                                    往立川

                                    往新宿

往京王八王子、高尾山口

                                    往多摩
                                    動物公園

                                    往多摩中心
```

從單軌鐵路站的自由通道俯瞰高幡不動站的檢車區。檢車區位於車站往新宿方向的稍遠處。

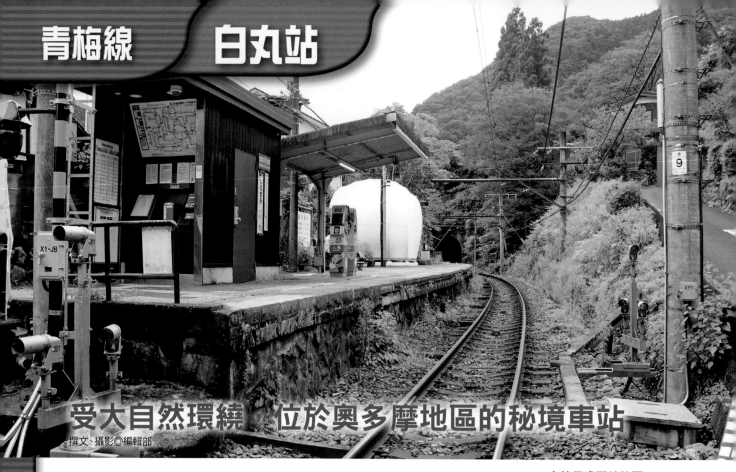

受大自然環繞　位於奧多摩地區的秘境車站

撰文、攝影◎編輯部

青梅線全長約37.2公里，其中青梅至奧多摩地區一代有「東京冒險路線」的暱稱，乘客只要在白丸站下車，馬上便能體驗到真正的自然戶外風情。這段區間內僅有白丸站一站，且本站是青梅線中最少乘客到訪的一站，故又被人譽為「秘境車站」。

能近距離感受自然風光的東京綠洲

白丸站為青梅線終點站奧多摩站的鄰站，同時也是青梅車站管轄的無人車站。每日在本站上下車的乘客平均不到200人，為東京都JR線中最少乘客的車站之一。

坐落於海拔約320公尺高的白丸站，由於是從山區的半山腰開鑿而成的車站，故離周邊的斜坡十分接近，且車站兩端都設有隧道，儼然是場景模型中會出現的場景。

月台的配置為1面1線（1個月台、1條鐵軌），十分簡單。本站沒有車站之類的設施，只有在往鳩之巢站方向的月台入口附近，設置了一座簡易小屋，內含發行乘車證明的機台、JR線鄰近車站的時刻，以及白丸站的時刻表。

此外，站內雖設有於2011年重建，以白色圓頂包覆的候車室，但月台上未設置屋頂。

車站的上方為住宅區，下方則有青梅街道和白丸湖等景色，車站周邊與複雜的山區地形共存的景象

饒富趣味，可以說是最適合拿來製作場景模型的題材。

車站周邊配線簡圖

本站為1面1線（1個月台、1條鐵軌）的配置，月台採小弧度曲線設計。由於本站位於山區的半山腰，故周圍有許多斜坡，是製作場景模型時值得放入的看點之一。

站房、站內

改建後的候車室被白色的圓頂所包覆，室內也很明亮。本站的剪票口雖然只在往鳩之巢站方向設置了一處，但月台中間處也設了一個出入口，可以通往車站下方的青梅街道，且出入口處還設置了專門給登山客看的安全登山警示牌。

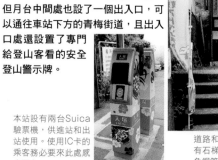

本站設有兩台Suica驗票機，供進站和出站使用。使用IC卡的乘客必要來此處感應票卡。

道路和車站的高低差間設有石梯，樓梯兩側有設有黑色鋼管製成的扶手。

↑白丸站不像其他車站有一般的車站，僅有設有發行乘車證明的機台、JR線鄰近車站的時刻表的小屋。
←本站未設置自動售票機，所以設有可與站務員通話的對講機。
←由圓頂包覆的候車室，白色的基底讓室內也明亮了起來。

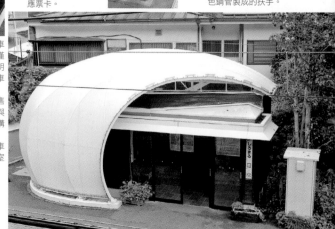

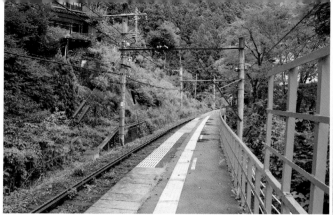

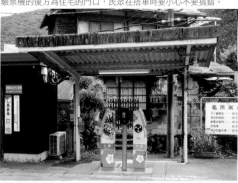

Suica驗票機上方設有屋頂和一根用來照明的日光燈。順帶一提，驗票機的後方為住宅的門口，民眾在搭車時要小心不要搞錯。

從月台看向往鳩之巢站方向的鐵路。月台對面緊鄰斜坡，上頭還有幾戶住戶。

因本站為無人站，故除使用紙本車票的乘客可將車票投入「車票回收箱」外，民眾在坐過頭時也可將車票的差額投入此箱。

月台

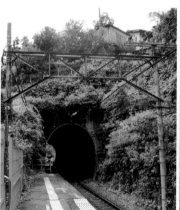

往奧多摩站方向的鐵路尾端，設有由奧多摩町管理的公共廁所。

本站月台採小弧度曲線設計，平時停靠許多長20公尺、採4輛車廂編制的E233型列車。此外，由於本站在建造時採與周邊住宅一體化的設計，故民眾很難一下子就判別出車站的佔地範圍。本站月台雖未設置防止乘客摔落月台的柵欄，但有設置導盲磚。

除候車室外，月台上還有一張刻有白丸獅子舞標誌的4人座長椅。

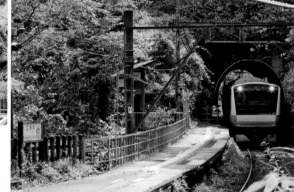

月台為小弧度的曲線設計，綠色的防護柵欄感覺也很適合拿來當作還原場景模型時的亮點。

自獲得「東京冒險路線」的暱稱後，車站站牌也放上了印有象徵性標誌的新站牌，站牌下方的植栽也讓人很想放入場景模型內。

往奧多摩站方向的月台看過去，便會看到青梅線最長的冰川隧道，隧道上頭也有幾戶人家。

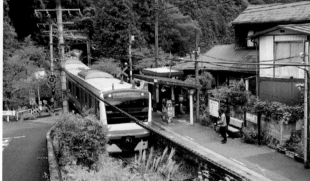

往鳩之巢站方向的鐵路，只要出了月台就會進入隧道。採4輛車廂編制的列車就算車頭已經進入月台，車尾部分依舊在隧道裡面。

月台上還設有上下車處的指引標示、導盲磚和列車停靠位置標示，看起來凹凸不平的月台也別有一番情趣。

車站周邊

本站一出站就是坡道，所以沒有所謂的站前廣場，也沒有停車場、自行車停車場、商店等設施，周遭僅有零星的住宅。下了坡後會先抵達青梅街道，而後再接到白丸湖，青梅街道白丸隧道上的數馬石門遺跡也坐落在一旁。

一出站馬上就可以看到平交道，由圖可見通往山上民宅的道路很陡。

從青梅街道通往車站的道路之一。由陡峭的階梯可以看出白丸站坐落於高海拔地帶。

白丸湖

白丸湖為用白丸水庫截斷多摩川而形成的人造湖，其特徵為翡翠綠的湖水。民眾除可在此進行水上活動外，還可以欣賞湖畔美景。

出站下了樓梯後，便可看到可以玩獨木舟和皮艇的白丸湖。

從數馬峽橋望向白丸站。圖中可見從白丸站發車、開往鳩之巢站的4輛車廂編制列車，從樹叢中探出了頭。

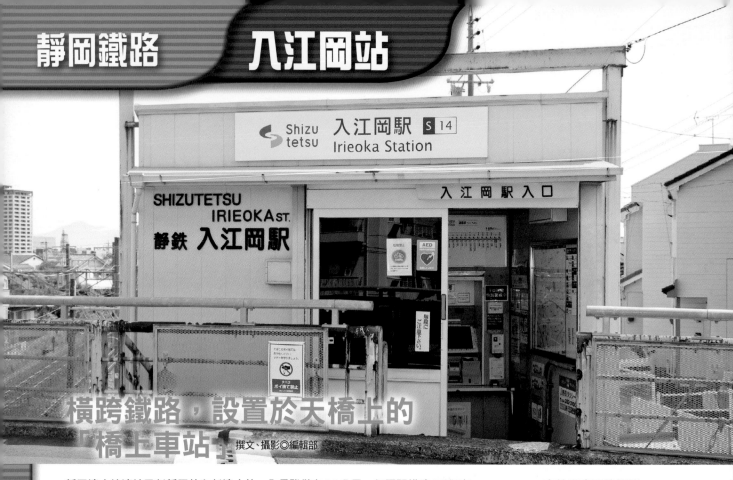

橫跨鐵路，設置於天橋上的「橋上車站」

撰文、攝影◎編輯部

靜岡清水線連結了新靜岡站和新清水站，全長雖僅有11公里，但區間橫跨15個車站，對當地居民來說是不可或缺的交通設施。其中入江岡站雖為同路線中上下車人數最少的車站，但這座橫跨鐵路天橋上的小型車站卻充滿了個性，散發出了如畫般的氛圍。

充滿魅力的模樣，讓人不禁想製作成場景模型

靜岡鐵路現有路線的靜岡清水線，為都市間運輸的專用路線，白天以2節車廂、1節車廂長18公尺的編制列車，以每7分鐘一班的高頻率運行。此外，本路線每座車站間的平均距離約為733公尺，車站的設施也十分簡單，加上具有近似於在市區行駛的路面電車的功能，故有部分民眾認為本路線定位為現代的LRT（Light Rail Transit，即輕軌運輸系統）系統。

於1934年開始通行的入江岡站，與鄰站櫻橋站的距離，是靜岡清水線中最短的，兩站只相距300公尺，而另一個鄰站——終點站新清水站，也僅和入江岡站相距700公尺。

或許是受地理位置的影響，入江岡站的上下車人數在靜岡清水線中位居末位，每天平均約僅有730人通過。入江岡站在橫跨靜岡清水線和JR東海道本線的入江岡橋上設有簡易車站，乘客可穿過樓梯下到月台。

除奇特的地理位置外，簡單的車站和勉強能讓2列車廂編制的列車停靠的月台等，狹小的空間充滿了極其適合拿來製作場景模型的景色。

車站周邊配線簡圖

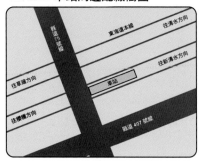

採島式月台1面2線（1個月台、2條鐵軌）的簡易型設計。車站前方設有雙橫渡線，以應對東海地區發生地震引發海嘯的情況。另在一旁並行行駛的路線為JR東海道本線。

一出站即可看到靜岡縣道75號清水富士宮線，由於附近沒有人行道，行走時需注意汽車小心行走。

車站外觀

入江岡站乍看之下看不出來是車站，沒有任何特點的簡單外觀，反而讓人有股新鮮感。外觀像是組合屋的車站，坐落於車站月台上方的地基，與天橋融為一體，形成一道引人入勝的景象。

剪票口通往月台的樓梯，外觀採別有風趣的木造設計，美中不足的是本站未設置電梯和手扶梯。

照片中央處即是入江岡站。由圖可以看出位於站前的縣道75號線交通流量較大。

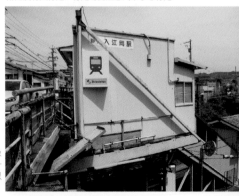

車站的建築方式單純得像是組合屋一般，形狀也十分簡單，感覺好像可以DIY成場景模型！？

主站房

本站為跨站式車站，車站西側（靠櫻橋站側）面朝橫跨靜岡鐵路和JR東海道本線的天橋，是鐵路建築中十分罕見的類型。由於在本站上下車的乘客很少，故站內空間十分狹小，設計簡樸，要是不知道這裡有設站的民眾，可能會就這樣與本站擦肩而過。

站內僅有1台自動售票機，上頭還有寫著「若因夕陽的強光看不清楚看板，請用對講機聯絡站務員」的告示，十分有意思。

唯一的車站出入口沒有和橫跨兩條路線的天橋齊高，而是設置於下2階樓梯的地方。

由於空間有限，故站內僅設了1台自動驗票機，乘客使用時記得要發揮禮讓的精神！

月台

靜岡清水線為採島式月台設計，設有1面2線（1個月台、2條鐵軌）的簡易型地面車站，且包含入江岡站在內，路線內的15個車站都設置了防止乘客跌落的柵欄。由於月台空間狹小，故月台上只設置了車站站牌、長椅及免費報紙架，以確保乘客上下車的動線。

長椅部分只放了兩張街上常見的2人座長椅。

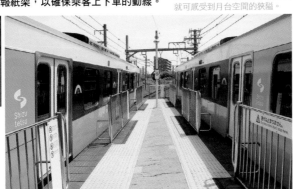

上下行的列車同時到站，從下圖就可感受到月台空間的狹隘。

靠新清水站一側的月台前端，設有用來確認乘客安全的鏡子，讓人在製作場景模型時也想拿來作為情景小物的點子。

要從月台前往剪票口，只能走陡峭的樓梯。比較窄的樓梯是上樓用，比較寬的則是下樓用。

月台上雖設有防止乘客跌落的柵欄，但因不是開闔式的柵欄，所以乘客還是要小心跌落。

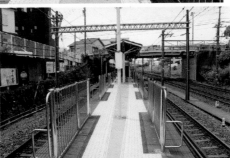
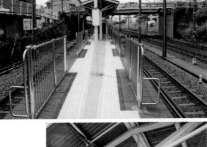

月台的樓梯下方（靠櫻橋站側）原本設有廁所，但現在已停用，禁止乘客進入。

支撐月台的屋頂支柱為利用老舊鐵軌改造的零件，若要以1/150的規模還原這區塊，似乎有點困難!?

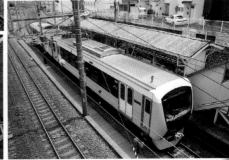

可停放數台全長18公尺、2列車廂編制列車的月台，可說是沒有浪費半點空間的設計。

車站周邊

入江岡站附近的街道為動畫《櫻桃小丸子》的原型，只要從鄰站的新清水站乘坐約10分鐘的公車，便能抵達「櫻桃小丸子樂園」。車站周邊為幽靜的住宅區，天氣好的時候還能遠眺富士山。

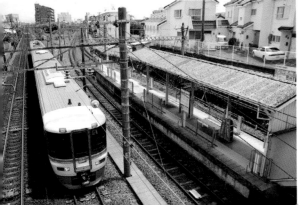

乍看之下會讓人以為是四線鐵路的情景，但入江岡站至狐崎站間其實是與JR東海道本線並行的區間。這裡的場景也讓人很想用場景模型還原，再放上各種列車運行。

淡島神社

神社境內種有一棵靜岡市指定天然紀念物的楠樹，還有皇太子殿下的誕辰紀念石碑。

神社附近還保留著以前的公園，讓人很想擺上人物，營造熱鬧的氛圍。

雄偉的樟樹為神社的象徵，讓人很想放進場景模型，用來營造場景的層次感。

鹿兒島本島 ◆ 筑豐本線　折尾站 2010

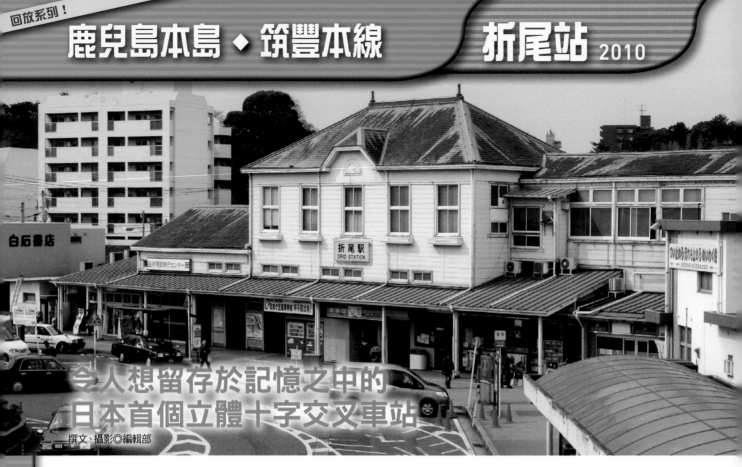

今人想留存於記憶之中的
日本首個立體十字交叉車站

撰文、攝影◎編輯部

以殖民地樣式為特徵的折尾站建於1916年，不過受鐵路高架化和車站周邊都更影響，舊站房於2012年至2013年進行了拆除作業，並在2021年1月重新啟用新站房，玩家在製作場景模型時，不妨試著還原具有悠久歷史的舊站房。

充滿懷舊感、構造複雜的車站

筑豐本線為銜接博多至門司地區的九州鐵路的一條路線，於1891年2月開始通車。而後隨同年8月筑豐興業鐵路（即後來的筑豐鐵路）直方至若松區間開通，筑豐本線的折尾站也正式啟用。啟用當時九州鐵路的車站，本來還很靠近附近的黑崎站，兩者相距約300公尺，但本站在1895年遷移到現今地址後，便成了日本首個立體十字交叉車站。

本站採1樓筑豐鐵路（筑豐本線1、2號線），2樓九州鐵路（鹿兒島本線3～5號線）的規畫，且新站承襲舊站設置。

此外，本站還針對往鹿兒島本線黑崎方向的短程路線，在1988年3月設置了乘客月台（6、7號線），讓從筑豐本線前往北九州方向的列車可以靠站。被稱為「鷹見口」的月台，坐落於距站房約150公尺的位置，乘客在轉車時需先出站一次。

車站周邊配線簡圖

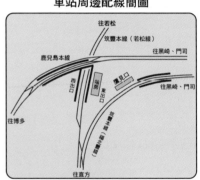

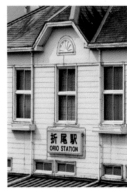

頗具特色的站房正面。外觀上雖保留了1916年時的形狀，但1986年進行整修時，外牆部分有改為西洋風的殖民地樣式。

| 主站房 | 本站最引人注目的便是大正時期所建造的站房外觀，綠色屋頂配上粉紅色的外牆，兼具華麗感和厚實感，是現代多由混凝土建造的箱型車站所無法比擬的。站房內各處殘留著建築當時的影子，洋溢著往日氣息。 |

東出口為本站主要的出口，採十字路口設計，站前設有巴士站和計程車呼叫站。站房內設有超商以及遊客中心，而對側的西出口則只設置了剪票口，構造上十分簡單。

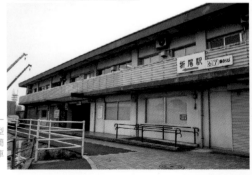

鷹見口的外觀為一座平淡無奇的箱型建築，與折尾站簡直像是不同的車站。

筑豐本線月台

立體十字交叉車站的地面部分採2面2線（2個月台、2條鐵軌）的設置，僅有2號線為電氣化鐵路。1號線供折尾～若松區間的列車使用，2號線則供折尾～博多間的列車使用。由於折尾至若松區間的立體十字交叉部分高度較低，無法架線，故無法改成電氣化鐵路，只能繼續使用柴聯車運行。

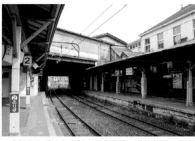

停靠在1號線，往若松方向的列車。對面的2號線月台也有做加高設計。

從2號月台看向呈立體十字交叉狀，通往若松一帶的鐵路。圖上方正在通行的列車為鹿兒島本線。月台上蓋及部分梁柱使用了木材，月台最下方則使用了花崗岩，上方則使用混凝土砌成。

1號線月台靠直方方向側設有供JR職員使用的理髮室。

鹿兒島本線月台

鹿兒島本線使用了上層部分的3號線。採1面1線（1個月台、1條鐵軌）配置的3號線供博多區間的列車使用，採1面2線（1個月台、2條鐵軌）配置的4、5號線則供門司、大分區間（部分往博多方向的列車會從4號線發車）使用。本線與列車數量較少的1、2號地方線相比，還有特別急行列車停靠，故乘客數眾多，月台上十分熱鬧。

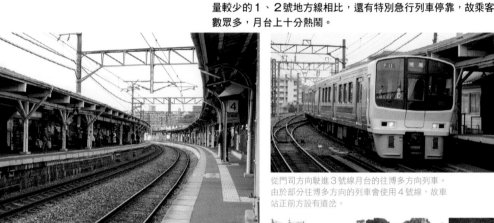

3號線月台（圖左）和4號線月台（圖右）。圖中深處的左彎鐵路通往博多方向，而3號線月台的最下方還保留著明治時期的磚塊製部分。

從門司方向駛進3號線月台的往博多方向列車。由於部分往博多方向的列車會使用4號線，故車站正前方設有道岔。

從4、5號線月台側連接1、2、3號月台的通道。用磚塊堆砌而成的拱橋狀天花板洋溢著歷史氣息。

圖中可見筑豐本線往若松方向的列車，正從5號線月台立體十字交叉部分下方通過。

位於2號線月台底，連結其他月台的連通口也是以磚塊砌成的厚實通道。

鷹見口

供短程路線列車從筑豐本線通往門司方向的鷹見口月台，採2面2線（2個月台、2條鐵軌）的配置，站內僅設置了剪票口和辦公室等簡易設施，車站建築外也因此掛上了「67號乘車處」的大招牌。

由於位置較難辨認，故站房外的牆壁上架有指示招牌。

從7號線月台看向通往直方方向的鐵路。月台上只放了長椅、車站站牌，配置十分簡單。

只配有詢問處、自動售票機等簡易設施的鷹見口。轉乘時記得要經由有站務員服務的詢問處，而非使用自動售票機。

供往門司方向的列車停靠的6號線月台。圖中深處的右彎通往門司方向。

從6號線月台可以看到在北方行駛的鹿兒島本線。

乘客透過站內的平交道往返6號線和7號線月台。

石北本線　遠輕站 2007

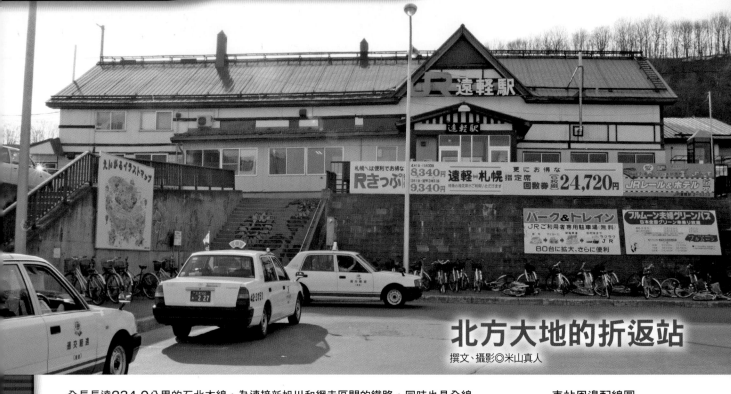

北方大地的折返站

撰文、攝影◎米山真人

全長長達234.0公里的石北本線，為連接新旭川和綱走區間的鐵路，同時也是全線採單線非電氣化鐵路的地方交通線。其中遠輕站正好處於本路線的中間位置，過去曾是連接名寄本線的鐵路要地，壯觀的站內景象至今仍可一窺本站過去興盛一時的面貌。

隨處可見北海道風格的站房

遠輕站過去曾是鐵路要地，繁榮一時，而現在寬廣的站內景象，依然殘留著興盛之時的面貌。就連現在已經失去作用的調車轉盤，都能讓人從它周圍的寬闊空間，聯想到鐵路機車過去在扇形火車庫裡運作的模樣。將月台前端至道岔一帶保留大幅距離，為國鐵站的特徵之一，這樣可以使站內空間感覺更寬廣。

本站的站房設在得以俯瞰整個城市、高一階的位置，帶有斜度的三角屋頂設計，主要是為了防止建築因大量積雪而毀損，為暴風雪地區木造建築的特有配置。

本站在冬天會使用大型暖爐，故屋頂上設有煙囪，車站外則設有儲油罐等相關設備，配置上充滿了北海道特色。此外，站房和跨線橋等各處都使用了木材建造，整體給人溫暖的感覺，與周邊的自然環境十分相襯。

由於本站道岔繁多，故玩家不妨試著還原興盛時期的機廠、配線等景象，盡情享受調軌，將車頭頭尾互換運行的樂趣吧！

車站周邊配線圖

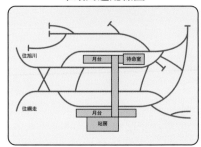

隨名寄本線廢線，這條路線已經變成了終端式的折返站，是會讓人想用場景模型還原的構造。

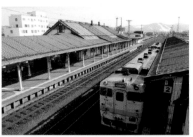

由於本站為折返站，故除特別急行列車和快速列車外的普通列車，都以遠輕站為起迄站，屋頂的造型充滿了北海道風情。

站內

本站內部為複合式月台設計，分別設有單式月台1面1線（1個月台、1條鐵軌），和島式月台1面2線（1個月台、2條鐵軌），另外還設有2面2線（2個月台、2條鐵軌）配置的待避線。現今雖已撤除機廠，但象徵本站過去為鐵路要地的火車台，至今仍保留在站內，成為本站的特色之一。

雪國不可欠缺的簡易除雪器，令人很想作為情景小物加入作品之中。

也許是因為拆除需要花費相當的費用和精力，故機廠部分只留下了調車轉盤。

遠輕機廠遺跡，看了令人很想用場景模型做出扇形火車庫，還原本站當年的風采。

過去曾擠滿眾多列車的站內，如今變成了寬闊的空地。

過去當作倉庫使用的「國鐵一隅」，特色為褐色和生鏽的痕跡。

站房

站房正面刻有「JR遠輕站」的立體文字，文字顏色配合鄰近的太陽之丘大波斯菊公園，為粉紅色。站房設置在可以俯瞰站前的高台上，從遠處看也十分醒目。

凸出於屋頂的暖氣用煙囪，精緻的設計讓人聯想到本站過去的輝煌時期。

站房、跨線橋大多使用木材建造，斑駁的顏色可以讓人感受到當地氣候環境的嚴苛。

月台

圖為於1989年廢線的名寄本線遺跡，隱約殘留著往紋別、名寄方向文字的轉乘指示牌，現在看來也彌足珍貴。另外在1號線乘車處的北側，也還保留著名寄本線的0號線終端式月台遺跡。

帶類比訊號感「乘車指示牌」，看了讓人很想用電腦自製。

從月台前端到鐵軌分歧處一段距離，這也是國鐵型車站的特徵，若用場景模型還原繁忙的道岔部分，感覺會很有趣。

鎢絲燈、車站站牌、老舊的月台屋頂，感覺可以用地方月台的建築物還原此場景。

直到2019年還有營業的月台立式蕎麥麵店。這間店的構造十分巧妙，讓民眾即便在站外也可以用餐。

在機廠還未拆除前，作為號誌站使用的大型建築。

設置於站外的暖氣用儲油罐，是以氣候嚴寒地區為原型的場景模型，不可或缺的道具。

以老舊的鐵軌建造的月台屋頂。雖然要以1/150的尺寸還原此構造有些困難，但還是可以當作營造場景氛圍時的參考。

剪票口上的發車公告，SL（蒸汽火車）似乎馬上就要到站了。

車站周邊

從站前向東南方向延伸的333號遠輕停車場線一帶，沿途有商店、餐廳等店家林立，且附近還有許多觀光景點，像是佔地廣達10公頃，號稱是日本最大的波斯菊公園，以及被選為北海道自然百景的瞭望岩等等。

眺望站前廣場。放眼望去沒什麼高樓大廈，道寬也很寬闊，儼然是北海道城市的景象。

有2條鐵軌交錯的遠輕站入口，本站目前為折返站的中繼站。

太陽之丘大波斯菊公園

除了佔地遼闊的大波斯菊公園外，這裡還有由町政府經營的見晴牧場，天氣晴朗的時候，甚至還可以從這裡俯瞰鄂霍次克海。

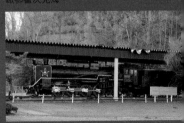

太陽之丘大波斯菊公園內留有由MICRO ACE模型化，烙有星星標誌的D51859列車，玩家不妨可以將收藏的列車當作機型場景的紀念碑。

一起去看場景模型吧！——❸
Romance Car Museum

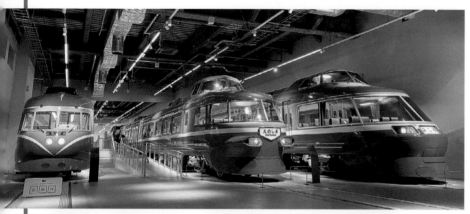

本博物館為於2021年4月開幕，緊鄰小田急海老名站，以展示浪漫列車（Romance Car）為主的博物館。館內展出了3000型SE、3100型NSE、7000型LSE、10000型HiSE，以及20000型RSE的車輛。部分列車甚至可以進到車內參觀，供民眾近距離觀賞和觸摸浪漫列車。

館內另一個引人注目的區塊，為名叫「場景模型公園」的展區。展區內設有以1/80比例建造的場景模型，為國內最大規模的場景模型。模型內可看到以新宿、箱根、江之島、鎌倉等小田急線沿線風景為主題的盛大情景。民眾還可在此付費體驗駕駛7000型GSE和江之島電車500型。

此模型使用光雕投影技術，早、中、晚都會變換成不同情景，讓人看著看著就入迷到忘了時間，還原度極高，民眾可透過本館內的實體車輛和場景模型，來欣賞小田急線的鐵路風光。

出了小田急海老名站後，一旁就是博物館的入口，從小田急新宿站搭過來，最快只需38分鐘。

現場展示的部分浪漫列車甚至可以入內試坐。

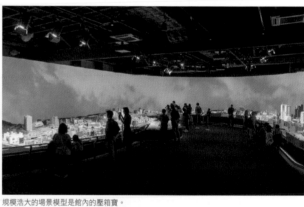

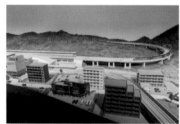

館內也可一睹深紅色的GSE奔馳的身影！

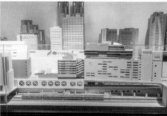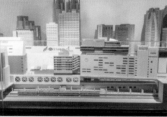

模型連聳立在新宿西出口的大廈區也真實還原了。

規模浩大的場景模型是館內的壓箱寶。

從屋頂眺望來往海老名站的小田急線列車。

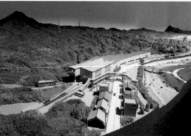

江之島、鎌倉的情景讓人看了很想旅遊。

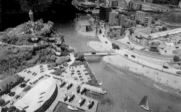

箱根湯本區間還有登山鐵路。

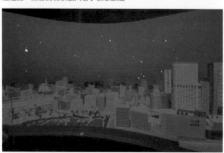

使用光雕投影技術的幻燈秀值得一看。

MUSEUM DATA

Romance Car Museum

地址 神奈川縣海老名市目久美町1-3（鄰接小田急線海老名站）

參觀費用 成人（中學以上）900日圓、孩童（小學生）400日圓、幼兒（3歲以上）100日圓

※2021年9月起已改為預約參觀制

開館時間 10：00～18：00

挑戰者

山本紗由美小姐

Profile

鐵路迷藝人

平時主要出沒於活動、演唱會等等，為喜歡鐵路旅行、品酒鐵路旅行的鐵路迷。受新冠疫情影響，山本小姐目前雖然沒有繼續搭火車到處旅遊，但她表示等疫情情況穩定後，想再一個人來趟安靜的鐵路之旅。目前主要出沒於SNS上。

簡單

製作場景模型

本章將介紹過去從未做過場景模型的新手，
跟著專家的建議，挑戰並製作出成品的過程。

攝影◎米山真人

STEP.01

繪製設計圖並思考配置

首先要將想製作的場景模型畫成具體的設計圖，
而後再收集製作所需的最基本材料。

1 思考整體配置。山本小姐想做的是結合弘南鐵路和水間鐵路的情景。

2 加工站房，目標營造華麗的氛圍。

3 為還原剛才繪製的設計圖，首先要準備基本工具、鐵軌和建築物等。

4 跟著說明書組裝建築物就沒那麼困難了！

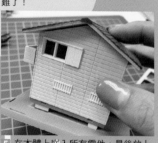

5 在本體上嵌入所有零件，最後放上基底即完成。

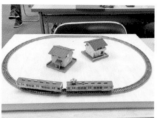

6 連接鐵軌，將列車和建築物試擺上底座。接下來要如何延伸作品是製作模型的關鍵。

7 站房部分選擇了紙製組合包。

8 這款組合包感覺比較難組合。

9 由於組合包的材質是紙張，故使用顏料進行上色。

10 為了讓扶手的部分上色均勻，待顏色乾燥後反覆進行上色。

11 組裝部分使用手工藝黏膠。

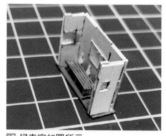

12 候車室如圖所示。

15 製作模型是很精細的工程，所以組合起來比想像中不容易。

13 只要將圖中零件組合，即可做出站房的基底。

14 用貼紙裝飾站房。

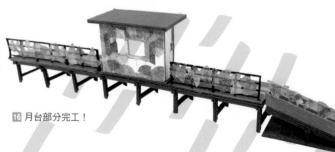

16 月台部分完工！

58

STEP.02

加工地基，做出模型的地形

光在底座的平面上放上鐵軌和建築物，還不夠有場景模型的氛圍，
故本步驟要將地基部分做出高低差，讓模型更為真實。

1 繪製更具體的設計圖，標示模型整體的配置。

2 以設計圖為基礎，在底座上標示配置。

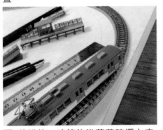

3 將鐵軌、建築物沿著草稿擺上底座，確認整體的協調感。

4 將彩色木板貼至地基，做出高低差。

5 用美工刀割出河流部分。

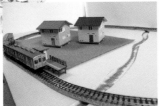

6 試擺上鐵軌等物件，確認地面的變化。

7 再次裁切其他彩色木板，加強高低差部分。

8 反覆黏貼彩色木板後，終於將地形營造出山丘的感覺。

9 將河川部分上色。

10 固定前再檢查一次剛才裁切的彩色木板，進行最後的調整。

11 固定時使用木板輔助，以免貼歪。

12 再多組合一些建築物使用。

13 將鐵軌、建築物放上底座，確認整體協調感。

14 用電鑽開洞，以讓道岔的電線可以穿過。

15 開洞時記得要和鐵軌相隔一些空間。

16 用黏合劑固定鐵軌和木板。

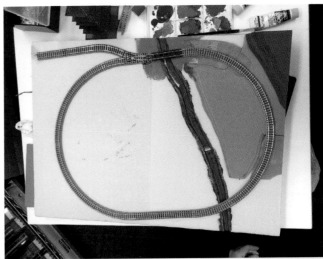

17 基底部分完工！

59

收尾地面部分

由於鐵軌部分已經固定完成，
現在就讓我們撒上碎石，將地面部分做最後的收尾吧！

1 在畫紙上畫出道路製作紙型。

2 將紙型上的道路轉印至厚紙板裁切，再放上基底定位。

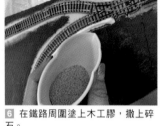

3 裁去與鐵路重疊的部分，並將剩下的道路塗上灰色。

4 在預計要作為稻田部分的彩色木板上削出一個凹洞。

5 將河川以外的部分塗上茶色。

6 在鐵路周圍塗上木工膠，撒上碎石。

7 清除不小心撒到鐵路部分的碎石。

8 山本小姐已經很小心了，但因為還是新手……

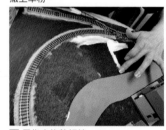

9 接著用黏合劑固定道路。

10 試擺上建築物，並確認要設置植被的地方。

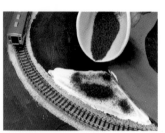

11 在要設置植被的地方塗上膠水，並撒上草粉。

12 用指尖修整細節。

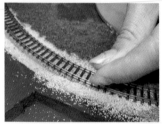

13 枕木部分也撒上碎石。

14 由圖可以看出用來擺放建築物的空間很小。

15 用美工刀削除屋頂的多餘部分。

16 建築物本體也用美工刀修整。

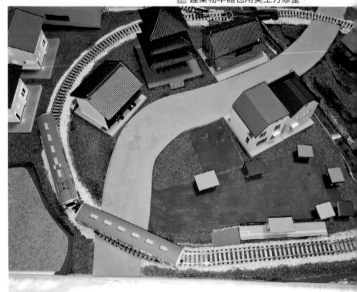

17 還差一點點就大功告成了！

STEP.04

最後收尾

製作地面的細節、固定建築物，
擺上人物以完成作品。

1 用黏土填補較不自然的高低差部分。

2 在地面貼紙上畫圖，用來裝飾稻田部分。

3 種植蘋果的部分如圖！

4 在木板側邊塗上壓克力顏料。

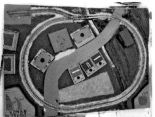

5 固定建築物的基底即完成地面部分。

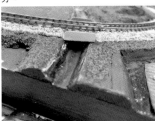

6 在鐵路和河川交界處設置一座橋。

7 調整細節，讓建築和自然景觀之間更加融合。

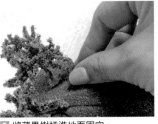

8 將蘋果樹插進地面固定。

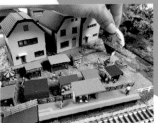

9 用來裝飾的燈籠是山本小姐自己做的。

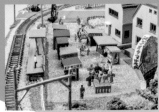

10 擺上許多人物，讓場景變得更加熱鬧。

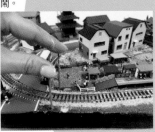

11 也不要忘了擺上架線柱……

做好啦～

12 大功告成！

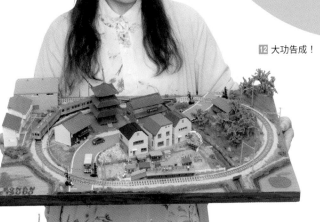

一起去看場景模型吧！—— ❹
碓冰峠鐵道 文化村

攝影◎金盛正樹

碓冰峠鐵道文化村建於相鄰橫川站的橫穿運行遺址上，過去曾是鐵路要地，且自1999年4月開園以來，便吸引了眾多鐵路迷前來參觀。

園區內最知名的展品就是EF63型電力機車，民眾需要接受學科和技能培訓，並通過考試後才能體驗駕駛，許多鐵路迷都是衝著這輛電力機車來的。

此外，文化村內還展有ED42、EF15、EF58等電力機車，以及客車、柴聯車、電車等30多輛列車。園區內還設有環園觀光列車，讓不是鐵路迷的民眾也可以在文化村內度過美好的時光。

園區的一樓還設置了鐵路資料館，並擺了以HO規還原的場景模型。本模型透過自動駕駛，還原了EF63和189系列車在橫川站連接、分解，及爬坡下坡的情景，非常值得一看。此外，民眾還可攜帶以N規比例還原的列車，付費體驗在本模型上駕駛列車，有興趣的民眾不妨到此挑戰看看。

園區內保存和展示的車輛開放遊客觸摸。

園區內還展示了採ABT系統的鐵軌。

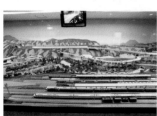

車站旁停了各式各樣的列車，能看到實際上不會碰頭的款式像這樣排排站，也是場景模型的樂趣之一。

橫川站上的列車連接景象，這景象在模型世界中也很受鐵路迷喜愛。

園區內的模型還還原了新幹線的高架橋和高速公路。

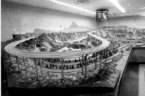

園區內的模型有很大的曲線軌道，讓模型運行起來更具真實感。

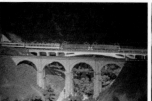

正在開往碓冰峠的「淺間號列車」，知名景點眼鏡橋也被還原了。

鐵路資料館二樓展有記載碓冰峠歷史的貴重資料。

位於資料館一樓的場景模型展示空間，現場備有椅子，民眾可在此悠閒欣賞展品。

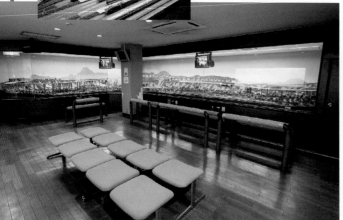

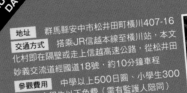

MUSEUM DATA

碓冰峠鐵道文化村

地址 群馬縣安中市松井田町橫川407-16

交通方式 搭乘JR信越本線至橫川站，本文化村即在隔壁或走上信越高速公路，從松井田妙義交流道經國道18號，約10分鐘車程

參觀費用 中學以上500日圓、小學生300日圓、小學生以下免費（需有監護人陪同）

營業時間 9：00～17：00（3月1日～10月31日）、9：00～16：30（11月1日～2月底）

公休日 每個星期二（8月除外）※若星期二為假日，改為隔天公休12月29日～1月4日

用3種模式輕鬆搞定 情景營造技巧

Presented by SAKATSU
成品攝影●奈良岡忠

「田地」

本情景的主題為「漸漸變為住宅區的鄉間田地」，讓我們來試著改變素材，看看營造出來的場景有什麼不同吧！

模式1
簡單款

模式2
稍微加工款

模式3
豪華款

製作基底

1 用厚度5mm的珍珠板裁出A5大小的基底，擺上設計圖。 **2** 用美工刀劃出田地和道路的分界，並將劃出的線畫在珍珠板上。 **3** 為防止珍珠板上翹，漂亮地完成作品，在木製場景模型基底上塗上保麗龍膠，黏上珍珠板。 **4** 將基底整個塗上深咖啡色的壓克力顏料，也別忘了側面部分。待顏色乾透後再將道路部分塗上灰色。

POINT

田地所種植的蔬菜、狀態皆會因季節而有所變化，所以製作時記得要盡可能地收集與想要還原的田地接近的相關資料。而且比起單純有製作田地的想法，將主題設定具體一點，像是「初夏的毛豆田」之類的題材，在選擇素材時也會更有方向，做起來也會更好玩。

模式1

先來個
簡單款吧！
剪剪貼貼即完成

　　這種款式盡量省去繁瑣的步驟，使用即使是新手也不會失敗的材料和製作方法，很推薦給無法投入太多金錢和時間，但又想自己做點模型的玩家。玩家在製作時只要仔細對齊物件位置，善用銼刀，便能完成漂亮的作品。

主要用到的材料
● 場景模型素材002-2 田地2
（TOMYTEC／¥858）
● 情景小物065-2 溫室2
（TOMYTEC／¥1100）

稍微費點工夫

用400號左右的砂紙修整番茄田和溫室的切口，圖左為未修整過的樣子，圖右則是加工過的樣子，只要稍微加工一下，就能呈現不一樣的感覺，很推薦各位玩家嘗試看看。

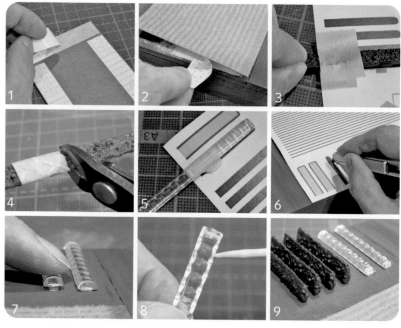

這種模式的優點在於材料都上色好了，
比例上也很合，所以玩家只要決定放置位置即可。

1 將稻田貼紙裁出所需的大小和形狀，並在背面貼上雙面膠。　**2** 撕開雙面膠保護面的一小部分，對好位置後再邊貼邊撕去保護面，這樣可以避免貼歪。　**3** 從溫室組合包中取出番茄田物件，在需要的長度上貼上紙膠帶標記。　**4** 以剛才貼的紙膠帶為基準，用斜口鉗剪出1～2mm的長度。　**5** 溫室部分也以相同方式調整長度。　**6** 將設計圖疊上基底，用美工刀刻劃各物件的擺放位置。　**7** 按剛才刻劃的位置擺上物件，嵌入地面，只要將物件凸起處插進珍珠板即可。　**8** 用牙籤沾取少量Super Fix（模型固定膠），塗在物件接觸地面的部分，將物件與基底黏合。　**9** 番茄田部分也只要照上述步驟黏合即可完成！

模式2

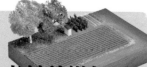

用手邊的素材稍微加工！
既能省錢
又能提升完成度

　　覺得花點工夫加工手邊的素材也是做模型的樂趣之一嗎？想要順帶節省一點材料費嗎？就讓我們推薦模式2給您吧！為了不讓製作模型成為令人頭痛的「暑假作業」，採用這種模式時，記得要選擇符合規格的素材，同時還要有效發揮模型素材畫龍點睛的效果。

主要用到的材料
● 間距5mm的單面瓦楞紙
（即瓦楞紙卷）
● 直徑6～7mm的半透明吸管
● 尼龍菜瓜布（綠色）
● 土色極細草粉（WOODLAND／¥571）
● 鄉村草粉（Country Grass）（2）綠色（MORIN／¥330）
● 水果（紅色、柳橙色）（WOODLAND／¥714）

稍微費點工夫

將用來當作果實的紅色果實，以合適的間距分散黏貼在草皮上，雖然是需要花費許多耐心的工程，但只要事先觀察實際果實的生長情形，便可以在製作時提高真實度。

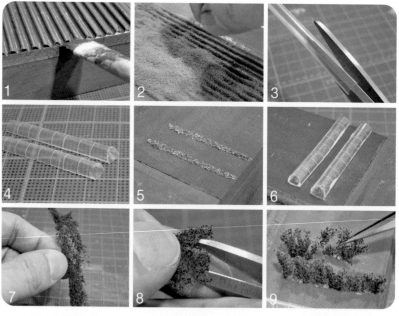

選素材雖然耗時，但在不斷嘗試的過程中，找到屬於自己的
製作方式所帶來的樂趣，也是製作場景模型的一大魅力。

1 將單面瓦楞紙裁出需要的大小，並參考設計圖，用Super Fix（模型固定膠）黏至基底，接著再塗上深咖啡色。　**2** 將Super Fix（模型固定膠）以1比3～5的比例加水稀釋，塗滿整個稻田，再將稻田撒滿極細草粉。抖落多餘的草粉後，即完成稻田的田埂部分。　**3** 將吸管裁成一半，用剪刀沿著折線剪斷。　**4** 將吸管裁成需要的長度，並以間隔5mm為標準標線，凹折吸管時可用力折出白色折痕，讓標線更明顯。最後再黏合切面的零件即可完成。　**5** 在要設置溫室的地方畫出中心線，塗上Super Fix（模型固定膠）並撒滿鄉村草粉。　**6** 抖落多餘的鄉村草粉，黏上溫室即完成。　**7** 將菜瓜布裁成寬度約5mm的大小，並用手指搓揉延展菜瓜布。　**8** 將菜瓜布剪成高約10mm的樹籬狀。　**9** 用Super Fix（模型固定膠）將樹籬黏至預定位置，即完成番茄田！

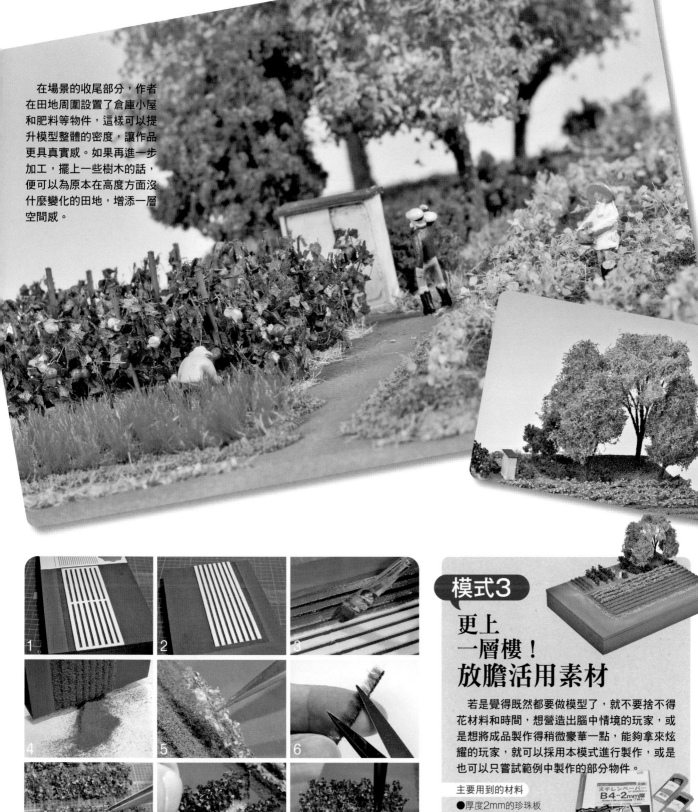

在場景的收尾部分，作者在田地周圍設置了倉庫小屋和肥料等物件，這樣可以提升模型整體的密度，讓作品更具真實感。如果再進一步加工，擺上一些樹木的話，便可以為原本在高度方面沒什麼變化的田地，增添一層空間感。

模式3

更上一層樓！
放膽活用素材

若是覺得既然都要做模型了，就不要捨不得花材料和時間，想營造出腦中情境的玩家，或是想將成品製作得稍微豪華一點，能夠拿來炫耀的玩家，就可以採用本模式進行製作，或是也可以只嘗試範例中製作的部分物件。

主要用到的材料
- ●厚度2mm的珍珠板（光榮堂／¥1100）
- ●土色極細草粉（WOODLAND／¥571）
- ●水果（紅色、柳橙色）（WOODLAND／¥714）
- ●稻田 螢火蟲紛飛之時（miniNatur／¥1257）
- ●爬牆虎 夏季盛開款（miniNatur／¥1257）
- ●白樺枝葉 新綠（miniNatur／¥1257）
- ●草粉組合（Grass Selection）枯草色（MORIN／¥330）

**本模式的優點在於可以追求模型呈現的感覺，
試著活用最新的素材，享受充滿講究的模型場景吧！**

1 將厚度2mm的珍珠板以寬5mm的田埂、寬3mm的留白處相交的形式切割，並在田地兩端和中間的部分稍微留一點空間。 **2** 用保麗龍膠黏合整座田埂後，切除剛才保留的部分。 **3** 將田埂塗上深咖啡色，接著薄塗上Super Fix（模型固定膠）並撒滿極細草粉。 **4** 抖落多餘的極細草粉即完成田埂部分。 **5** 將miniNatur的爬牆虎裁成厚度1〜2mm的尺寸作為毛豆使用。將爬牆虎沿田埂的中心黏合，太高的部分用剪刀裁去上部。 **6** 將miniNatur的稻田加工成蔥，由於橫向延伸的素材在由上往下看時，看起來比較雜亂，故此處記得將蔥切割後再進行黏合。 **7** 將miniNatur的爬牆虎裁成高度約10mm的尺寸，並用Super Fix（模型固定膠）黏上果實素材。 **8** 在預計要黏上番茄田的部分，撒上MORIN的草粉組合（Grass Selection）作為稻草，再用Super Fix（模型固定膠）黏上加工完成的番茄田。 **9** 將0.5mm的白銅圓鐵絲漆成綠色，剪下約15mm的長度，插入番茄田作為支架。

稍微費點工夫

為了表現蔥田的培土感，作者在製作時撒上了許多極細草粉。加工時可利用斜裁紙張做成的工具，以方便在田地的縫隙間撒上草粉。

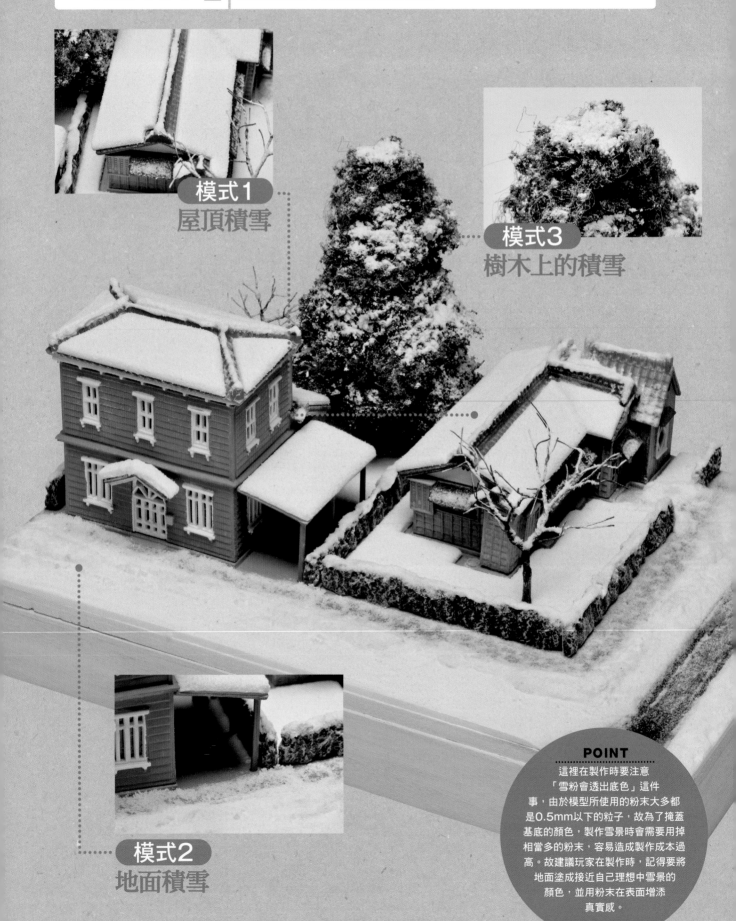

Scene 2

「雪景」

本情景主題設定為「坐落於郊外的住宅區＆交通量有所變化的T字路口＆積雪約第三天」。作者在還原時也考慮到了方位、屋頂的斜度所造成的不同積雪方式等要素。

模式1
屋頂積雪

模式3
樹木上的積雪

模式2
地面積雪

POINT
這裡在製作時要注意
「雪粉會透出底色」這件
事，由於模型所使用的粉末大多都
是0.5mm以下的粒子，故為了掩蓋
基底的顏色，製作雪景時會需要用掉
相當多的粉末，容易造成製作成本過
高。故建議玩家在製作時，記得要將
地面塗成接近自己理想中雪景的
顏色，並用粉末在表面增添
真實感。

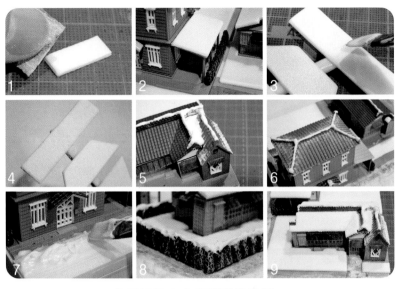

積滿大雪，白雪皚皚的屋頂

在本模式中，無論是屋頂上頭、無人駐足的庭院還是田地都堆滿了雪，呈現出雪堆到一定程度，便會產生厚度掩蓋場景細節（例如地面的碎石、屋頂瓦片的凹凸感等等）的平面化景象。

主要用到的材料
●厚度2mm的珍珠板B4-2（光榮堂／¥1100）
●雪粉（0.4～0.6mm）市區的白雪（MORIN／¥330）
●Super Fix（模型固定膠）100ml（MORIN／¥550）
●塑型土（Liquitex／¥418）

稍微費點工夫

在場景設定上，畫面的右手邊為南方，左手邊為北方，而本作品將情景設定為南側屋頂的積雪正在漸漸融化，所以由圖可見該處的積雪已經少了一塊磚瓦的大小。製作時也可以減少斜度較陡的屋頂上的積雪量，根據情景設定的不同做出相應的變化。

若只用粉末來表現雪景的話，
將導致難度、成本、重量都跟著提升，缺點很多，
故此處需要透過將粉末搭配其他素材使用的技巧來解決問題。

1 按想呈現積雪的部分裁切珍珠板，並用砂紙磨去稜角。 **2** 試擺上珍珠板確認大小。可看著照片等參考圖片，試著做出自然的積雪感。 **3** 把Super Fix（模型固定膠）以1：3的比例加水稀釋後，將珍珠板固定在把手上。 **4** 在珍珠板上撒滿粉末，同時別忘了側邊部分。撒完後抖落多餘的粉末，即完成堆滿積雪的零件。 **5** 難以用珍珠板進行加工的部分，就用塑型土來進行製作。首先用抹刀或筆把塑型土塗在建築上，再撒上粉末，讓整體看起來略帶黃色即可。 **6** 在塑型土上薄塗上以1：3比例加水稀釋的Super Fix（模型固定膠），並撒滿雪粉及抖落多餘的粉末。 **7** 用塑型土做出用雪鏟聚集的雪堆、籬笆上的積雪等部分，再於表面覆蓋上一層粉末。 **8** 將籬笆部分的積雪稍微打薄，將雪的呈現弄得更平滑一點。 **9** 用保麗龍膠將珍珠板與屋頂、地面黏合。用塑型土填補屋頂L字部分的縫隙，再撒上粉末修整。

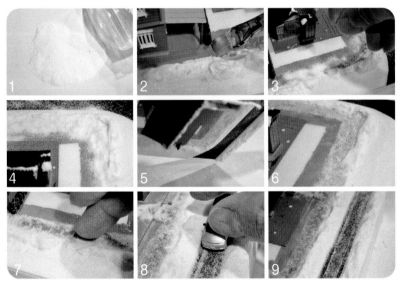

可以隱約看到地面的積雪

開始積雪的地方、雪被鏟過的痕跡、行人走過的地方，即便四處堆滿了雪，但還是可以隱約看到透出來的地面。根據場景設定的不同，玩家也可以製作即將融化的積雪和水混合的景象，試著挑戰一下這樣的呈現方式吧！

主要用到的材料
●雪粉（0.4～0.6mm）市區的白雪（MORIN／¥330）
●Super Fix（模型固定膠）100ml（MORIN／¥550）
●增光聚合媒劑（Gloss Polymer Medium）50ml（Liquitex／¥418）

稍微費點工夫

若想表現雪融之後夾雜著水的狀態，就要在確定粉末完全凝固之後，充分塗上一層增光聚合媒劑（Gloss Polymer Medium）。

撒上粉末加強固定，並利用粉末會透出基底顏色的特性，
展現地面被雪覆蓋，若隱若現的景象。

1 範例中所使用的粉末，雖是N規用的粗顆粒款式，但粗細度還是介於0.4～0.6mm以內，大小大概和沙粒、鹽差不多。 **2** 按一般程序製作地面並上色。接著薄塗上以1：3比例加水稀釋的Super Fix（模型固定膠），不小心塗出界的部分，記得要用衛生紙等擦去。 **3** 在地面撒滿雪粉，為了待會抖落大部分的雪粉，這裡要盡量撒得厚一點，周邊也要撒到雪粉滿出來的狀態。 **4** 將地面撒滿雪粉的情況，石板車整個被雪蓋住了。 **5** 將整個場景模型倒放輕敲，抖落多餘的粉末。抖落下來的粉末可以回收再利用，所以抖落時建議可以在紙張上作業。 **6** 附著上一層粉末的基底，地面依稀可見石板地的灰色。 **7** 若是想讓基底、地面再更明顯一點，可以趁粉末還沒完全乾時刮除一些粉末。也可以稍微用手指撥開粉末，營造出行人走過的痕跡，加強情景的層次感。 **8** 儘管車道很髒，但還是要畫出一台好車，模擬開車的方式摩擦地面去除粉末，以做出車軌。 **9** 玩家可依個人喜好決定要刮除多少雪粉，而本範例是依據實際照片等調整路面的可見度而完成的作品。

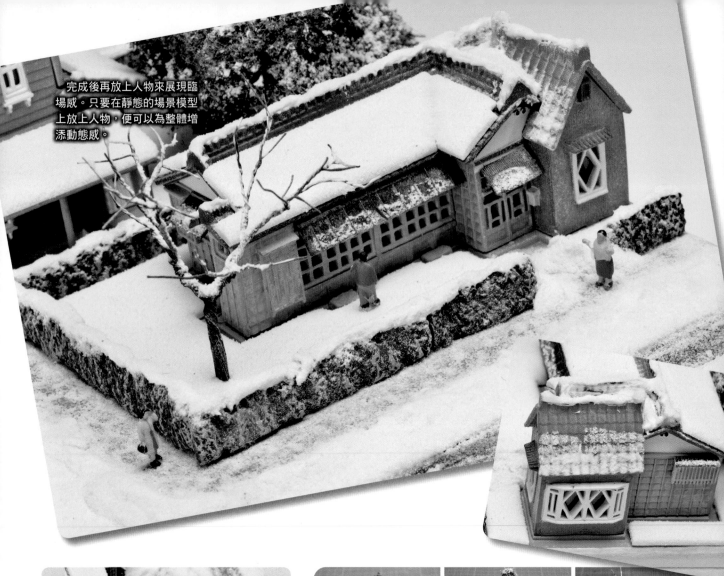

完成後再放上人物來展現臨場感。只要在靜態的場景模型上放上人物，便可以為整體增添動態感。

模式3

仔細展現樹木上的積雪

如針葉樹般的濃密綠葉上的積雪、葉子掉落的深褐色樹枝上的積雪……若是想呈現積雪感，但又不想弄成積得太厚的樣子的話，可將物件的底色塗為白色。

主要用到的材料

●雪粉（0.4～0.6mm）市區的白雪（MORIN／¥330）
●Super Fix（模型固定膠）100ml（MORIN／¥550）
●GOUACHE Acrylic 鈦白（TITANIUM WHITE）（Liquitex／¥282）

稍微費點工夫

樹枝部分塗上用深咖啡色和象牙黑（Ivory Black）混合而成的焦茶色，上兩次顏色可將金屬部分掩蓋。

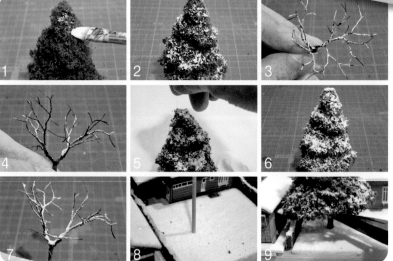

粉末部分刻意選用了較粗的粉末，方便玩家在閱讀版面時，可以查看粉末的顆粒感，若是對於模型規則較有講究的玩家，也可以選擇較細緻的素材。

1 將想加工積雪的樹木，大致塗上不加水稀釋的白色壓克力顏料，留下白色的痕跡。　**2** 邊注意樹叢的分界、朝上面等積雪部分，邊進行上色。　**3** 將沒了樹葉、只剩樹枝的部分也塗上白色。　**4** 注意樹枝朝上的部分進行上色，小心不要塗到樹枝的側面和朝下的部分。　**5** 以塗了白色的部分為中心，塗上以1：3比例加水稀釋的Super Fix（模型固定膠），並撒上雪粉。　**6** 將樹倒放，抖落多餘的雪粉。　**7** 除從樹枝上方撒粉外，也別忘了轉動樹木，從側面撒上雪粉。　**8** 用牙籤在要設置樹木的位置向下開洞。　**9** 在樹木的根部塗上Super Fix（模型固定膠），插入剛才開的洞即完成。

Scene 3

「水景」

帶著融雪之後的初春氣息,製作簡單的露營場也有可能會出現的深山知名溫泉。此處的瀑布為參考伊豆的「淨蓮瀑布」製作而成的場景。

模式3
氣勢磅礴的瀑布

POINT

要讓製作的物件看起來像水景的關鍵,主要有兩點,一是「透明度」,二是「光澤」。即便是透明度較低的沼澤,也可以在湖水表面上塗上透明有光澤的素材,來展現出水景的感覺。相反地,若將清澈的河流製作成完全透明無色的模樣,可能會破壞整體的規格感,這時可透過增添一點顏色來呈現河水的層次感。

模式2
具深度和急流的河川

模式1
水面晃蕩的池塘

水面晃蕩的池塘

公園池塘、收費垂釣處、蓄水池……即便是城鎮也會有佔地較小的水池，不過要在這麼小的面積內，製作細微晃動的水面意外地困難，故作者在這裡用了一種方便的素材「波板君」（NAMIITAKUN）來呈現既簡單又具有細密感的池塘。

主要用到的材料
- 波板君（大久保／¥825）

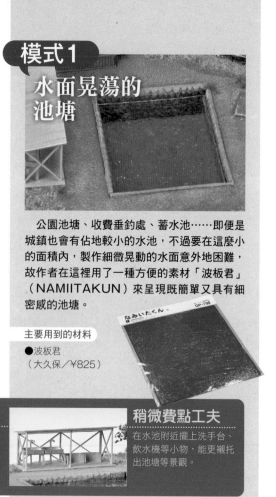

稍微費點工夫

在水池附近擺上洗手台、飲水機等小物，能更襯托出池塘等景觀。

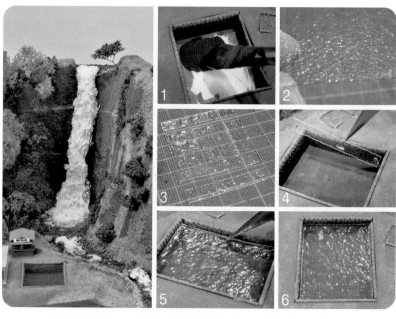

製作關鍵在於使用支撐用零件使水面保持水平，反覆微調池水以和牆壁貼合，並以少量的黏合劑進行固定。

1 把地形挖成收費垂釣處的大小，將水池底部塗上深綠加了茶色、黑色調製而成的顏色。

2 波板君內含「以圓弧型擴散的水波」和「無固定方向的水波」，這次使用的是後者。

3 按水池大小裁切波板君。同時裁剪用來支撐水面的零件。

4 將支撐用的零件黏至收費垂釣處的牆壁，黏合時使用少量的Aqua-Ringer（水性黏合劑）等透明黏合劑。

5 嵌入水面零件，若尺寸剛好和牆壁吻合便無需上膠。將水面零件稍微往內推至支撐的零件，使水面呈水平狀。

6 這種製作方法雖然完全是靠波板君的便利性完成的，但效果完全符合想像。

具深度和急流的河川

若要製作具深度的河川，雖然可使用流動型的素材，但由於這種素材缺乏可以阻止素材流動的便利性，接下來我們將為各位讀者介紹可以解決相關問題的解決辦法，可說是水面表現的劃時代素材「水波紋」（Water Ripples）和「造浪劑」（Water Waves）。

主要用到的材料
- 水波紋（WOODLAND／¥2287）
- 造浪劑（WOODLAND／¥2287）
- 泡沫表現素材（MORIN／¥380）
- 田宮（TAMIYA）模型漆 清水藍色（Clear Blue）（TAMIYA／¥165）

稍微費點工夫

將WW和WR上色為極淺的藍色，由於這兩項素材在風乾後會變得更加透明，導致顏色變淡，故上色時也要考慮到這部分。

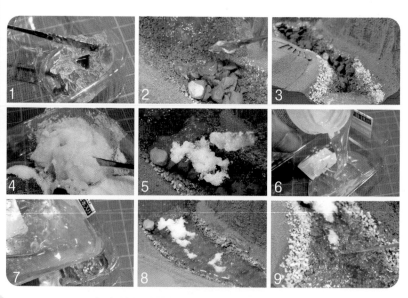

本次範例所製作的為30cm的河流，製作所需的素材量為1包WR（約118ml）。

1 將透明、具果醬般高黏性的造浪劑（下稱WW）混入極少量的清水藍色模型漆。 2 在因河水流動而產生落差的「上游部分」填上WW，作為擋住流動型素材的水壩。 3 WW約過30分鐘表面就會開始凝固，故記得在時間內填完素材。 4 在WW中混入泡沫表現素材，使其呈雪酪狀。泡沫表現素材的比例若大於WW的比例，會使混合後的液體泡沫感較明顯，反之則會呈泡沫漂浮在水面上的狀態。 5 在因河水流動而產生落差的「下游部分」填上WW，水面下的部分也填上WW。 6 與WW相同，在乾燥前呈透明色的水波紋（下稱WR），適當地抹勻後會自然地擴散，形成平緩的凹凸面。 7 與WW相同，將WR與極少量的清水藍色模型漆混合，混合時盡量不要讓WR產生氣泡。 8 將WR倒入水壩和水壩之間，受到表面張力影響，倒入WR時雖會出現邊緣隆起的情況，但WR在乾透後體積會減少20～30%，故無需擔心。 9 靜置24小時以上後，再於表面淋上WW營造波浪感，落差部分則使用混合泡沫表現素材的WW，加上水花即可完成。

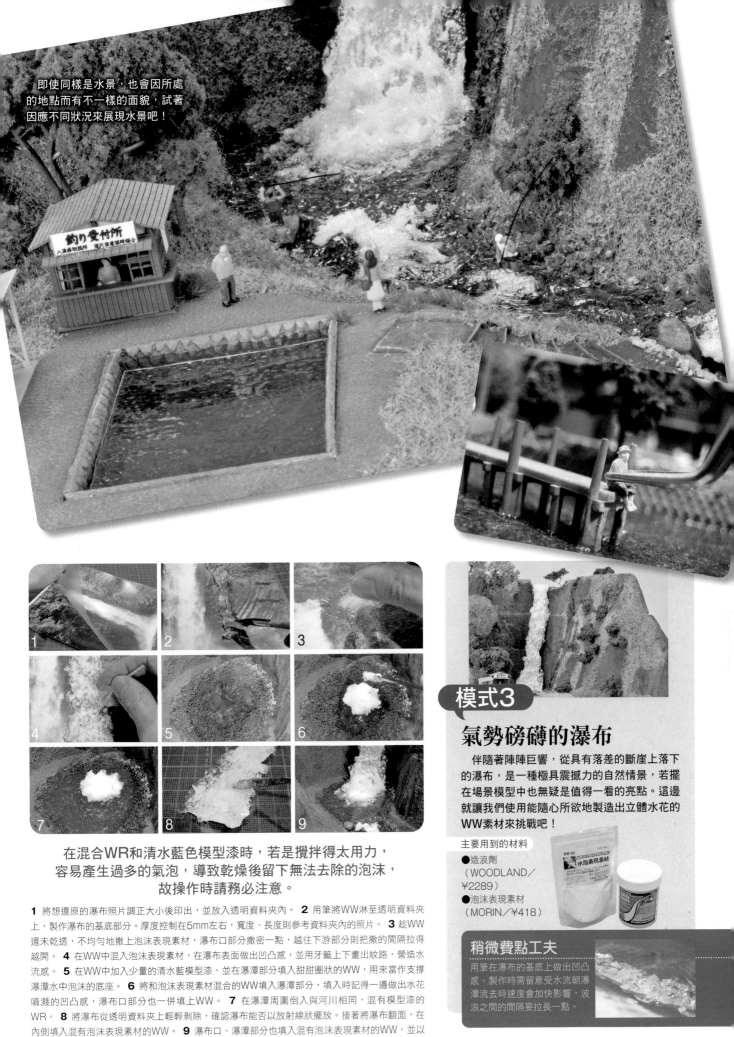

即使同樣是水景，也會因所處的地點而有不一樣的面貌，試著因應不同狀況來展現水景吧！

釣り受付所

模式3

氣勢磅礡的瀑布

伴隨著陣陣巨響，從具有落差的斷崖上落下的瀑布，是一種極具震撼力的自然情景，若擺在場景模型中也無疑是值得一看的亮點。這邊就讓我們使用能隨心所欲地製造出立體水花的WW素材來挑戰吧！

主要用到的材料
- ●造浪劑（WOODLAND／¥2289）
- ●泡沫表現素材（MORIN／¥418）

稍微費點工夫

用筆在瀑布的基底上做出凹凸感。製作時需留意受水流朝瀑潭流去時速度會加快影響，波浪之間的間隔要拉長一點。

在混合WR和清水藍色模型漆時，若是攪拌得太用力，容易產生過多的氣泡，導致乾燥後留下無法去除的泡沫，故操作時請務必注意。

1 將想還原的瀑布照片調正大小後印出，並放入透明資料夾內。 **2** 用筆將WW淋至透明資料夾上，製作瀑布的基底部分。厚度控制在5mm左右，寬度、長度則參考資料夾內的照片。 **3** 趁WW還未乾透，不均勻地撒上泡沫表現素材，瀑布口部分撒密一點，越往下游部分則把撒的間隔拉得越開。 **4** 在WW中混入泡沫表現素材，在瀑布表面做出凹凸感，並用牙籤上下畫出紋路，營造水流感。 **5** 在WW中加入少量的清水藍模型漆，並在瀑潭部分填入甜甜圈狀的WW，用來當作支撐瀑布水中泡沫的底座。 **6** 將和泡沫表現素材混合的WW填入瀑潭部分，填入時記得一邊做出水花噴濺的凹凸感，瀑布口部分也一併填上WW。 **7** 在瀑潭周圍倒入與河川相同，混有模型漆的WR。 **8** 將瀑布從透明資料夾上輕輕剝除，確認瀑布能否以放射線狀擺放。接著將瀑布翻面，在內側填入混有泡沫表現素材的WW。 **9** 瀑布口、瀑潭部分也填入混有泡沫表現素材的WW，並以此代替黏合劑擺上瀑布本體。

「有一定水深的大海」

每種素材都有各自的優缺點，試著根據場景或個人喜好，選擇最適合的素材吧！

模式1
透明板素材
用「波板君」製作的
「內海防波堤」

模式2
只要從管中擠出即可使用
模型水（Modeling Water）
製作的「南國海濱」

模式3
用常見的水景表現素材
「Devcon ET」製作的
「驚濤駭浪的岩石
地帶」

POINT
在製作大海時，將大海的顏色定為「略帶綠色的藍色」會比較自然。一般來說，水深較深的地方為暗藍色，綠色比例較少，水深較淺的地方則要讓顏色淡一些，如果周圍的沙子或泥土偏黃色，上色就可以多加一點綠色。
海浪部分分為風平浪靜、稍微有起伏和波濤洶湧三個階段。製作海浪部分時，推薦使用WOODLAND的「模型水」（Modeling Water）素材，這是一種可以像果醬一樣淋上海面的透明素材，如果想製作水景，請務必要試試看這種素材！

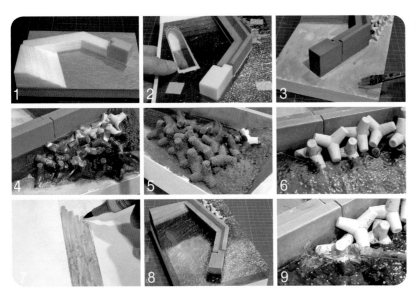

波板君的優點在於便宜、輕巧、加工簡單，
缺點則是黏貼面較少，不易增加硬度。

1 裁切厚度5mm的珍珠板製作地形。 **2** 按設計裁切波板君，試擺上底座。 **3** 用將防波堤、海底塗上GOUACHE顏料，在上海底的藍色部分時，可一邊觀察上色情形，一邊加水稀釋顏料。 **4** 將海面下的防波堤和消波塊塗上焦茶色。 **5** 在消波塊上塗上Super Fix（模型固定膠），接著迅速撒上滿滿的土色極細草粉，並將多餘的草粉抖落，表現海藻部分。 **6** 試擺露出水面的消波塊，並裁切波板君。接著在消波塊表面做出舊化效果後，再將消波塊黏至底座。 **7** 將波板君裁成長度2cm的帶狀，用來當作防波堤的側面，並用COPIC上色。由於上色時多少會出現一些顏色不均的情形，故上色時記得要像在畫波浪一樣移動筆。 **8** 用布料黏合劑從側面開始黏上波板君，確認側面黏緊後，再依序黏合上面、海面等部分。黏合時若能做到完全沒有任何縫隙，就算海裡面是空心的，乍看之下也會以為是實心的一塊。 **9** 在消波塊和波板君間的縫隙，船駛入的洞口邊緣，以及防波堤和地面的交界處填上造浪劑。由於此處場景設定為平穩的海面，故要注意海浪高度不要做得太高。

模式1

內海防波堤

　位於瀨戶內海的小港口，使用波板君來表現風平浪靜的大海。由於防波堤的水面也呈直線型，故很適合用需要裁切進行使用的波板君！只要在水面上做出一個凹槽，還可讓船隻浮在水面上。

主要用到的材料
● 波板君 OP-750（大久保／¥825）
● Copic Ciao Process Blue（Too／¥272）
● 造浪劑（WOODLAND／¥2287）
● 情景小物123 海邊情景組合B（TOMYTEC／¥1650）
● 情景小物049-2 消波塊B2（TOMYTEC／¥1100）
● 情景小物009-2 漁船A2（TOMYTEC／¥1320）

稍微費點工夫

只要將海面上和海面下的消波塊上成不同顏色，便可營造海藻附著在消波塊上的景象。

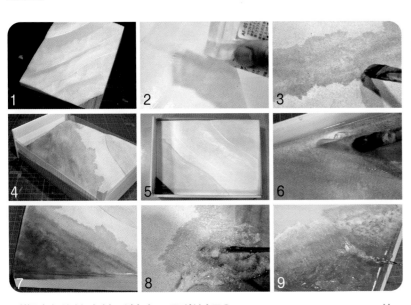

模型水的縮水情形較小，且常以50g（約50cc=5×5×2cm）的
少量形式販售，故很適合用來製作水域體積較小的場景。

1 裁切厚度5mm的珍珠板，層層黏貼以做出斜坡。 **2** 將基底整個塗上GOUACHE顏料，接著塗上Super Fix（模型固定膠），並迅速撒上大量的沙粉。 **3** 再次用GOUACHE顏料進行上色。海浪拍打部分以1：10以上的比例加水稀釋黑色，再進行上色。海底靠近海浪拍打部分的地方塗上淺藍色，流向海中的部分則塗上深藍色。 **4** 用透明資料夾在底座四周製作防護牆，以防液體狀的素材在凝固之前到處亂流。側邊部分記得要用雙面膠黏，直角部分則貼上紙膠帶，以免有空隙，最後再於外圍黏上珍珠板，以確保周圍呈平面狀。 **5** 往基底注水，檢查水是否會外漏、填滿需要多少材料等等。只要注水30分鐘後沒有漏任何水即可。 **6** 倒入第一批模型水，等模型水變硬後，在表面塗上稀釋後的清水藍色陶瓷顏料。 **7** 倒入第二批模型水，等模型水變硬後拆除防護牆。這次塗上稀釋後的清水綠色（Clear Green）陶瓷顏料。 **8** 將造浪劑和泡沫表現素材混合，塗至海浪拍打的部分。製作時可參考海浪的照片，營造海浪的動態感。 **9** 在海面擺上未添加泡沫表現素材的造浪劑，來表現海面。

模式2

南國海濱

　白色的沙灘、藍色的大海！試著表現沖繩一帶美麗大海的顏色層次，和海浪打來又退去的景象吧！在製作水深較淺，無需太多材料的場景時，可少量購買的模型水可說是玩家的最佳選擇。

主要用到的材料
● 模型水（光榮堂／¥1320）
● 田宮（TAMIYA）陶瓷顏料 X-23 清水藍色（TAMIYA／¥161）
● 田宮（TAMIYA）陶瓷顏料 X-25 清水綠色（TAMIYA／¥161）
● 造浪劑（WOODLAND／¥2287）
● 泡沫表現素材（MORIN／¥418）
● 椰子樹（棕櫚樹）（WOODLAND／¥2144）
● 粉末型素材 手工藝沙粉 自然款（Natural）（MORIN／¥330）

稍微費點工夫

在用珍珠板製作高低落差時，若細心處理，便可防止模型水流出。

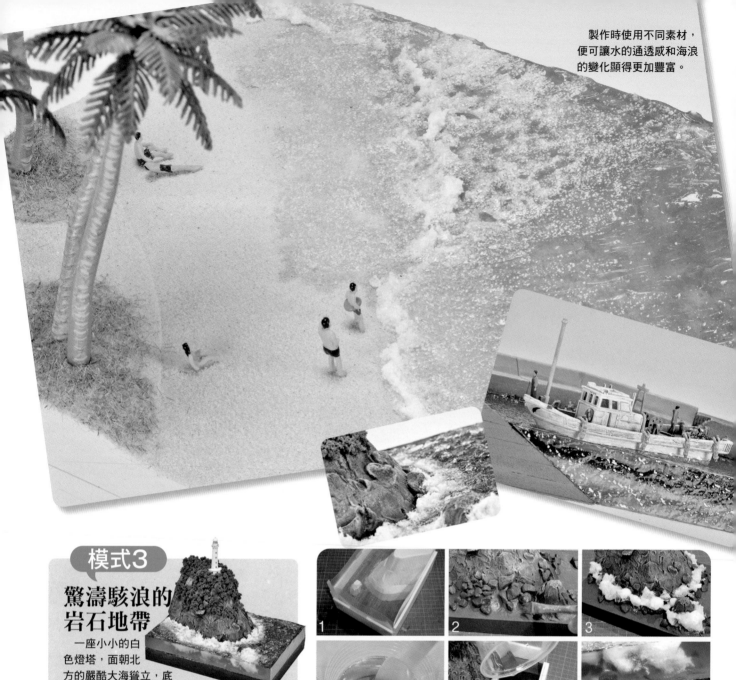

製作時使用不同素材，
便可讓水的通透感和海浪
的變化顯得更加豐富。

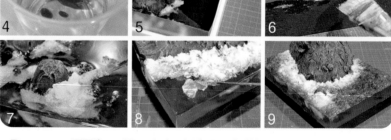

模式3

驚濤駭浪的岩石地帶

一座小小的白色燈塔，面朝北方的嚴酷大海聳立，底下有著白浪拍打著岸壁。這裡用了造浪劑來製作海面下的波浪，加上Devcon ET的封入技法來表現像泡沫般的驚濤駭浪。

主要用到的材料

● Devcon ET（ITW INDUSTRY／¥3916）
● 田宮（TAMIYA）陶瓷顏料 X-23 清水藍色（TAMIYA／¥161）
● 田宮（TAMIYA）陶瓷顏料 X-25 清水綠色（TAMIYA／¥161）
● 造浪劑（WOODLAND／¥2287）
● 泡沫表現素材（MORIN／¥418）
● R STONE22 大岩 灰色（MORIN／¥252）
● Mr. CLAY（輕量石粉黏土）（Creos／¥495）

稍微費點工夫

製作時雖有搭建防護牆，但若是擔心素材可能會溢出，也可以將作品放入空箱內進行製作。

Devcon ET為一種可上色的透明環氧樹脂，乾燥後的縮水率
幾乎是零，同時也是在本專欄介紹的所有素材中，
變硬後硬度最高、最穩定的材料。

1 黏貼保麗龍板製作地形並隔上防護牆，接著注水檢查是否會滲漏，並確認所需水深。Devcon ET一包重約300g，比重幾乎等於水，故可注入300g（＝300c）的水來確認所需水深，並在水面高度做記號，作為加工水中泡沫時的參考線。 **2** 在保麗龍板表面黏上黏土和石頭，製作岩壁外觀，並用黑色的GESSO打底劑上色。接著再將海面上下部分乾刷上焦茶色，並以地形的上方為中心，乾刷上米色，海底部分則塗上紺色（帶紫色的深藍色）和綠色混合而成的顏色。 **3** 將WW和泡沫表現素材混合，淋在海面附近。 **4** 將Devcon的主劑倒入免洗塑膠杯，用牙籤沾取少許清水藍色、清水綠色顏料分次上色。 **5** 加入硬化劑並用抹刀均勻混合。混合好後將Devcon慢慢倒入做好防護牆的基底。 **6** 待Devcon變硬後拆除防護牆。拆除時若出現顏料剝落情形，記得用同顏色重新上色。 **7** 仿照步驟3，製作水上的浪花。 **8** 海浪部分只使用WW置於海面進行表現。 **9** 海浪部分在乾燥後約會減少20%的高度，製作時記得預想一下高度，讓這部分呈現稍微猛烈的狀態即大功告成。

場景模型產品排排站！
SAKATSU GALLERY

專門販售場景模型產品的店家「SAKATSU GALLERY」，是第一任代表坂本憲二於1977年在巢鴨創立了鐵路模型店「SAKATSU」後，在2008年為了讓情景模型注入嶄新風氣，而重新開張的專賣店，同時也是日本第一家正統立體模型相關產品專賣店。

模型師們的強大夥伴
獨一無二的品項

這間「SAKATSU GALLERY」不只有賣N規系列，舉凡和場景模型相關的各種素材，玩家都可以在這裡找到。這家店除販售木板、彩粉、建築物、人物等素材外，還會舉辦專為新手設計的工作坊，是間從各方面支持場景模型製作，令人可以輕鬆光顧的專賣店。

除MartinWelberg、miniNatur、Woodland Scenics等外國品牌外，店內還販售了許多由日本國內廠商製作的產品，像是SANKEI、TOMYTEC、ROBIN、KATO等品牌。此外，該店還積極發售SAKATSU的原創商品，像是細節升級零件、LED燈、人物等產品。

不只如此，該店還致力打造讓場景模型新手能夠安心蒞臨的環境，據許多曾造訪店內的玩家評價，只要和現場工作人員分享想製作的情景，工作人員便會親切地建議玩家所需的材料和做法，也難怪這間店的回頭客這麼多。
除實體店面外，該店網路店面的品項也十分豐富，讓玩家在家也可以慢慢地選購自己所需的產品。

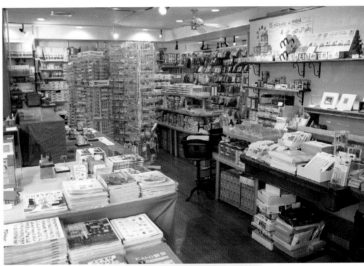

店內產品陳列整齊，很容易就能找到自己想要的產品。

店內販售各種場景模型產品，只要來這裡一趟，便能馬上開始製作模型。

以寫實造型為特徵的MartinWelberg也是店內的人氣產品。該品牌的產品可以直接使用，也可以將產品撕成小塊後使用。

店內人物模型的數量也十分驚人，其中尤以德國品牌「Preiser&Merten」的品項最多，有近1000款產品。

備受玩家歡迎，主打「能輕鬆呈現真實草木情景！」特色的miniNatur，在這裡也擁有豐富的品項。

SAKATSU原創商品的一部分，圖為童話系列的人物和N規的小物，很適合拿來當作作品的亮點。

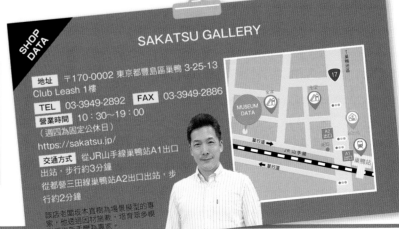

SHOP DATA

SAKATSU GALLERY

地址　〒170-0002 東京都豐島區巢鴨 3-25-13
Club Leash 1樓
TEL　03-3949-2892　FAX　03-3949-2886
營業時間　10：30～19：00
（週四為固定公休日）
https://sakatsu.jp/
交通方式　從JR山手線巢鴨站A1出口
出站，步行約3分鐘
從都營三田線巢鴨站A2出口出站，步行約2分鐘

該店老闆坂本直樹為場景模型的專家，他透過因材施教，培育眾多模型師從新手變為專家。

75

教你排列模型的小撇步

擺放 建築物的 方法

製作場景模型時，最重要的就是鐵軌的配置，而建築物則負責襯托出在鐵軌上行駛的列車。然而玩家在擺放建築物時，意外地容易花太少心思構思，故在本章節中，我們將以不同的主題，來講解如何讓建築物看起來更具真實感。

講師◎吉成卓也
成品攝影◎奈良岡忠

☐ 城市街景

花點心思便能加強層次感

在場景模型加入建築物時，玩家很容易將模型以平行方式擺放，顯得枯燥乏味，故製作時不妨試著在道路與建築間的擺放方式下點工夫，營造出場景模型的動態感和層次感。

還原市區情景時，一般會先畫出道路部分，然後再沿著道路擺放建築物，但我們在此推薦各位玩家先研究建築要如何配置，接著再按照自己覺得整體看起來協調的擺放方式來畫出道路。

鐵路場景模型大多設置在腰部的位置，所以觀賞模型時，大多是從上方眺望整個模型整體，再慢慢放低視線。故在擺放建築時，也應該從靠近地基的位置來考慮格局，將情景打造成具有層次感和密度的街道才合乎邏輯。玩家可一邊擺放建築物，一邊從上下左右各種角度來觀察呈現情形。

此外，若是在道路的另一側或更遠處擺上建築，便能使觀眾無法看到道路對面的空間，進而還原市區特有的密集感和層次感。

活用建築間的角度

走在郊外的商圈時，有時會看到建築與建築之間未呈平行線，兩者之間的縫隙向內或向外延伸的景象。只要稍微挪動相鄰建築間的角度，就能營造出層次感和動態感，這是因為人在觀看建築外觀時，往往會連一旁的建築也盡收眼底。

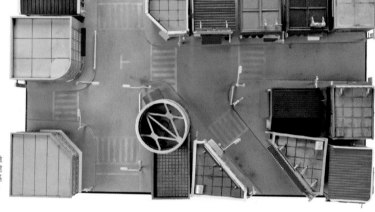

完成後從上方俯瞰整體配置，部分建築有刻意擺得與基底四邊呈傾斜狀。

人眼對於左右對稱的事物，會下意識地覺得小而集中，相反地，如果事物有大有小、左右不對稱、傾斜或方向和數量隨機，看起來就會有向外或向內擴展的感覺。

這種錯覺手法是製作場景模型的必備手段，這裡我們所製作的範例尺寸雖然是37cm×22cm的長方形，不過道路和建築部分都沒有與基底的四邊平行擺放，而是有些許角度。

若覺得建築之間縫隙逐漸變大的景象很突兀，Diocolle系列的建築物有還原後門等設置，故製作時可以在後門處擺上雜草、單車、垃圾桶等等，這樣既能還原自然的生活感，又能吸引觀眾的目光。

只要像這樣稍微用點巧思，應該就能讓作品從單純的排列建築，變身為充滿生活氣息的街道，讓人切身體會到改變擺放方式的成效。

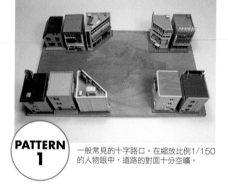

PATTERN 1　一般常見的十字路口。在縮放比例1/150的人物眼中，道路的對面十分空曠。

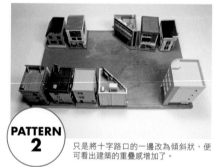

PATTERN 2　只是將十字路口的一邊改為傾斜狀，便可看出建築的重疊感增加了。

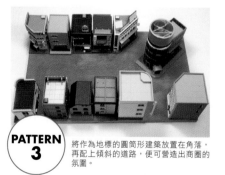

PATTERN 3　將作為地標的圓筒形建築放置在角落，再配上傾斜的道路，便可營造出商圈的氛圍。

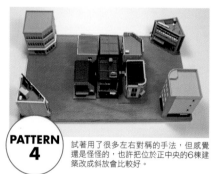

PATTERN 4　試著用了很多左右對稱的手法，但感覺還是怪怪的，也許把位於正中央的6棟建築改成斜放會比較好。

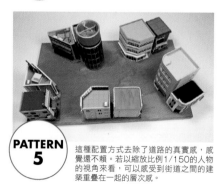

PATTERN 5　這種配置方式去除了道路的真實感，感覺還不賴。若以縮放比例1/150的人物的視角來看，可以感受到街道之間的建築重疊在一起的層次感。

決定配置

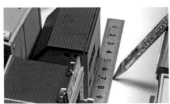

在膠合板上貼上塑膠板，依建築配置畫出道路的輪廓。

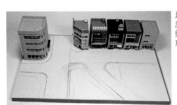

以10mm左右的寬度繪製道路，然後貼上厚度1mm的珍珠板。

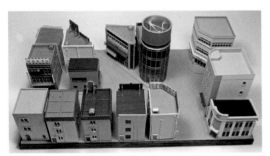

我們最後決定採用圖中的配置，在縮放比例1/150的場景之下，這種配置能讓眼前看到最多景物，同時讓人感受到層次感。

斑馬線的作法

道路上的路面標示，是為單調的道路賦予靈魂的重要元素。各大廠商雖然有販售貼紙和乾式轉印貼紙，但顏色往往過於鮮豔，還要考慮道路寬度、角度是否吻合也很麻煩。故這裡我們試著使用紙膠帶和噴槍來還原寫實的斑馬線。

❶
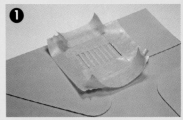

用寬度較細的紙膠帶做出簡易模板。

❷

用噴槍的低壓模式在模板上噴上白色。

❸

成功還原以前的梯子形斑馬線。

❹

透過有深有淺的噴塗方式，可還原自然的磨擦痕跡。

將交通號誌燈的人行道號誌燈部分剪下，以錯開45度角的方式黏合，便可用於所有十字路口的紅綠燈。

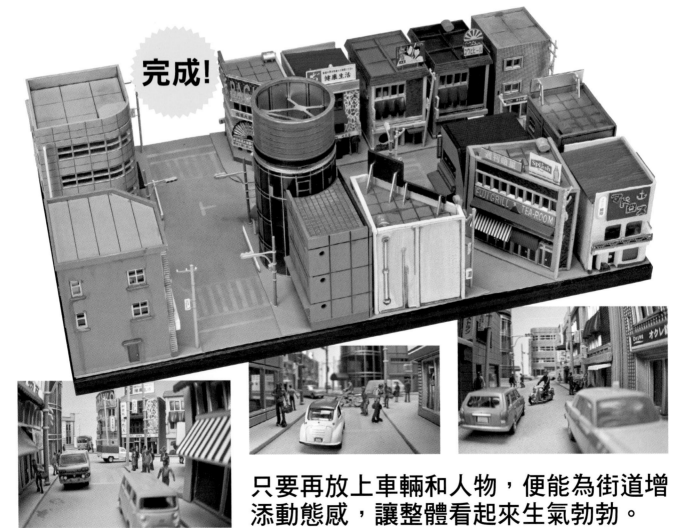

完成！

只要再放上車輛和人物，便能為街道增添動態感，讓整體看起來生氣勃勃。

農村情景

模擬樹木配置

在以自然為主題的場景模型中，我們常常可以看到作者在基底擺了幾個建築物，並在剩餘空間插上了樹木、開闢農田，甚至還硬是堆出了山脈，並在如高爾夫球場的草地般的表面上，立了幾棵樹木的案例。

由於模型主角最終還是鐵路，所以只要將鐵路以外的元素，當作是山脈、樹木、田地等符號，便能輕鬆打造出背景。不過既然難得有機會製作場景模型，就會想讓別人覺得自己的作品「就像真的一樣」。曾有人說過「場景模型」是加法的名言（？），不過即使作品完工，玩家還是可以繼續增加樹木，所以製作時可以不斷進行各種嘗試，直到自己滿意為止。

在範例的作品中，作者除將基底的落差拉到最高，並用道路連接兩個不同類型的農家外，還加入了稻田、田地、溫室等多種元素，讓整個作品充滿看點。此外，作者在收尾時還仿照了薄霧的感覺，以噴槍噴灑加水稀釋後的透明色顏料，使作品還原了自然的光澤感。

有些玩家雖對處理有樹木的自然景觀感到煩惱或覺得麻煩，但其實只要抓到訣竅，就會覺得打造自然景觀是既深奧又開心的工作。

將樹木集中種植在基底較高的位置，這是自然界一般的配置方式，不過以模型的平衡來說又是如何呢？

將上圖的樹木配置繪製成圖，由於地面佔地較廣，樹木數量較少，故製作時費心營造的高低差並沒有發揮作用。

實際安裝樹木

除非是平日有在精心打理的庭院，否則直接在土壤上種植樹木會顯得很不自然，故製作時要記得還原雜草的部分。

一般的做法是先在保麗龍球上用紙黏土做出地面，再撒上草粉等，由於草粉的顆粒很細，所以看起來就像是草地一樣。接著再用磨粉機將泥炭苔磨碎後黏至地面，並於表面撒上草粉，草地便會看起來意外地逼真。

而之所以會產生這樣的效果，是因為泥炭苔和地面之間產生了陰影，給人一種泥炭苔浮在地面上的錯覺，看起來就像草的尖端部分浮在空中一樣。

在種植樹木時，可先在樹木的根部黏上金屬線，方便樹木可以反覆刺入地面，這樣玩家便可反覆進行調整，直到確定最終要擺放的位置。而且因為剛才的雜草所形成的陰影，不仔細看幾乎看不到樹木刺入的洞。

從各個角度觀察，直到確認自己想要的最終位置為止，玩家都可以反覆更換種植樹木的地點。種樹這項工作就像花道一樣，一定會有讓玩家覺得「非此處不可」的位置。

讓樹木間的間距在某種程度上保持相等，在現實的山上也有很多樹木是像這樣栽種的。

畫面前方是比較高的樹木，後面則是比較低的樹木，兩者排列起來就像街上的行道樹。

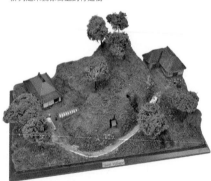

在基底各處按照高度緩急種植樹木，效果以俯瞰時最為顯著。

將上圖的樹木配置繪製成圖，在擺放時也要注意讓樹木所產生的影子，在基底整體上看起來是隨機的。

將樹木以不同間隔、不同角度進行排列，讓人產生樹木是自然生長，而非人工栽種的錯覺。

將不同大小的樹木前後隨意擺放，讓畫面就算是並排排列，也讓人有種空間寬闊的錯覺。

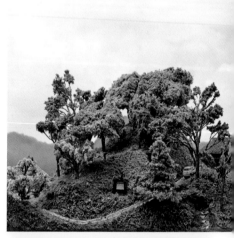

營造農村情景

在鄉下隨處可見的農村風景，時常縈繞在每個人的心中。而既然有農家，就會有田地，並有村民在農地工作，所以這裡我們用了一些小物來還原農村的情景。透過利用小物，將模型情景與每個人心中的農村原始風景結合，便能引起觀眾的共鳴，能夠讓玩家享受到不同於製作市區模型時的情趣，也是製作場景模型的一大魅力。

田地的稻苗部分使用弄鬆的麻繩，水池部分則使用增光聚合媒劑（Gloss Polymer Medium）還原。

將Diocolle的溫室裁切成半座。

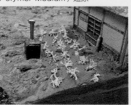

將地衣素材切成塊狀種在田地裡，現成的素材也意外地滿好用的。

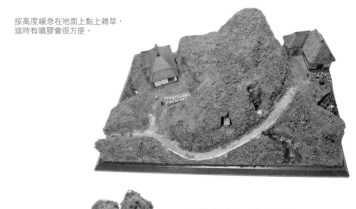

按高度緩急在地面上黏上雜草，這時有噴膠會很方便。

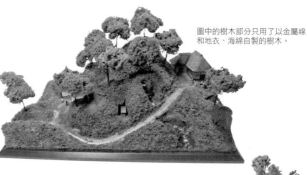

圖中的樹木部分只用了以金屬線和地衣、海綿自製的樹木。

嘗試只使用Diocolle的樹木模型組成的農村情景，由於樹木之間的空隙較為明顯，故整體看起來略嫌空洞。

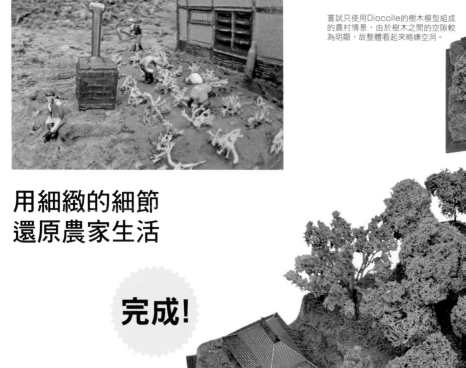

用細緻的細節
還原農家生活

完成！

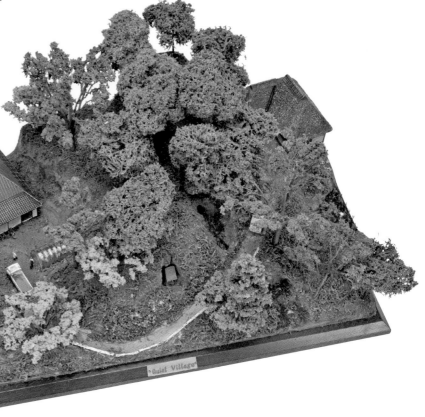

79

工業地區情景

模擬配置

世上有一種人叫做「工廠迷」,而拍攝工業地區的攝影集,和專以工廠夜景為主題的照片,都很受到相關族群的喜愛。讀者如果在網路上搜尋「工業地區」,便會出現大量的煉油廠照片。

而說到工廠和鐵路模型的淵源,GM過去雖曾推出許多工廠組合包,但主要產品還是工廠建築的模型,直到後來TOMYTEC的Diocolle品牌才推出了煉油廠的模型。工廠地區與一般居住建築不同,無論是在設置或展示方式上都相對更加自由。

在此處的範例中,我們以Diocolle的組合包為基底,還原了不同於城市和農村的非日常空間。製作的重點在於建築的配置,以及利用現有零件來填補空間上方的密度。

而且考慮到情景設定為煉油廠,故作品還原了從煤氣鼓、蒸餾塔、冷卻塔、儲油罐到加油站的實際煉油過程,讓作品更有說服力。而我們要如何填補現實與模型間的差距,在鐵路模型世界裡應該也是永遠的課題,這讓我們很想精確還原情景,以向觀眾說明這種博物館型模型的魅力所在。

確認最終配置

組成工廠情景的各個元素,與民宅、大廈不同,只要看的人沒有具備充足的相關知識,看起來就會像是某種符號一樣。

這時把重點放在立體物件的重疊和層次感上,便會讓整個作品變得更有說服力。像是在以基本得石油提煉過程為基礎,加上更多輸油管和煙囪等物件,嘗試營造出工廠的氛圍。

蒸餾塔是提煉原油的主要設備,從實際的煉油廠照片來看,大小不一的蒸餾塔以重疊的方式排列,散發出獨特的魅力,若是能將這種配置方式應用在場景模型上,說不定能讓觀眾留下深刻的印象。

考慮到這點,故除了現成的蒸餾塔組合包外,我們還利用了鋁箔紙製成的球,和火箭的廢棄零件等物件,試著還原了巨大的蒸餾塔。並在蒸餾塔周圍圍上用架線組合包製作的保護建築,進一步增加了建築與建築間

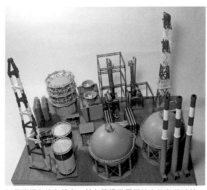
如果將煙囪放在前方,並在蒸餾塔周圍放上桁架狀建築,便能給人上方空間密度增加的感覺。

這樣的格局既有一定的密度,高度部分也左右分配平均,使設計上方空間有被填滿的感覺。

將視線放低,將建築與車輛的大小進行比較,便能深刻感受到其他建築物的大小。

在建築與建築之間能看到的景象,為進行配置時的關鍵,像這裡因為看得到輸油管,所以為整體增添了不少真實感。

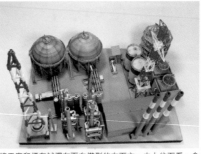
將工廠和煙囪試擺在面向模型的右下方,由上往下看,會看到由於工廠的牆面太多,導致畫面沒什麼層次感。

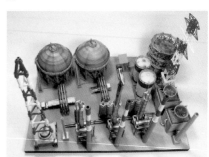
按煉油廠的提煉過程擺放的格局,這種格局雖然具一定密度,但沒有什麼層次感,看起來就像是廠商的目錄一樣。

讓基底回歸白紙狀態,先從位置固定的煤氣鼓開始固定,並在空出的空間反覆進行試擺。

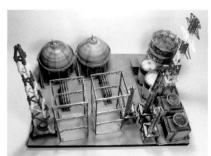
放上圍在巨大蒸餾塔周圍的桁架狀建築,觀察模型整體的協調感,還有由上往下俯瞰時的層次感。

ikaros 5018 EPY
32A
32

重疊的面積。

在這裡雖未特別提及，但如果在模型上裝上LED燈等燈飾，便可一改模型在黑暗中呈現的樣貌。就算作品已經完工，玩家還是可以在基底上加入建築、燈飾等各種元素，這也是製作工廠情景的魅力之一。

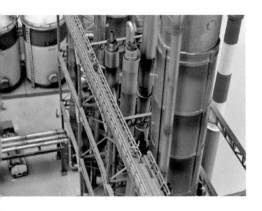

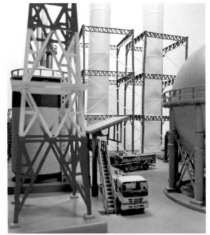

蒸餾燃料的加油站，只要將桁架狀的建築重疊排列，就能提高場景的密度。

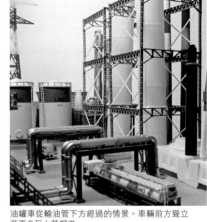

油罐車從輸油管下方經過的情景。車輛前方聳立著更多巨大蒸餾塔。

在靠近眼前的地方擺上煤氣鼓，深處擺上鐵塔，我們嘗試讓觀眾在俯瞰整個格局時，感受到一種層次感。

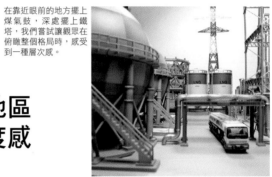

留心工業地區情景的密度感

完成！

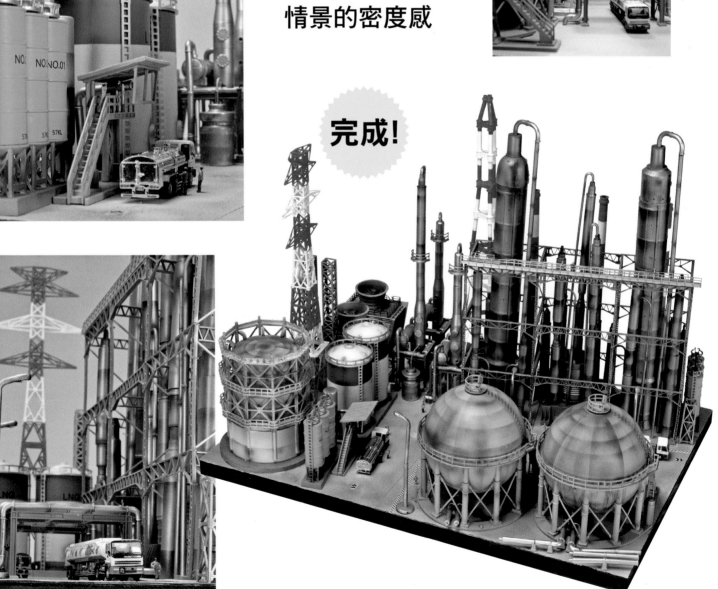

2021 鐵路模型大賽

每年都會舉辦的鐵路模型大賽，是由全國高中生和中學生競相展示自身製作的鐵路場景模型的比賽，而在2021年的賽事中，這場比賽分成了九州大賽和東京大賽（全國賽）進行。

本次大賽總共分為模組組、單塊榻榻米格局、HO車輛組3個組別，分別由與會觀眾和評審投票決定獎項。我們在本章節中摘錄了2021年的獲獎作品，相信這些細節滿分的得獎作品，一定能成為各位玩家在製作場景模型時的參考。

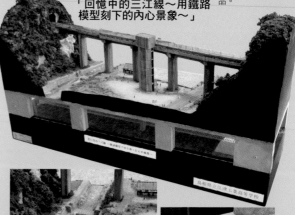

模組組

規則為製作N規的模組設計（直線規格為300mm×900mm，曲線規格為600mm×600mm），並進行評比。

使用牙刷一一栽種稻苗，耗時2個月完成的稻田情景。

以提燈裝飾的攤販營造出了祭典的氛圍。

文部科學大臣獎
觀眾票選最佳模型
白梅學園清修中高一貫部　鐵路模型設計班
「某個夏日」
以日本祭典的架空場景為主題，能讓人感覺到懷舊風情的模型作品。

優秀獎
島根縣立江津工業高中　建築、電力科3年級電力課程　課題研究　岡班
「回憶中的三江線～用鐵路模型刻下的內心景象～」
將在2018年廢線的三江線化為回憶留存的作品。

優秀獎
灘中學・高中　鐵路研究社
「龍編橋」
龍編橋坐落於越南北部的紅川上，擁有長達119年的歷史，是越南現存的最古老的鐵橋。

用繪圖軟體和雷射切割技術製作鐵橋，精細的桁架建築部分也完整還原了。

以環氧樹脂打造的河流也完全符合當地的氛圍。

河川的水花和稻田等的水景表現也很講究細節。

包含宇都井站在內，所有的建築和景色都是學生自己做的。

用焊接黃銅線來還原的月台和扶手的造型也十分出色。

理事長特別獎
奈良學園中學高中　交通問題研究社
「初秋涼爽的龍王峽」
本作品的原型為南海高野線九度山至高野下一帶，線形部分則參考了丹生川附近的橋梁。

在高野山和山麓間用來運送物品的繩索，也是本作品的一大亮點。

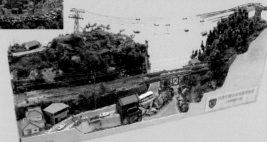

加藤祐治獎
關東學院中學高中　鐵路研究社
「日本第一的祕境站」
本作品的原型為祕境站之一的室蘭本線的小幌站。

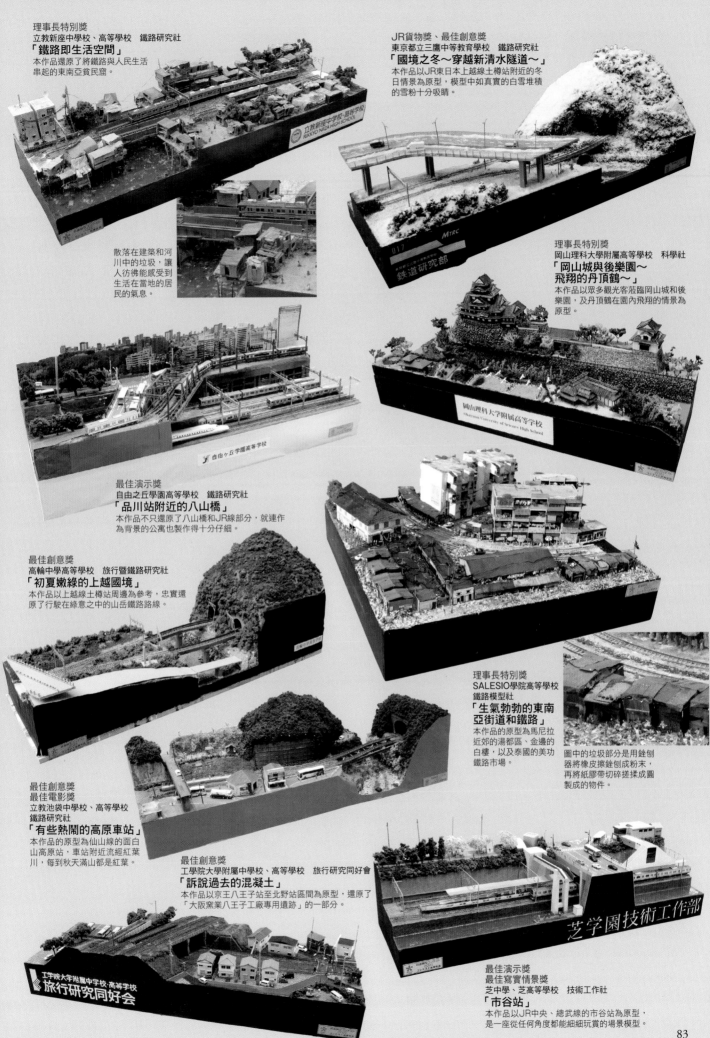

理事長特別獎
立教新座中學校、高等學校　鐵路研究社
「鐵路即生活空間」
本作品還原了將鐵路與人民生活串起的東南亞貧民窟。

散落在建築和河川中的垃圾，讓人彷彿能感受到生活在當地的居民的氣息。

JR貨物獎、最佳創意獎
東京都立三鷹中等教育學校　鐵路研究社
「國境之冬～穿越新清水隧道～」
本作品以JR東日本上越線土樽站附近的冬日情景為原型，模型中如真實的白雪堆積的雪粉十分吸睛。

理事長特別獎
岡山理科大學附屬高等學校　科學社
「岡山城與後樂園～飛翔的丹頂鶴～」
本作品以眾多觀光客蒞臨岡山城和後樂園，及丹頂鶴在園內飛翔的情景為原型。

最佳演示獎
自由之丘學園高等學校　鐵路研究社
「品川站附近的八山橋」
本作品不只還原了八山橋和JR線部分，就連作為背景的公寓也製作得十分仔細。

最佳創意獎
高輪中學高等學校　旅行暨鐵路研究社
「初夏嫩綠的上越國境」
本作品以上越線土樽站周邊為參考，忠實還原了行駛在綠意之中的山岳鐵路路線。

理事長特別獎
SALESIO學院高等學校　鐵路模型社
「生氣勃勃的東南亞街道和鐵路」
本作品的原型為馬尼拉近郊的湯都區、金邊的白樓，以及泰國的美功鐵路市場。

圖中的垃圾部分是用銼刀器將橡皮擦銼刨成粉末，再將紙膠帶切碎搓揉成圓製成的物件。

最佳創意獎
最佳電影獎
立教池袋中學校、高等學校　鐵路研究社
「有些熱鬧的高原車站」
本作品的原型為仙山線的面白山高原站，車站附近流經紅葉川，每到秋天滿山都是紅葉。

最佳創意獎
工學院大學附屬中學校、高等學校　旅行研究同好會
「訴說過去的混凝土」
本作品以京王八王子站至北野站區間為原型，還原了「大阪窯業八王子工廠專用遺跡」的一部分。

最佳演示獎
最佳寫實情景獎
芝中學、芝高等學校　技術工作社
「市谷站」
本作品以JR中央、總武線的市谷站為原型，是一座從任何角度都能細細玩賞的場景模型。

83

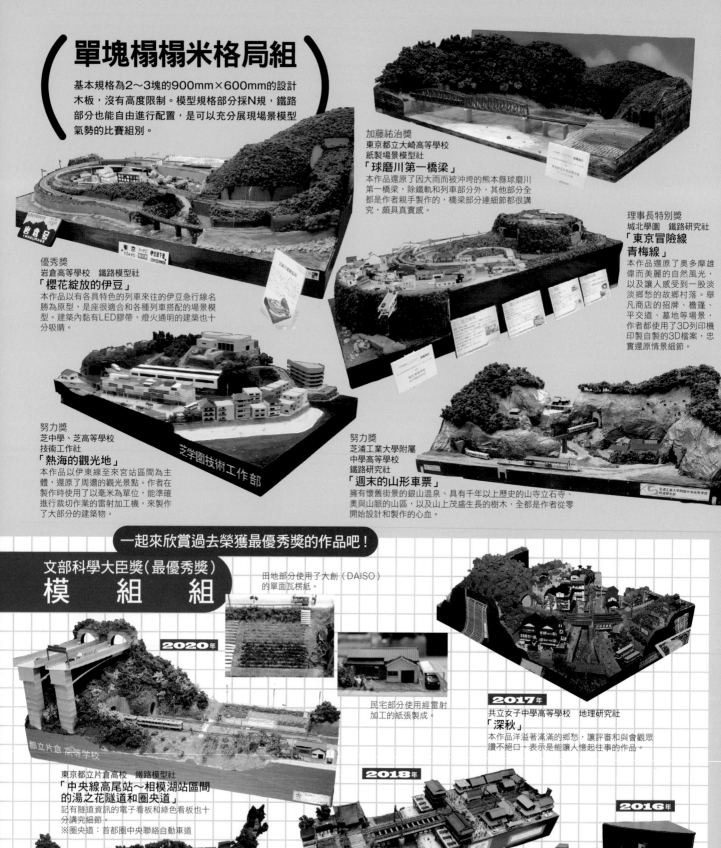

單塊榻榻米格局組

基本規格為2～3塊的900mm×600mm的設計木板，沒有高度限制。模型規格部分採N規，鐵路部分也能自由進行配置，是可以充分展現場景模型氣勢的比賽組別。

加藤祐治獎
東京都立大崎高等學校　紙製場景模型社
「球磨川第一橋梁」
本作品還原了因大雨而被沖垮的熊本縣球磨川第一橋梁，除鐵軌和列車部分外，其他部分全都是作者親手製作的，橋梁部分連細節都很講究，頗具真實感。

理事長特別獎
城北學園　鐵路研究社
「東京冒險線
青梅線」
本作品還原了奧多摩雄偉而美麗的自然風光，以及讓人感受到一股淡淡鄉愁的故鄉村落。舉凡商店的招牌、檐篷、平交道、墓地等場景，作者都使用了3D列印機印製自製的3D檔案，忠實還原情景細節。

優秀獎
岩倉高等學校　鐵路模型社
「櫻花綻放的伊豆」
本作品以有各具特色的列車往來的伊豆急行線名勝為原型，是座很適合和各種列車搭配的場景模型。建築內黏有LED膠帶，燈火通明的建築也十分吸睛。

努力獎
芝中學、芝高等學校　技術工作社
「熱海的觀光地」
本作品以伊東線至來宮站區間為主體，還原了周遭的觀光景點。作者在製作時使用了以毫米為單位，能準確進行裁切作業的雷射加工機，來製作了大部分的建築物。

努力獎
芝浦工業大學附屬中學高等學校　鐵路研究社
「週末的山形車票」
擁有懷舊街景的銀山溫泉、具有千年以上歷史的山寺立石寺、奧羽山脈的山區，以及山上茂盛生長的樹木，全都是作者從零開始設計和製作的心血。

一起來欣賞過去榮獲最優秀獎的作品吧！

文部科學大臣獎（最優秀獎）
模組組

田地部分使用了大創（DAISO）的單面瓦楞紙。

2020年
東京都立片倉高校　鐵路模型社
「中央線高尾站～相模湖站區間的湯之花隧道和圈央道」
記有隧道資訊的電子看板和綠色看板也十分講究細節。
※圈央道：首都圈中央聯絡自動車道

民宅部分使用經雷射加工的紙張製成。

2017年
共立女子中學高等學校　地理研究社
「深秋」
本作品洋溢著滿滿的鄉愁，讓評審和與會觀眾讚不絕口，表示是能讓人憶起往事的作品。

2018年
關東學院六浦中學校、高等學校　鐵路研究社
「和之街～京之風物詩～」
本作品還原了京阪本線伏見稻荷站的站房、寺院舉行祭典的盛況，以及鴨川周邊散步的人們。

2019年
廣島城北中、高等學校　鐵路研究社
「瀨戶內的黃昏景色」
這是座濃縮了瀨戶內當地日常風景美好的作品。

作品中的民宅、道路橋、防波堤等場景，都是作者從零開始設計和製作的物件。

2016年
廣島城北中、高等學校　鐵路研究社
「原爆圓頂館和燈籠遍佈的元安川」
本作品以原爆圓頂館為背景，展現了水面上漂浮著燈籠和紙鶴的河川，是座以鐵路模型的場景模型，引入深思和平議題的模型作品。

尺寸極小的迷你場景模型
KATO MINI DIORAMA CIRCUS

在本次的鐵路模型大賽中，同時還召開了以KATO販售的「迷你場景模型底座」進行的立體模型比賽。這款商品主打只有手掌大小的迷你尺寸，製作門檻較低，就連新手也可以毫無壓力地享受製作模型的樂趣。

開放一般民眾參加的「KATO MINI DIORAMA CIRCUS」，
主要分為小學組、中學組及大人組進行比賽。
比賽作品透過「鐵路模型大賽」的APP進行投票，每組各自選
出「觀眾票選最佳作品」及「好讚獎！」。
下方所列出的作品，雖然只佔比賽作品的一部分，但我們精心
挑選了許多能讓玩家在製作場景模型時，能作為參考的作品！
下次各位不妨也當作試試自己的實力，參加看看吧！

會場有將比賽作品的鐵
軌連結起來，展示小型
列車在迷你場景模型上
奔馳的情景！

ISUBASUDENTETSU
「JR 姬路站」

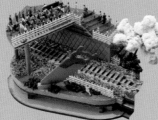

Mog
「無題」

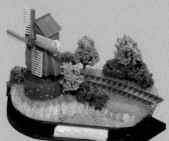

Medical Art①
「無題」

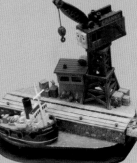

Medical Art②
「無題」

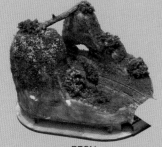

REON
「無題」

宮下直久
「花圃愛好者」

NAHABISARYOU
「單色的回憶」

中島豐
「地方線單線和森林分界線」

會田芽生
「無題」

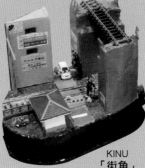

KINU
「街角」

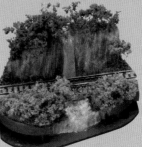

伊丹良一
「瀑布與鐵橋」

高山正太
「願新冠疫情平息！
向頭班車加油打氣」

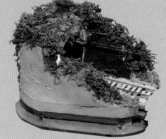

KURUNMASU
「大正坂隧道」

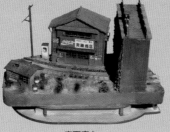

宮下直久
「春雷」

長友春樹
「在河邊釣魚」

得獎作品公開於「鐵路模型大賽APP（https://moraco-app.web.app/）」，
有興趣的玩家務必造訪網站看看！

LAYOUT AWARD

「LAYOUT AWARD」為每年在城南島舉辦的「鐵路模型設計（場景模型）」的全國公開徵件作品展會。展會除會從各種優秀作品中選出最大獎外，還會根據與會來賓的投票，選出最佳觀眾獎和最佳鐵路獎等各獎項。在本章節中，我們嚴選出幾項2020年和2021年的得獎作品來進行介紹！而在這些充滿魅力的得獎作品中，聚集了許多能成為場景模型製作靈感的元素。

2020
年度受賞作品

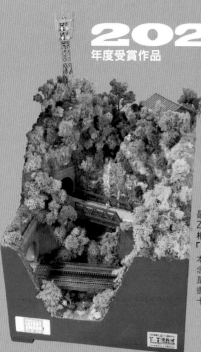

最大獎
Z軌ROKUHAN獎
相子英亮
「小旅行」
本作品還原了令人懷念的日本景色，不論是山中的樹林、瀑布還是河川，都製作得十分精美。

SAKATSU獎、北野工作所獎、HOBBYSTATION獎、最佳觀眾獎
明治學院東村山鐵路研究社有志組
「秋葉原站電器街口」
除建築物外，貼於窗戶和招牌上的動漫、企業廣告，也大多是作者親自製作的。

KATSUMI獎
開智中學校、高等學校鐵路研究會
「沙灘鐵路」
本作品以海邊的木造商店、白良濱所拍攝到沙灘實景及碧綠大海為原型製作，這也是這項作品的看點。

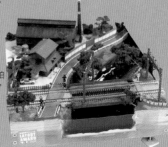

RICOH獎
OYA（城南島模型館）「城南站」
本作品的配置有效地活用了小空間的部分，令人十分欽佩，LED燈飾的使用方法也很引人注目。

WORLD工藝獎
高石智一
「酒窖」
觀光客絡繹不絕的酒館前方有條河川流過，給人一種清新涼爽的感覺。

2021
年度受賞作品

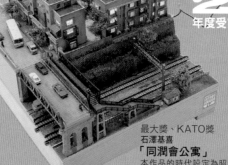

最大獎、KATO獎
石澤基喜
「同潤會公寓」
本作品的時代設定為昭和50年代，並參考了中之鄉公寓、清砂通公寓中實際存在的住宅。

最佳觀眾獎
野口浩一郎
「初雪的早晨」
本作品展現了初雪早晨的空氣凜冽感，並結合了狗狗在石橋上等待主人的情景。

作品徵件注意事項

鐵路模型模組
LAYOUT AWARD

ART FACTORY城南島每年3月，都會舉辦鐵路模型設計的公開徵件展會「鐵路模型模組LAYOUT AWARD」，並募集參展作品。這場展會為免費參加，沒有限制參展作品的數量，且不論專業、業餘、個人、團體或年齡，人人皆可報名參加，故有興趣的玩家不妨帶著輕鬆的心情參加看看。

■作品規定
作品須為符合鐵路模型LAYOUT WARD徵件規定的作品，或以T-TARK規格製作的鐵路模型作品。
另，投稿作品須為與鐵軌連結之後，可讓列車在上頭安全穩定行駛的作品。
主題不拘，已經公開發表過的作品也可參展。

■投稿辦法
確認完報名注意事項內的作品規定、參展日程等注意事項後，在報名截止日期前填寫報名表提交即可。報名注意事項、報名表可於官方網站查看。

■官方網站
https://artfactory-j.wixsite.com/layoutaward

最佳觀眾獎、HS（HOBBYSTATION）獎
小關龍馬
「御茶之水 Sola City」
在PVC板上貼上單向玻璃，再按下按鈕打開燈，便可看到模型內部。

最佳觀眾獎
竹內高志
「越過山嶺」
本作品的情景充滿了寫實感，可讓人想像列車在險峻的雪山上行駛、充滿動態感的模樣。

最佳觀眾獎
電車線路（Tramway）獎
OYA（城南島模型館）
「東城南站」
本作品的地下鐵月台採抽屜式設計，方便觀眾觀看，場景模型整體則採用了LED照明。

※備註：官方網站除可以瀏覽得獎作品外，還可欣賞本篇章未介紹到的參展作品，請有興趣的玩家務必造訪網站看看。
https://artfactory-j.wixsite.com/layoutaward/exhibition

KATO·TOMIX 場景模型用品目錄

各公司雖然有許多對製作場景模型十分有用的產品，但在本章節中，我們將先為讀者一次性介紹由KATO和TOMIX發售的產品。 想必玩家光是看著這些產品，便能在腦中想像製作場景模型的過程，進而立刻就想挑戰自己製作模型吧！

（此處標示的價格皆為含稅後的價格）

KATO

學習組合包

本組合包是配合玩家想要還原的情景，將製作場景模型的材料和小物混合組成的組合包，只要購買本產品，便可踏出製作場景模型的第一步。

場景模型入門組合包（製作岩面篇（24-340）／製作道路篇（24-341）／製作樹木篇（24-342）／製作具綠色景觀的情景·基本篇（24-343）／製作河川篇（24-344）／製作具綠色景觀的情景·細節篇（24-345）／各¥2420）
本組合包依據主題不同，混合了製作模型所需的素材和小物，讓玩家可以輕鬆享受製作模型的樂趣。

闊葉樹組合包·12入（（小）20～80mm（24-564）／（大）80～130mm（24-565）／各¥2860）
針葉樹組合包·12入（（小）60～100mm（24-566）／（大）100～150mm（24-567）／各¥2860）
本組合包內含製作樹木所需的素材和黏合劑。玩家可依個人喜好調整塑膠製的樹幹和枝葉，再黏上樹葉素材，即可還原出樹木。

日本櫻組合包（12入／24-366／¥2970）
透過在塑膠製的樹幹和樹枝上，拼接上適合用來表現細小樹形的天然素材樹木，便可以還原充滿細緻度的樹形。

地形類素材

本素材為製作場景模型地形的必備素材。產品種類繁多，從製作地形基底的岩石表面素材、岩石造型素材，到提升模型質感不可欠缺的彩色素材皆有販售。

場景組合包
場景模型造型紙
（24-500／¥3630）
內含能還原各種地形的場景模型造型紙和素材的體驗包。組合包內容：造型紙本體、場景模型用石膏、場景模型組液體顏料4色。尺寸：45.7×60.9cm。

場景模型造型紙
（230×1820mm（24-501）／¥2310／460×1820mm（24-502）／¥4400）
金屬製的主材外覆有特殊外皮，重量輕巧且不需要額外素材來增加支撐度。只要塗上場景模型的專用石膏，便可製作出各式各樣的造型。

場景模型用石膏
〈造型紙用〉
（24-503／¥1320）
這種石膏的特點為硬化速度較慢，可以慢慢塗抹大面積的場景。此外，若將這種石膏塗在場景模型的造型紙上，可形成增強硬度的表面。容量：907g。

場景模型用石膏〈輕量型〉
（24-507／¥1320）
廣泛用於場景模型，細膩、光滑且輕巧的石膏。也很適合灌入矽氧樹脂的鑄模中製作岩石。容量：0.68kg。

灰泥布皮（大）
（24-302／¥1760）
一種在粗織布上塗上石膏的素材，只要沾水黏貼便可輕易製作出堅固的地形。尺寸：200mm×4.5m。

場景模型用矽氧樹脂製碗具組合
（24-504／¥2970）
本產品為塗抹石膏時所使用的道具，內含2個大小不同、用來混合石膏和水的碗，和1隻專用抹刀。

場景模型用矽氧樹脂製刷具組合
（24-505／¥2310）
將石膏塗至造型紙時所用的刷具。矽氧樹脂的材質讓使用後的保養工作也輕鬆不少。

灰泥布皮用托盤（24-506／¥3300）
不論是用來沾濕灰泥布皮，還是處理使用石膏的各項作業，都很適合的托盤。尺寸：25.4×35.5×4.4cm。

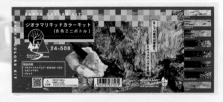

場景模型液態顏料組合包（8色迷你罐裝）
（24-508／¥2970）
一種用於以石膏製成的岩石等物件上色的8色組合水性顏料，可讓物件表面呈現自然的色調和觸感。組合包附贈調色盤和上色器具。容量：29.5ml×8。

24-509　24-510　24-511　24-512
24-513　24-514　24-515　24-516

場景模型液態顏料（啞光綠（24-304）／啞光咖（24-305）／各¥990）
一種用來替造型紙或灰泥布皮等地形基底上色，梳理地面、草地基底表面的顏料。

場景模型液態顏料（白色（24-509）／混凝土（24-510）／石灰色（24-511）／石板灰色（24-512）／黑色（24-513）／生棕土色（24-514）／燒棕土色（24-515）／黃色（24-516）／各¥770）
一種水性顏料，使用方法為加水稀釋後，塗在用石膏製成的素色岩石表面進行上色。使用時可疊加多種顏色，讓岩石的顏色看起來更具真實感。容量：59ml。

24-519　24-520　24-521　24-522

矽氧樹脂製模型（岩礁（24-519）／地層石（24-520）／隨機綜合（24-521）／岩盤（24-522）／各¥1430）
一種用矽氧樹脂製作的模型，透過將石膏灌入模型做出岩礁、地層石、岩盤等各種岩石。

使用範例　　使用範例

保護漆（柏油款（24-517）／混凝土款（24-518）／各¥660）
一種用於加強柏油、混凝土鋪裝路面表面呈現的水性顏料。

24-327　24-328　24-329
24-330　24-331

碎石〈極細〉（深咖啡色（24-327）／咖啡色（24-328）／蜂蜜色（24-329）／亮灰色（24-330）／灰色（24-331）／各¥880）
一種大小最適合拿來還原N規模型沙石的碎石。常用在各種場景，例如貨車貨物、河灘等等。

24-523　24-524
24-525　24-526

場景模型輕型石頭　灰色
（極細（24-523）／小（24-524）／中（24-525）／大（24-526）／各¥440）
一種可因應石頭山、崖下、河灘等不同情景，和各種比例尺活用的碎石，也可用場景模型液態顏料進行上色。容量約為82ml。

枯枝（24-527／¥1430）
用來還原掉落在地上的枯枝或是河灘、海岸漂流木的素材。容量：42g。

景觀類素材

指覆蓋場景模型地表的草木、花、果實等素材。原有產品的名稱也變更為「材料大小＋植物」和「顏色」的組合，產品的變化也大幅提升。

SCENIC GLUE（24-390／¥1320）
一種特性為塗膜厚實、具有柔軟度，乾燥後能呈現消光效果的水溶性黏合劑。除了能黏貼顆粒較大的中、大、特大（Giga）、極大（Tera）款草粉外，也可用於黏貼片狀植被（Plant Sheet）、纖維植被（Fiber Plants）、天然素材植被、天然素材樹木等素材。

SCENIC CEMENT
（24-383／¥1100）
用來定型、保護完成的樹木或草地的黏合劑水溶液。乾燥後會呈消光效果。

SPRAYER
（24-301／¥770）
將草粉、彩粉類的素材嵌入SCENIC CEMENT固定時使用。噴嘴可切換成噴霧狀以及水槍狀兩種模式。

植物素材

植物素材為一種將上色後的海綿磨碎成顆粒狀的素材，可依據顆粒大小使用在草、雜草、樹木的樹葉等植物上，也可以將不同大小和顏色的植物素材混合使用。

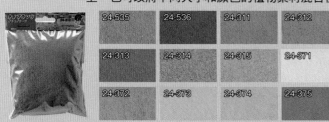

極細植被（Nano Plants）（土色（茶色）（24-535）／土色（黑色）（24-536）／混合綠（24-311）／草綠色（24-312）／深綠色（24-313）／混合色（綠色）（24-314）／極細植被混合色（茶色）（24-315）／日本櫻花色（24-371）／日本紅葉枯茶色（24-372）／日本紅葉金絲雀色（24-373）／日本紅葉金色（24-374）／日本紅葉深緋色（24-375）／各¥660）
顆粒大小：0.025mm～0.79mm，容量：353ml。

中型植被（Medium Plants）（橄欖綠（24-538）／淺綠色（24-539）／中型植被綠色（24-540）／暗綠色（24-541）／森林綠色（24-542）／森林混合色（24-543）／各¥880）
顆粒大小：3.17mm～7.93mm，容量：353ml。

特大植被（Giga Plants）（灰綠色（24-547）／淺綠色（24-548）／中型植被綠色（24-549）／暗綠色（24-550）／蔭綠色（24-551）／各¥880）
顆粒大小：3.17mm～38.1mm，容量：353ml。

小型植被（Small Plants）（黃綠色（24-322）／混合綠色（24-323）／淺綠色（24-324）／中型植被綠色（24-325）／暗綠色（24-326）／陰影綠色（24-537）／各¥660）
顆粒大小：0.79mm～3.17mm，容量：353ml。

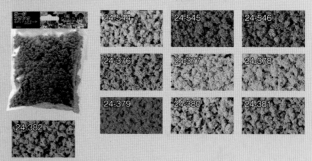

大型植被（Large Plants）（橄欖綠（24-544）／森林綠色（24-545）／森林混合色（24-546）／日本紅葉枯茶色（24-376）／日本紅葉金絲雀色（24-377）／日本紅葉金色（24-378）／日本紅葉深緋色（24-379）／淺綠色（24-380）／中型植被綠色（24-381）／暗綠色（24-382）／各¥880）
顆粒大小：7.93mm～12.7mm，容量：353ml。

極大植被（Tera Plants）（淺綠色（24-319）、中型植被綠色（24-320）、暗綠色（24-321）／各¥1540）
由海綿顆粒組成的塊狀素材，可將其撕開後使用。顆粒大小：50.8mm，容量：832ml。

片狀植被（Plants Sheet）（淺綠色（24-316）／中型植被綠色（24-317）／暗綠色（24-318）／陰影綠色（24-552）／各¥880）
為在細網上纏上細小海綿製成的產品，可用於表現雜草等植物。
容量：464ml。

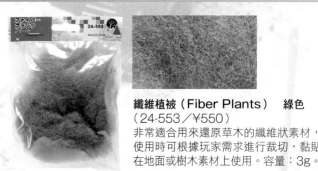

纖維植被（Fiber Plants） 綠色
（24-553／¥550）
非常適合用來還原草木的纖維狀素材，使用時可根據玩家需求進行裁切，黏貼在地面或樹木素材上使用。容量：3g。

場景模型黏合劑（24-384／¥1100）
一種塗抹後經15分鐘左右，便會變成透明且具極強黏著力的嶄新黏合劑。除天然素材樹木以外，也很適合拿來黏貼田野草地、森林等場景。

場景模型黏合劑 噴霧型（24-385／¥1320）
無色透明的液狀黏合劑。特色為清爽的質感，只要薄薄塗上一層便能發揮強大的黏性，最適合用來黏貼Nano Plants系列的素材。

天然素材樹木（帶葉型（淺綠色）／24-556／帶葉型（Medium綠色）24-557／各¥1430／加深型／24-368／¥1210／林冠／24-558／¥1430）
將真實植物經染色加工處理後的樹枝素材，葉片部分是重新在樹枝上黏上樹葉素材製成的，玩家可按個人喜好調整形狀來使用。林冠則是用來還原只有最上部樹葉繁盛的樹幹的素材。

闊葉樹的樹幹（小）24入（30～50mm／24-369／¥1100）
針葉樹的樹幹（小）24入（60～100mm／24-370／¥1100）
只要在樹幹上貼上Large Plants等素材，便可製作出闊葉樹或針葉樹。

花（紅、白、黃、紫4色入／24-560／¥770）
果實（紅、橘2色入／24-559／¥770）
先在以植物類素材製作的草地、樹木上噴上SCENIC CEMENT，再使用花或果實素材，即可還原樹木結實纍纍或繁花盛開的情景。容量：29ml（1袋）

牧場草材（Field Grass）自然色（（24-334）／淺咖色（24-335）／淺綠色（24-336）／Medium綠色（24-337）／各¥770）
一種纖維素材，十分適合用來製作稻草、日本榿樹、芒草等高挑細長的草類或農作物。容量：8g。

日本草原（萌黃色（24-412）／雜草色（24-413）／褐色（24-414）／各￥440）
能夠展現沉穩日本風草地的素材。容量：20g。

千草（24-425／￥990）
十分適合用來展現無花的茂密草叢景象。
草高：6mm，顏色：綠色42入。

日本草原
絨毯型　600×900mm（24-421／￥1650）
以與日本草原Plants同色的萌黃色、雜草色、褐色混合而成，尺寸為600×900mm的彩色絨毯。玩家也可按個人喜好的大小，用剪刀進行裁切後使用。

花花草草組合包
（24-424／￥1650）
只要使用另外加購的草原黏合劑，將草地素材沾上內含的花粉，即可營造花草繁盛的景象。

樹葉
（若綠24-426／常盤色24-427／深綠色24-428／各￥770）
無光澤的細小（約3mm）農場素材，兼具輕巧的體積和適中的通透性。

第一次做雪景就上手
（24-417／￥1650）
內含用來撒雪的罐裝素材和專用黏合劑。

雪花黏合劑
（24-418／￥1320）
事先在欲製作雪景的物件上塗上這款黏合劑，便可讓加強固定撒上的雪花。

冰柱
（24-423／￥1430a）
一種可以直接塗抹在建築屋頂或屋簷的透明凝膠狀管裝素材。

雪花結晶
（24-422／￥1430）
可用來展現冰凍的水池或積水的膏狀素材。

千古之雪（雪膏）
（24-420／￥1540）
具有濕氣以及重量的造雪素材。由於本素材為膏狀材質，故就算沒有基底，也可以直接塗抹使用，完全乾燥後會變成堅硬的白雪，且內含金屬成分，會散發光澤。

粉雪
（24-561／￥770）
先在欲加工的物件上噴上SCENIC CEMENT，再使用粉雪即可展現細緻的細雪情景。也可用在樹木、地面及建築等物件上。容量：353ml。

水景素材

只要各種水景素材組合在一起，即可打造出清澈的河水、蔚藍的湖面、蕩漾的海岸等各具特色，且具有真實感的水景。

水底顏料（深藍色（24-358）／海軍藍色（24-359）／暗綠色（24-360）／苔綠色（24-361）／暗橄欖綠色（24-362）／淡咖啡色（24-363）／各￥1100）
用來表現水底部分的100%壓克力顏料。可在注入深水部分的水前用來打底。

白波顏料
（24-357／￥770）
用來描繪急流流過石頭時所形成的白色波浪，可以加入波音顏料（NAMIOTO COLOR）增添彩色。

水面清潔黏土
（24-364／￥770）
可去除水景表面或場景模型上的灰塵的工具，可重複使用。

擬真水
（REALISTIC WATER）（24-338／￥3300）
只要一瓶即可輕鬆做出深度約3mm的水景。

Deluxe Materials

製作場景模型不可欠缺的黏合劑品牌。旗下產品都是能用於各種材質、通用性極高，又具安全性的水性產品。

速乾膠（Speed Bond）
（24-026／￥495）
一種塗上後只需5分鐘即變硬的木工用速乾型PVA黏合劑。除了可用於木材、紙張、布料以及聚氨酯等材質外，也可用於形狀較容易乾燥的塑膠製零件等等。容量：25ml。

Rocker Card Glue
（24-027／￥1375）
只要塗在厚紙板、塑膠板等薄型素材的表面，便能迅速進行黏合的黏合劑。非常適合拿來製作車輛、建築物等紙製組合包。產品內含適合用來處理細節部分的極細噴嘴。容量：50ml。

TOMIX

木板、基底組合

情景（場景模型）基底部分所使用的木板，可分為可和各種物件組合後使用的情景木板，及從本來就是以組合使用為導向的組合式木板。

情景木板（8021／¥1375）
用於情景製作基底的木板，尺寸約為600×900×40mm，表面為膠合板材質，背面有用角材加強硬度，可使用內附的螺栓和2、3個螺母組合木板。

組合式木板A（8023／¥2200）
用於設計基底部分的木板，尺寸為300×600mm，表面為膠合板材質，背面則有用角材加強硬度，也可以將這種木板拼接成分割式的大型底座。

組合式木板B（8024／¥2530）
用於情景基底部分的曲線型木板，尺寸為450×450mm。中間部分有預先鑿空，用來製作河川的凹槽，表面為膠合板材質，背面則有用角材加強硬度。

情景基底組合（8018／¥9640）
保麗龍材質，山區、河川等地形一體成型的產品，只要用美工刀等工具便可簡單進行加工。尺寸為700×920×200mm。

全景墊（8192／¥6380）
還原了俯瞰建築、道路等街景的打底墊，可用於展現鐵軌周邊的熱鬧景象。尺寸約為900×1800mm。

景觀用品

包括可用來製作稻田、田地、山地的彩粉，和能還原地衣、草地的草粉，以及用來製作鐵軌、道路附近的植被、樹木、雜草的植被素材，產品種類繁多。

〈8106〉暗綠色　〈8107〉綠色　〈8108〉淺綠色　〈8109〉淺綠混合色　〈8116〉咖啡色　〈8118〉咖啡混合色

彩粉（暗綠色（8106）／綠色（8107）／淺綠色（8108）／淺綠混合色（8109）／咖啡色（8116）／咖啡混合色（8118）／各¥770）
經重新調色後更新，用來製作基底的彩粉。在農田、山地等場景，能讓設計看起來更具真實感。

〈8151〉暗綠色　〈8152〉綠色　〈8153〉淺綠色　〈8154〉淺綠混合色

草粉（暗綠色（8151）／綠色（8152）／淺綠色（8153）／淺綠混合色（8154）／各¥770）
將植被素材的海綿再弄得更細密後上色製成的素材。非常適合用來製作草地等草高較高的地面。

〈8161〉暗綠色　〈8163〉淺綠色　〈8164〉淺綠混合色

植被素材（暗綠色（8161）／淺綠色（8163）／淺綠混合色（8164）／各¥550）
將細緻的海綿上色製成的基底素材。可用於製作道路旁的植被、樹木和雜草。

〈8196〉咖啡色

〈8197〉灰色

SCENERY防水漆
（Scenery Waterproof Coat）
（8139／¥1100）

能讓基底的地形使用真正的水來製作河川、湖泊的防水漆。使用方法為用筆等工具沾取防水漆，並塗在想防水的部分，乾燥後會呈現無色透明的光澤狀。

SCENERY黏合劑
（Scenery Bond）
（8100／¥440）

一種用途廣泛的黏合劑，可用來黏貼保麗龍、碎石、彩粉等素材。淨重：100cc。

SCENERY石膏
（Scenery Plaster）
（8141／¥660）

具有良好的加工性，可用製作山區、河川、田地等各種景觀。只需3小時即可凝固，變硬後重量很輕，也不會出現乾裂的痕跡。

SCENERY碎石
（Scenery Ballast）
咖啡色（8196）／灰色（8197）／各¥550）
一種去除光澤、具真實感的碎石，非常適合用來製作茶色的鄉村道路等景觀。

古今往來

越來越有趣的
場景模型製作！

的場景模型用品

現今許多情景和場景模型的材料都已經有一定的用法，我們也很常在各處看到某種情景「只要用○○」就能解決的情況，不過在本章節中，我們將重新深入探討各種材料，並為讀者進行介紹！

Presented by SAKATSU
產品攝影●奈良岡忠

設計和場景模型的整體尺寸，常常很容易變得很龐大，一旦重量加重，在保管和移動上就會顯得困難，可能會出現因本身重量過重而彎曲，最壞還有可能出現斷裂的情況，所以在製作上需盡可能選擇重量較輕的素材。

像是如果使用保麗龍製的素材，便可將素材削成斜面，將樹木、電線桿插在上頭固定，加工上也很簡單。

地形

製作地形的基本材料
保麗龍／保麗龍板／珍珠板

具有30mm、50mm厚度的
板狀素材
製作高度時十分方便
保麗龍
保麗龍板

產品介紹

這種保麗龍和我們一般看到用來包裝的保麗龍不同，就算進行裁切也不太會產生碎屑或變形。價格落在462日圓～2640日圓。

這種素材分為細型和一般型，玩家可以用途和目的自行選擇。

這種保麗龍板為MORIN所研發的產品，主要用來解決Diocolle建築組合包零件的基底落差問題。價格落在385日圓～440日圓。

大小也是方便使用的適中尺寸。

裁切

裁切時使用保麗龍切割器，這是一種利用電熱線的熱度來熔化保麗龍，以進行裁切的工具。

想切出直線時，可使用兩把不鏽鋼直尺夾住素材，便可切出漂亮的直線。也可以用雙面膠將直尺固定在素材上，增加切割時的穩定度。

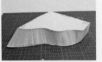

電熱線的熱量很小，所以也可以將紙張拿來當作引導切割的材料或紙型使用。像是用雙面膠將牛奶盒之類的厚紙板貼在保麗龍板上，作為裁切時的引導模板。

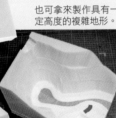

還可以製作平滑的曲線地形。

配合保麗龍的熔化速度，慢慢裁切保麗龍。

也可拿來製作具有一定高度的複雜地形。

高度1～5mm
用來製作鋪裝道路等細微落差或調整高度的素材
珍珠板

產品介紹

珍珠板為光榮堂研發的建築物材料，是一種用密度較保麗龍板高的發泡素材製成的材料，具有方便加工的表面。價格落在286日圓～1760日圓。

大小約為B4大小，使用起來很方便。

厚度有1mm～5mm，選擇多樣。

裁切

要切直線時可搭配不鏽鋼直尺使用。美工刀的刀片是消耗品，所以刀片若是有出現斷裂、鈍化情形，記得要更換新刀片。

也很適合拿來製作車道和人行道的高低差。

還可以黏在河岸的兩側來製作河道。

在用美工刀進行切割時，可依序以「劃過切線」、「稍微出力切」、「在完全貼著切割墊的狀態下裁切」的方法裁切，像這樣連續3次沿著同樣切線裁切的話，切出來的斷面就會很漂亮。

只要用美工刀削去邊角，就能在珍珠板上做出斜度。裁切時別忘了要用鋒利的刀刃，以一定的角度和速度進行作業。

任誰都可以簡單完成的！
柏油鋪築道路

包含簡易型鋪築道路在內，日本道路的鋪築率超過80%，考慮到這種情況，玩家在製作場景模型時，大多數還是會希望能將基底的道路製作成鋪築道路，然而與道路素材或製作方法相關的資訊卻意外地稀少。故下面我們將介紹3種材料，深入探討製作道路寬度、白線、速限標誌等物件的素材，帶玩家進入場景模型的奧妙世界。

具有啞光質感、不透明性的材料
水性壓克力顏料
（GOUACHE）
中性灰（Neutral
Gray）（20ml）

產品介紹

品牌為Liquitex，售價286日圓。

為一種管裝畫材、顏料。濃度有如美乃滋，一條約可塗抹A4大小的範圍。如果是寬度5cm的道路，約可塗滿1公尺以上。

這種顏料的優點在於不會溶於保麗龍等素材，可直接拿來上色，且在顏料還未乾透前，都可以用水稀釋將顏料洗淨。不過顏料乾透後就會具有防水性，不太容易溶於水。玩家可利用其防水性來進行疊色，或使用含有水分的黏合劑也不用擔心顏色會滲開。

只要塗上這個便可做出道路！
ZARAZARA
水性塗料
道路專用（100ml）

產品介紹

這是一種混有細小顆粒的石膏狀塗料，瓶子的口徑很大，方便用筆或抹刀直接沾取使用，1瓶約可塗抹A3大小的範圍。如果是用來塗寬度5cm的道路，則據說約可塗抹2～3公尺。

品牌為POPOPRO，售價990日圓。

這款塗料有肉眼無法看到的細小顆粒，能在不破壞平衡感的情況下，製作出具有顆粒質感的鋪築道路。本產品和GOUACHE顏料一樣，都是水性壓克力顏料，故乾燥前可以用水稀釋清洗，乾燥之後則具有防水性。

影印真實路面，
可輕鬆拿來當作地面使用！
貼紙素材柏油路
7416

產品介紹

品牌為Bush，售價為494日圓。

這是一款以厚紙板印刷的素材，包裝內含2張210×148mm（約A5尺寸）的貼紙。

只要將這款素材放上或黏上基底，便可輕鬆地製作出地面。這款產品雖為16號規格使用，但感覺也可以用在N規模型上。

用來製作山地、岩石地等地形和
不平整地面的材料
石膏

在製作模型時，有越來越多玩家使用輕量石粉黏土或塑型土等輕便素材來製作地形。不過具有灌注後會變硬，或是變硬後可以進行切割的特性的石膏，仍是製作地形時不可取代的材料。

最適合拿來製作情景模型的
輕量石膏
石膏
（CASTING
PLASTER）

產品介紹

品牌為WOODLAND，售價為714日圓。

本素材的外觀為像麵粉一樣的粉末。包裝上雖然寫著只有226g重，但實際約有300g的粉末。若以製作厚度1cm的地面為基準，約可做出250×200mm大小的基底，容量剛好是一次製作就能用完的量。

按體積比水1：石膏粉3（按重量比1：1.6）混合，便可得到體積為3的石膏。若想一次就將石膏粉用完，可在160～180毫升（1杯左右）的水中加入一包石膏粉，就能調出約500ml的石膏。由於石膏粉溶於水後，大概只要5分鐘就會開始變硬，變得難以流動，故記得要事先準備好橡膠鑄模。

最適合拿來製作岩石的
材料！
場景模型用石膏

產品介紹

品牌為KATO，售價為1320日圓。

容量為680g，若以製作厚度1cm的地面為基準，約可做出400×300mm大小的基底。如果一次將所有石膏溶化的話，應該很難在開始變硬的5分鐘內完成製作，故建議使用時至少分2～3次溶解，反覆進行塗抹（灌注）。本產品由於瓶子的密封度極高，所以開封後短時間內不會出現受潮情形。

按體積比水1：石膏粉2.5（按重量比1：1.4）混合，便可得到體積為2.5的石膏。石膏粉溶於水後，大概5分鐘後就會開始變硬，40分鐘後則會變硬到可以脫模的程度，完全乾燥則需要24個小時。

用來製作山區、河川等
地形基底的材料
SCENERY
PLASTER

產品介紹

品牌為TOMIX，售價660日圓。

這款產品雖然是粉末狀，但顆粒較大，顏色為灰色。容量為400g，若以製作厚度1cm的地面為基準，約可以做出300×200mm大小的基底，包裝採一次用完的設計。

按體積比水1：石膏粉2（按重量比1：1.25）混合，便可得到體積為2的石膏。使用時建議讓讓水的比例多一點，讓石膏稍微軟一點，這樣灌注或塗抹的作業時間便可以拉到30分鐘左右。完成後約需要靜置3小時才能脫模，完全乾燥的時間則會依據厚度而有所不同。

很多玩家認為，只要在完成地形部分後，在表面黏上沙子、粉末或海綿，就沒必要事先為地形打底上色，但其實為地形打底是製作場景模型時，十分重要的一項工程。

考慮到如果不幫地形打底上色，只撒上適量的粉末的話，有可能會出現從縫隙中看到地形素材的情況，或是因撒上足以覆蓋地形素材顏色的素材量，而導致製作成本、時間和重量都增加的情形。

這種作法乍看之下雖然有些繞遠路，但打底可以節省後續的作業效率及提升美感。

為地形打底的法寶
塗料

研發用來為繪畫打底的顏料 十分適合用來打底的
打底劑（GESSO）

Liquitex製、全12色，容量為50ml，售價為各440日圓。

此顏料嚴格來說不是塗料，而是一種打底劑，但塗出來的感覺卻很像濃稠的塗料。

很在意筆觸的玩家，可以等打底劑完全乾燥後，以與第一次塗抹的方向呈垂直的方向再次上色。

可充分發揮打底劑的功能。

塗抹較大面積時，建議使用刷具。這種打底劑乾燥後便具有防水性，要注意不要把筆放到打底劑乾掉黏在上頭。

一罐約可塗抹8張如圖中A5（約20×15cm）尺寸的基底。

覆蓋力極強、乾燥後可用來替場景模型打底的塗料
GOUACHE

全50色，容量為20ml，售價為各286日圓。

能充分用來打底的塗料。若稍微加水稀釋的話會起小氣泡，導致覆蓋力下降，所以使用時必須反覆塗抹。

本產品為管裝，故使用時可以按需求擠出塗料，十分方便。一條約可塗抹約4張A5大小的面積。

品質雖不及GESSO，但如果直接使用原液，不加水稀釋的話，便可以發揮覆蓋和阻隔視線的效果。

摻有沙和纖維成分的 水性壓克力顏料
情景塗料
（Texture Paint）

具良好的填補效果，又有一定的質感，故使用起來很方便，但不具延展性，無法在較大的面積上推開塗料。

TAMIYA（田宮）製，全9色，容量為100m，售價為各880日圓。

本塗料摻有細小的顆粒狀素材，故建議搭配準備淘汰的畫筆。且本塗料具有黏性，一罐約可塗抹1張A5大小的面積。

只要不拘泥於製作的成本和質感，這款塗料就是一款三兩下便能完成塗裝和粉末黏貼作業的方便塗料。此外，玩家在使用時還可使用水性壓克力顏料進行調色，等情景塗料乾燥後即可疊上顏色。

雖具有強大的耐久度，但會溶於水，故不適合拿來打底
百元商店的水性壓克力顏料

種類和容量都十分豐富。

顏色上很少自然的顏色，像要把圖中的「茶色」拿來當作地面的顏色使用，感覺還需要再進行調色。不過只要花100日圓就可以買到容量25ml的顏料，以CP值來說還是滿吸引人的。

乾燥後會溶於水滲透，故不適合拿來打底
水彩顏料

種類和價格繁多。

水彩顏料會因水分而溶解及滲透，故不適合拿來打底。

草、木、沙

這種粉末素材大多是1mm以下的細小顆粒，並依據製作素材的不同，大致可分為以下3種：①海綿（柔軟的人造素材。常用來製作樹叢、苔蘚、耕過的土地等），②纖維（蓬鬆的人造素材。常用來製作草地、禾本科植物），③木材（將樹木壓碎後製成的天然素材。常用來製作落葉或分量不大的植物）。3種素材而後再依據大小、長度分類，並上色製作成不同顏色的產品。

以極細海綿片製成的粉末素材
極細草粉
（WOODLAND）

產品介紹

可拿來當作地面的基底色，不過和其他顏色混合使用的話，呈現出來的效果會更自然。售價落在571～714日圓。

能用來製作草群，外觀呈短毛狀的纖維素材
草粉組合
（Grass Selection）（MORIN）

產品介紹

黏著時建議搭配壓克力消光劑（Matte Medium）使用。容量為6g，售價各330日圓。

用於製作草皮、雜草等草地的粉末素材
鄉村草粉（Country Grass）（MORIN）

產品介紹

本產品為以天然木粉製成，並用壓克力顏料上色而成的素材，就算碰到水也不會掉色。售價各330日圓。

草系專家用的纖維素材
靜態草
（Static Grass）（NOCH）

產品介紹

本產品為剪短至2.5mm左右的細毛素材，可以將草製作成如遇到靜電般豎起的形狀。售價為659日圓。

山區自然不用說，在城市的公園、行道路等也很常會看到樹木情景。

由於樹木存在著各種高度和形狀，所以可以配合模型的狀況來使用，是對營造場景變化、增加立體感十分有用的素材。

而在現實生活中的城市地區，雖然也有許多高度相當於 3～4 層樓建築的樹木，但為了讓模型整體看起來不會整個都是樹木，有時候也會特意用小棵的樹木來布置場景。

部分樹枝為鋼絲製，連樹形都可以改變
POPOPRO

產品介紹

闊葉樹・深綠色（70mm，3入）、植栽・圓錐型（60mm，5入）、柳樹（50mm，3入）※圖由左至右，各990日圓。

黏上「植被素材」即可展現真實的通透感
WOODLAND

產品介紹

椰子樹、棕櫚樹（7.5～9.5cm，5入），售價2573日圓。白樺樹（5～7.6cm，4入），售價1715日圓。闊葉樹（3.1～5cm，5入），售價2001日圓。

販賣各種日本樹木
TOMYTEC

產品介紹

杉樹、欅樹、黑松
※圖由左至右，各858日圓。

「The樹木102 杉樹」的內容物。實際內容物包含3棵樹的材料。

用木工膠或橡膠接著劑黏合樹幹和樹枝。

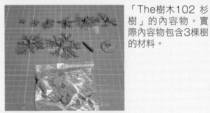

在樹枝上貼上用來表現樹葉液的海綿。黏貼時記得黏合劑的用量要少一點，海綿也要一點一點地慢慢貼上。如果黏合劑的用量太多，乾燥的速度就會變慢，有時候甚至會讓樹葉和黏合劑一起從樹枝上掉落。

黏合時建議使用保麗龍膠，這種膠水乾燥前的黏性很強，作業時海綿不容易從樹上掉下來。但保麗龍膠會牽絲，故記得在完全乾透前把絲的部分去掉。

天然素材特有的真實感
能打造出細節滿分的樹木
SAKATSU

產品介紹

SAKATSU從荷蘭農家直接進口的乾花，並分裝在保鮮盒中販售。荷蘭乾花（Nederland Dry Flower）（Super Tress，少量包裝），售價2200日圓。

使用方法

① 首先要思考樹木的配置。將同種類的樹木規律排列，然後再手工進行修剪，讓整體呈現林蔭大道的模樣。

② 透過偏向單調的配置，雖然可使場景更貼近真實的自然環境，不過如果樹木的種類只有一種，人工的感覺就會很重，單一樹種很適合用來表現防風林等人工種植的場景。

③ 在場景中隨意加入各種樹木，讓整體變成混合林。

④ 試擺上樹木，思考擺放的位置和高度。

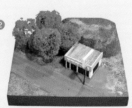

⑤ 檢查樹木是否會外露，若是完成要將模型放入盒子之類的容器，記得也要確認高度部分是否會超過限制，檢查完後即可開始黏貼樹木。

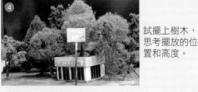

⑥ 完成後的樹木中，有部分樹木的樹形歪掉了，這時雖然可以用手指輕拉樹木進行調整，但也可以視情況讓樹木維持歪斜的狀態。

⑦ 在斜坡設置樹木時，只要彎折樹幹，便可以讓樹根貼近斜坡，種得比較低。

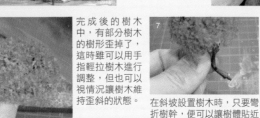

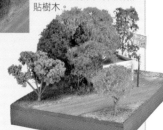

用木工膠或保麗龍膠黏合樹木即大功告成！

miniNatur系列為仔細表現每一根莖、每一片樹葉的草類和樹木素材。本產品先是按適合用來製作地面小草、樹上的樹葉等用途分為數種類，接著再進一步分成春夏秋冬的顏色……日本國內市面總共販售超過200種相關素材。

miniNatur系列不僅可以用於用量較大的情景、場景模型上，也可以用在以一株為單位的細小植被上，是一款極為方便的素材。

最適合拿來製作地面小草的素材！
miniNatur

走在景觀表現最前端的高級素材！
miniNatur

產品介紹

普通大包裝款的售價為1257日圓，總計有145種類，小包裝款又被稱為「迷你包裝」，售價660日圓，總共有57種類。迷你包裝中的乾花等素材，在想製作少量多樣的花叢時十分方便。

普通包裝款內含4cm×14cm左右的透明膠膜，兩面皆黏有素材。迷你包裝款則為普通大包裝款的一半。

草堆高度最高可達5mm，約到N規人物一半的身高。

將素材從膠膜上一一撕下使用。這款素材小到用手指捏住就會被擋住，所以建議使用時可以使用鑷子夾取。

用來製作蔬菜的花類素材，會以如圖的形式進行包裝。普通包裝款為3.5cm×14cm的帶狀素材，迷你包裝款的面積則為一半，3.5cm×7cm。

使用少量的Super Fix（模型固定膠）將miniNatur黏至地面，也可以使用木工膠。

將素材切成需要的高度。如果切在素材的正中間（約1.7cm左右），便可以用來製作比N規人物更高的加拿大一枝黃花景觀。要製作蔬菜的花朵時，則要素材剪得再短一點，到高5mm左右。

用Super Fix（模型固定膠）或木工膠黏貼素材。製作人造田地或花園時，建議將素材排成一列一列的形式。但如果是要呈現自然生長的風貌，就不要將素材排成列，而是將素材切成小塊，讓植物呈叢生的狀態會比較好。

用來製作草群的素材！
Martin Welberg

Martin Welberg（荷蘭品牌）的草表現素材大致可分為三種：可以說是地面成品的草墊型、可從底紙剝下來使用的可撕型，以及可撕型中特別用來製作在樹木下方生長的樹枝和樹葉的單棵型。

這款素材的售價落在3～4000日圓，價格十分昂貴，素材種類還超過250種，許多玩家看到這裡或許會對其價格和種類感到震懾，但這其實是一款熟悉久了，就會明白其便利性和CP值的優良產品。

分為4.5mm、6mm、12mm、20mm 4種草高的草素材
草墊型

產品介紹

大小約為A4尺寸，售價落在2970～4345日圓。有7～14種不同顏色和材質的款式，全部總共有42種款式。

草墊型呈一張墊子狀，這款產品以薄片為基底，上頭散落著泥土、短草和長草，還原了自然草地的景觀。

上方的圖為拿4.5mm的草墊和N規人物比對的結果，這款素材放在N規中，呈現出來的感覺就等於平原。下方的圖則是拿20mm的草墊來對比，這高度會看不到人物。

草高約2～20mm
可撕型

產品介紹

大小約為A5尺寸，售價落在1650～2970日圓。有各種不同顏色和材質，全部總共有近200種款式。

從底紙上撕下素材使用。這款素材和草墊型不同，沒有作為基底的薄紙，是一款以設想玩家會先製作地面，再在上面黏貼使用的素材。

圖左是使用高度最低的2mm款式，素材看起來就像是草皮或小雜草一樣。圖右則是用了20mm的款式，這是本素材中最高的款式，給人一種身在灌木叢中的感覺。

色彩變化也極為豐富的
單棵型

產品介紹

一組裡面有10棵樹，售價為2970日圓。

圖左到右分別為高度20mm的修剪型、高度40mm的修剪型、高度40mm的未修剪型、高度20mm的未修剪型。修剪型建議用來製作靠近籬笆、樹叢中心的部分，未修剪型則建議用在靠近樹叢邊緣的地方。

圖左為高度20mm的素材與N規人物的對比，這高度可以混在雜木林中使用，也可以用來當作籬笆、田地的農作物。圖右則為40mm的素材與N規人物的對比，這高度與其說是灌木叢，不如說是灌木了。

讓樹木製作也輕輕鬆鬆！
植被素材（Foliage）
（又名片狀植被，Plant Sheet）

凡是做過樹木模型的人，應該都曾對黏合樹葉素材感到棘手過，而植被素材的出現，便是為了解決這種「樹葉無法順利與樹木黏合」的問題。植被素材是一款在有如棉花般的纖維上，撒上粉狀海綿的片狀素材。玩家只要一邊延展素材，一邊纏繞在樹枝上，便可以用於製作樹葉、地面和懸崖等物件或場景。

※什麼是片狀植被（Plant Sheet）？
片狀植被的製造商其實是美國的WOODLAND，在日本則因KATO將原名的「Foliage」以日文片假名標示而普及，後來名稱便改為現在的片狀植被（Plant Sheet）。

產品介紹

在細小的網上撒上細小海綿顆粒製成的素材
植被素材（Foliage）
（即片狀植被，Plant Sheet）

本產品由WOODLAND生產，圖左為改名前的包裝，圖右則為改名後的包裝。WOODLAND除4款綠色素材外，還有紅葉、花朵各2款，總計8款素材。

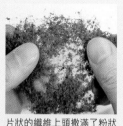

片狀的纖維上頭撒滿了粉狀海綿。

一片面積約為464平方公分，略大於20cm×20cm的正方形。圖中用來當作比例尺的雜誌是A4的變形尺寸，大小約為20×30cm。

一袋的內容物如圖，裡頭大概放了可以做5棵5～10cm高的樹木的葉片。

想將這款素材用來製作樹叢時，別忘了要先製作地面。

只要用Super Fix（模型固定膠）等黏合劑進行黏合，三兩下就可以完成一叢樹叢。

最適合用來製作真實鐵路！
碎石

市面上許多廣泛使用的鐵軌都自帶道碴設計，很多玩家可能會覺得這樣就夠了。不過若是想讓鐵路情景變得更加逼真，我們會推薦玩家在鐵軌上再撒上一些碎石。

由MORIN製造的碎石有2種顆粒大小、4種顏色，總計8種變化，120ml入的產品編號如下。

120ml容量、採夾鏈袋包裝開封後也能輕鬆開闔使用的 R Stone

	幹線 淺灰色	地方線 淺咖啡色	地方線II 暗咖啡色	準幹線 暗灰色
碎石N 0.6～0.9mm 售價462日圓	No.431	No.432	No.433	No.434
碎石N粗顆粒 0.9～1.2mm 售價418日圓	No.461	No.462	No.463	No.464

產品介紹

除圖中的120ml夾鏈袋款外，另外還有66ml的袋裝、150ml的杯裝，以及500ml的瓶裝款。

圖中No.431款的顆粒大小約為0.6～0.9mm，顏色為淺灰色。

若要如圖撒在單線鐵軌上的話，用量約需10cm長、5ml左右。120ml的碎石約可覆蓋240cm長的鐵軌。

若要如圖將鐵軌間與鐵軌旁邊完全覆蓋時，一條10cm的鐵軌約要10ml的碎石。120ml約可覆蓋120cm的長度，複線鐵軌的話則可覆蓋約60cm的長度。

使用方法

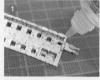

1　製作好地形及上完底色後，用「布料黏合劑」（或木工膠）黏合固定鐵軌。

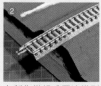

2　在製作模組或區塊模型時，為了保護鐵軌的接頭部分，需要連接一定長度的鐵軌，但記得不要黏合用來保護的鐵軌部分。

3　找張合適的紙對折，並裝上紙張斜切，裝入碎石開始撒上碎石。鐵軌中間只要撒一點點即可。

4　用乾燥的畫筆抹開碎石，調整形狀。製作時記得要盡可能地掃去枕木上的碎石，這樣會更具真實感。這項作業雖然很需要考驗耐心，但還是想確實地把它做好。

5　用噴霧器將整條鐵軌噴濕，這樣不僅可以預防在下個步驟滴入黏合劑時，碎石會隨意跑動，同時也有助於黏合劑滲入鐵軌。

6　將Super Fix（模型固定膠）用1：5的比例加水稀釋，並用滴管滴入鐵軌。操作時盡量將滴管管口貼近鐵軌，不要讓黏合劑到處亂滴，並讓黏合劑確實滲入整條鐵軌。

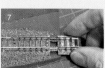

7　為保護接頭部分而連結的鐵軌，記得要在黏合劑徹底乾燥前拔掉。黏合劑約需要12小時以上才會完全乾透。

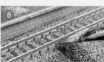

8　以鐵軌側為中心，塗上未釋太多稀釋的茶色水性壓克力顏料GOUACHE，別忘了周圍的碎石也要塗到。

9　將黑色和焦茶色的GOUACHE顏料，以1：10的比例加水稀釋，反覆塗抹碎石。如果以濕洗的方式塗色，碎石的凹陷中會殘留深色，進而強調污垢感和陰影。

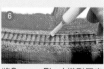

10　待顏色完全乾透後，用乾畫筆沾取少量的白色或奶油色等顏色較亮的GOUACHE顏料，在合適的紙張上摩擦，然後像在清掃一樣將顏料塗至鐵軌側面。這樣鐵軌側面的凸起處會稍微沾到顏色，進而加強帶點灰塵的感覺和立體感。

11　待顏色完全乾透後，用較厚的紙張摩擦鐵軌表面，使其露出金屬表面。這麼做一方面是為了進行通電，另一方面則是因為實際的鐵軌也會露出金屬表面。

水·雪

可用來製作各種情景模型的水景！
模型水

用來製作水景的素材「模型水」（光榮堂，MW-01，售價1320日圓），只要將模型水從容器中倒出，即可簡單快速地製作出水域。這種素材具有良好的耐氣候性，體積減少＝縮痕較少也是其優點之一。

具良好透明度的透明素材！
模型水

產品介紹

改版後的模型水素材，硬化時間約較原本減少了20%左右。（表面約12分鐘左右開始硬化）

黏稠度如蜂蜜或鬆軟水飴的液體，無色、透明且具有淡淡的氣味。

容量換算為體積的話，一管差不多有50cc，約可製作200×10×5mm的河川。包裝採一次就能用完的少量包裝，圖為示意圖，實際產品呈透明狀。

使用方法

1. 水底的顏色多半是暗色系，故先在水底塗上黑色、焦茶色等顏色，或者藍色或綠色也很適合用來表現水域。在斷面上緊黏上膠帶，讓材料不會溢出來。

2. 這種素材不容易去除氣泡，故倒入模型水時，記得要保持平穩，讓素材不會起泡。一開始先倒到預計高度的8成就好（倒入的厚度超過10mm時，記得先靜置整整一天，讓模型水完全硬化。

3. 為了讓材料從膠帶的空氣或是龜裂溢出也不會影響到作業，可將模型放入箱中進行加工，或在模型底下鋪上兩層報紙。這種材料一旦沾到地板或絨毯便很難去除。

4. 這種材料的流速較慢，所以製作時記得一邊等材料擴散至場景整體，一邊進行些微調整，再將剩下的材料倒入至預計高度。由於這種材料要約12分鐘後才會開始變硬，故製作時可以不用急，慢慢完成就好。

5. 靜置整整一天讓材料變硬。確認完全變硬後即可撕除膠帶，大功告成！

用來製作雪景的素材！
雪粉

這裡我們想推薦很適合用來製作雪景的粉素材「雪粉」（MORIN，售價330日圓）。玩家若是帶著「要做雪景不就撒些白粉就好了？」的想法，那可真是太小看製作雪景的作業了。在現實世界中，積雪需達到15cm才能被稱為「白雪皚皚」的景象，但在1/150比例尺的世界後，白雪皚皚的景象只能做成1mm厚，只要稍微在地面沾附上一些顆粒，便可使地面的基底透出來。本區塊除將介紹素材本身外，也一併介紹各種雪景的製作方法。

最適合用來製作雪景的粉末
雪粉

產品介紹

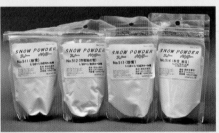

通常包裝（售價330日圓）的容量為120ml，若只上薄薄的一層，約可覆蓋40cm四方形左右的面積。

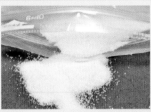
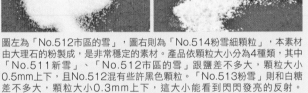

圖左為「No.512市區的雪」，圖右則為「No.514粉雪細顆粒」，本素材由大理石的粉製成，是非常穩定的素材。產品依顆粒大小分為4種類，其中「No.511新雪」、「No.512市區的雪」跟鹽差不多大，顆粒大小0.5mm上下，且No.512混有些許黑色顆粒。「No.513粉雪」則和白糖差不多大，顆粒大小0.3mm上下，這大小能看到閃閃發亮的反射。「No.514粉雪細顆粒」則和低筋麵粉差不多大，顆粒大小0.2mm上下，沒什麼反射。

使用方法①
「能看到地面的雪景（剛開始下雪，或即將融化時的景象）」

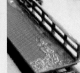

在想製作雪景的地方塗上Super Fix（模型固定膠），一般在黏貼粉狀素材時，雖然也可以使用水溶性黏合劑（將木工膠以1：5比例加水稀釋的表面活性劑＝混了少量洗碗精的黏合劑），但有時候會出現因時間老化，導致黏合劑泛黃的情況，故這裡我們推薦使用Super Fix（模型固定膠）或壓克力消光劑（Matte Medium）。

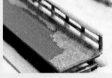

大量撒上雪粉，並將多餘的粉末抖落。作業時記得在下方舖上報紙，將抖落的雪粉回收再利用，完成後地面的顏色就會像圖片一樣透出來。這種製作手法很適合用來呈現剛開始下雪，或雪即將融化時的景象。

使用方法②「具有厚度的雪景（雪帽屋頂）」

如果只靠雪粉來增加雪的厚度，那製作時就會消耗大量的雪粉，進而增加製作成本和重量。故製作時除可以使用發泡素材珍珠板等製作厚度外，也可以使用塑化土、輕量石粉黏土等材料。

使用砂紙磨掉珍珠板的邊角，使其變得圓潤。製作時記得要考慮到雪的柔軟度和均勻度，讓珍珠板就算沒有撒上雪粉，也看起來像是戴了頂雪帽。

用和之前一樣的步驟和訣竅黏上雪粉。屋頂表面的顆粒感搭上雪粉閃閃發亮的反射光澤，讓整體看起來更真實的雪。

使用方法③「不太厚的積雪（用於樹木上頭）」

如果不想讓雪景的厚度太厚，但又想表現積雪的樣子，首先可在想要製作積雪的地方塗上白色，這裡我們推薦玩家使用水性壓克力顏料GOUACHE的白色。

待塗料乾透後塗上Super Fix（模型固定膠）並撒上雪粉即完成。根據雪質的不同，樹木積雪到一定的程度，樹枝上的雪就會落下來，所以以與周圍其他物件的積雪相比，樹木的積雪並不會太厚。此外，當底色是較深的顏色時，如果只單純撒上雪粉的話，會使底色透出來太多，所以這種製作方法只建議用在針葉樹上。

製作水域時不可或缺的素材！
透明環氧樹脂

市面上售有「TAMIYA（田宮）透明環氧樹脂（150g）」、「PRO-CRYSTAL（專業水晶）880（300g）」及「Devcon ET（300g）」等不同種類，使用便利度基本上相同，都是將液體素材倒入想製作水域的地方，待素材凝固。

這種材料的優點為透明、乾燥後不太縮水，可混合TAMIYA（田宮）陶瓷顏料進行上色；缺點則為必須將主劑和硬化劑以2：1的比例混合，多一點或少一點都會影響變硬的狀況，容易受到誤差影響，不太適合少量使用。

具高透明度又不易泛黃！
TAMIYA（田宮）透明環氧樹脂（150g）

產品介紹

這款產品除可用來製作場景模型的水域外，也是手工藝的材料之一，故可以在手工藝店家買到。售價為1980日圓。

產品介紹

下圖為「PRO-CRYSTAL（專業水晶）880（300g）」（Temcofine製，售價2970日圓）和「Devcon ET（300g）」（ITW，售價3916日圓）的產品照片。使用方法大致與TAMIYA（田宮）透明環氧樹脂相同。

容量換算為體積的話，一瓶差不多有135cc，約可製作200×50×13mm的河川。圖為示意圖，實際產品呈透明狀。

本產品分為主劑（A溶液）和硬化劑（B溶液），是像沙拉油有些許黏度的液體。圖中的硬化劑看起來雖略帶黃色，但兩者混合後會變成透明無色的液體，另混合時會產生味道較重的臭味，記得要保持通風。

使用方法

要在A4大小的場景模型上，製作深度約2cm的大海，總共需要300g的環氧樹脂。為了將素材倒入模型中，記得要預先在水域部分的側面黏上防護牆。圖為使用透明資料夾搭配雙面膠製作防護牆的情形。且為了保持平面，記得在透明資料夾外黏上珍珠板。

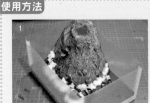
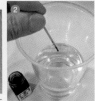

將200g的主劑倒入容量超過350cc的免洗塑膠杯，並用牙籤沾取TAMIYA（田宮）陶瓷顏料的清水藍色，將環氧樹脂慢慢上色。由於範例一次就把1罐300g的分量全部用完，故沒有特別測量容量，但若是要按個人需求使用時，記得要測量好各溶液的重量，按主劑2、硬化劑1的比例使用。

用刮刀將主劑和清水藍色混合。這時候還沒有加入硬化劑，所以可以慢慢混合無妨。

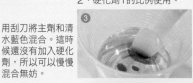

攪拌均勻後，慢慢將環氧樹脂倒入情景中。

一邊確認顏色，一邊加入清水藍（Clear Blue）色或綠色調整顏色。圖中的範例最後總共用了20滴清水藍色、5滴清水綠色即完成上色。由於待會加入硬化劑後，顏色約會淡化1.5倍，所以調色步驟時才調得比較深。

加入100g硬化劑，用刮刀仔細拌勻。這種材料雖然很容易去除氣泡，但為了避免產生多餘的氣泡，還是要慢慢地移動刮刀。且為了均勻混合溶液，記得要把刮刀貼在杯子的內壁和底部進行攪拌。這步驟只要在30分鐘內完成都無妨。

在等待環氧樹脂乾燥的同時，為避免出現素材溢出的情形，將模型放入密閉度較高的空箱中繼續作業。環氧樹脂的硬化時間會依各家品牌而有所不同，但大多在25度的室溫下放48小時即會變硬。

待環氧樹脂完全變硬後，拆掉防護牆即大功告成！用環氧樹脂製作出的水面會呈完全靜止狀態，故建議玩家可以使用壓克力無酸樹脂等素材製作水波。

水景的救世主
Lexel Clear（防風雨填縫劑）

「Lexel Clear」具高黏性、高透明度，乾燥後幾乎不太縮水等特性，能用來製作各種不同的水景。這種素材其實主要不是模型素材，一般市面上販售的Lexel Clear是一種密封素材，主要用來填補實際建築的縫隙，能發揮防水性、氣密性等功能。不過把它拿來製作水景也十分好用。

管狀設計方便少量使用！
Lexel Clear

產品介紹

製造廠商為Sashco，售價1320日圓。

透明無色，具有像膏狀牙膏一樣的高黏性。

這種素材幾乎不會流動，也不太會因本身的重量而變形，因此就算塗在垂直表面也不會下垂。

將以消毒用酒精，或將中性清潔劑加水稀釋後的Lexel Clear，用畫筆沾取使用，輕輕帶過欲製作水景的地方並調整形狀。從管中擠出Lexel Clear後15分鐘內可進行塑形。

靜置約30分鐘後，表面摸起來就已經硬了，靜置2～4天後內部會完全凝固，表面則略為變白。雖說是凝固，但素材摸起來仍具有像軟糖般的彈性。

注意點

加入1滴TAMIYA（田宮）陶瓷顏料的清水藍色即可著色。但在混合的過程中容易產生很多氣泡，若使用動作太大的混合方式，可能會使Lexel Clear變得白濁。

其他

製作模型的必備品！
黏合劑

一般在製作模型會使用到的黏合劑，大致可分為兩類。一為將素材稍微熔化後使用的焊接類型，主要用於塑膠模型。優點為能夠牢固地黏合，但由於這種黏合劑無法熔化適用素材外的材料，故無法要求其有太強的黏性。二為將黏合劑滴進素材的凹陷處，待膠乾硬化連接物件的類型。這種黏合劑可以黏合不同的素材，所以就算是木工膠，也可以黏合大多數的場景模型素材。

可用水稀釋的黏合劑！
Super Fix
（模型固定膠）

產品介紹

品牌為MORIN，售價550日圓。

本產品為黏稠的乳白色液體，容量100ml，一瓶約可製作600×450mm大小的場景模型。

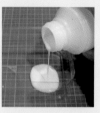

這款黏合劑和粉類素材為絕配，可用來黏合發泡素材、塑膠、木頭、紙張等各種素材，缺點是還沒完全乾燥前的支撐力並不是很好。

可用來黏合發泡素材、紙張、木頭和布料的黏合劑！
保麗龍膠

產品介紹

品牌為光榮堂，售價385日圓，另外還有5倍容量的250ml（價格1045日圓）款。

本產品為黏性高、具黏稠感的透明無色液體，約可黏貼10張A4大小的發泡素材。

要黏合發泡素材、海綿、木頭等多孔材質的素材時，很推薦使用這款黏合劑。

減少製作時間的強大夥伴！
AA超能膠
（場景模型用）

產品介紹

品牌為POPOPRO，售價1067日圓。

本產品為透明但有淺淺粉色的黏稠液體，容量為20g。

這款黏合劑的最大特點為無需熔解保麗龍板、珍珠板等保麗龍材質的素材即可使用，另外也可以用於黏合發泡素材以外的各種不同素材。

為場景模型增添色彩的名配角！
LED燈飾

芯片型LED燈的特點為體積小，所以很推薦使用在設置空間較為狹小，或需要直接露出燈泡的情況，而若想從內部照亮整個建築物，則推薦使用燈飾組合包。

只要在建築物內裝上燈飾，便能讓觀眾享受到夕陽和夜晚的景色，而在本區塊中，我們將為各位讀者著重介紹既能點亮模型，又富有趣味性的燈飾產品。

可以調整明暗的燈飾！
芯片型LED燈和鈕扣電池

產品介紹

1.6×0.8mm的芯片型LED燈附有兩個燈，兩者分別有25cm左右的引線，和紅色正極、黑色負極的針腳。內含一顆CR2032型的鈕扣電池（錢幣型電池）。

品牌為SAKATSU，總售價1980日圓。

在鈕扣電池底板的＋連接器上插入紅色針腳，在－上插入黑色針腳，這樣無論是一或兩個燈都可以使用。

將鈕扣電池放入底板，打開開關即開燈。

可用迷你螺絲起子轉動零件以調整亮度。

> 轉動螺絲起子時記得放輕力道。

用來照亮場景模型的建築內部！
燈飾組合包B3

產品介紹

品牌為TOMYTEC，售價2530日圓。

產品內含電池盒、6顆獨立的LED燈、固定底座、建築內部遮光用膠膜。

將LED燈接上電池盒，再放入另外購買的3號電池，打開開關即可點燈。

好書推薦

水性塗料筆塗教科書

作者：HOBBY JAPAN

ISBN：978-626-7062-44-9

**製作模型更加方便愉快
的工具&材料指南書**

作者：Hobby JAPAN

ISBN：978-626-7062-50-0

**擬真模型創作！
塗裝作業技巧祕笈**

作者：HOBBY JAPAN

ISBN：978-626-7062-70-8

**場景模型製作與塗裝
技術指南 1**

地台、地貌與植被

作者：魯本・岡薩雷斯

ISBN：978-626-7062-57-9

**場景模型製作與塗裝
技術指南 2**

建築物與輔助配飾

作者：魯本・岡薩雷斯

ISBN：978-626-7062-58-6

**場景模型製作與塗裝
技術指南 3**

水、雪與冰

作者：魯本・岡薩雷斯

ISBN：978-626-7062-59-3

戰車模型塗裝進階指南 1

舊化與特殊效果塗裝技巧

作者：魯本・岡薩雷斯

ISBN：978-626-7062-55-5

戰車模型塗裝進階指南 2

輔助配飾與綜合塗裝技巧

作者：魯本・岡薩雷斯

ISBN：978-626-7062-56-2

**專業模型師親自傳授！
提升戰車模型細節製作
的捷徑**

作者：HOBBY JAPAN

ISBN：978-626-7062-65-4

打造夢想中的場景！
場景模型製作入門

作　　者	イカロス出版	
翻　　譯	詹晨	
發　　行	陳偉祥	
出　　版	北星圖書事業股份有限公司	
地　　址	234新北市永和區中正路462號B1	
電　　話	886-2-29229000	
傳　　真	886-2-29229041	
網　　址	www.nsbooks.com.tw	
E-MAIL	nsbook@nsbooks.com.tw	
劃撥帳戶	北星文化事業有限公司	
劃撥帳號	50042987	
製版印刷	皇甫彩藝印刷股份有限公司	
出 版 日	2024年8月	
I S B N	978-626-7062-88-3	
定　　價	450元	

國家圖書館出版品預行編目(CIP)資料

打造夢想中的場景！場景模型製作入門／イカロス出
版作；詹晨翻譯. -- 新北市：北星圖書事業股份有限
公司，2024.08
104面；21.0×28.5公分

ISBN 978-626-7062-88-3（平裝）

1. CST：模型　2. CST：工藝美術

999　　　　　　　　　　　112016453

如有缺頁或裝訂錯誤，請寄回更換。

官方網站

臉書粉絲專頁

LINE 官方帳號

蝦皮商城